건축 오디세이

건축 오디세이

다가가는 건축, 질문하는 건축

이중원 지음

사람의무늬

사랑하는 이전학(1941~2020) 님께
이 책을 바칩니다.

서문

이 책은 건축에 관심이 있는 분들에게 다가가기 위한 대중 건축 교양서다. 건축을 전공하거나 공부하지는 않았지만, 평소 건축과 도시 환경에 관심이 많은 분들이 부담 없이 읽을 수 있게 기획되었다.

건축을 향해 어떤 질문을 던져야 할까? 건축에 어떻게 다가가야 할까? 과거와 미래를 어떻게 빚어야 할까? 이 질문에 답하기 위해 쓴 칼럼을 묶어 책으로 엮었다.

흔히 도시와 건물을 '나'와 연관 지어 생각한다. 대개 집, 학교, 상가 등에 대한 문제로 생각한다. 아파트는 가격이 오르면 좋겠고, 사무실 근처에는 먹자골목에 있으면 좋겠고, 학교는 학원가에 인접하길 원한다. '내' 부동산, '내' 맛집, '내' 자식 교육을 위해서만 건물이 들어서고 동네가 만들어진다면, 과연 우리가 사는 도시는 어떻게 될까? 당연히 공공(公共)이 설 자리는 점차 좁아질 것이다. 이것이 바로 '지금, 여기, 나에게 이익이 되는 것'과 '우리 모두에게 이로운 것'이 대립하는 이유이고, 집단 이기주의를 양산하는 원인이다. 이제 우리는 개인과 공공이 다 같이 행복할 수 있는 도시, 그런 나라를 생각하고

이야기해야 한다. 비록 그런 곳이 유토피아처럼 이 땅에 절대 존재하지 않기에 결코 도달할 수 없는 경지일지라도 계속 이야기를 해야만 한다.

건축은 지나간 시간을 정리하고 앞으로 다가올 시간을 준비한다. 이에 문제를 새롭게 물어야 하고, 답을 도출하기 위한 과정을 다시 디자인해야 한다. 우리 도시에 대한 대답은 우리 스스로 찾을 수도 있다. 그러나 이 책은 이를 우리 공동체 밖에서 안을 쳐다보는 방식을 취하고 있다. 보스턴에서 10년간 살았을 때, 나는 우리나라 언론에서는 맹렬히 떠드는 사안이 바다 건너편에서는 아무 관심이 없는 경험을 많이 보았다. 그만큼 공동체가 구속하는 언어적 관계와 지리적 한계는 "Think outside of the box."를 힘들게 한다. 이것이 바로 바다 건너의 기준과 우리 바깥의 의사결정 구조를 때로는 주목해야 하는 이유이다. 서로 다른 문화권을 통해 지금 우리의 잣대를 한걸음 떨어져서 바라볼 수 있기 때문이다. "언제까지 선진국의 사례만 쳐다볼 거냐?"라는 비판이 있음에도 불구하고, 우리 밖 공동체가 걸어간 과정과 결과를 곁눈질하며 좋은 것은 배우고, 나쁜 것은 버릴 필요가 있다.

이 책은 바로 이러한 곁눈질을 통해 우리의 상황을 바라보려는 시도이자 동시에 우리 안에서 훌륭한 것들을 돋보기로 확대해 보려는 시도이다.

신문 길림을 책 한 권으로 엮으려나 보니 새로운 성리가 필요했다. 따라서 혁신, 전통, 수변, 높이, 흐름, 공공, 기념의 키워드를 뽑아 정리했다. 이 주제들은 지난 12년간 내가 책을 통해 지속적으로 이야기

하고자 했던 주제들이다. 키워드를 통해 재구성을 해보니, 지난 2년 간 썼던 공시적인 글들이 통시적으로 자리를 잡았다.

이 책이 밝히고자 한 것이 하나 있다면, 그것은 한정된 재원 속에서 더 나은 건조 환경이 되기 위해서 우리 공동체가 생각해야 하는 건축적 우선순위가 무엇인지를 생각하게 한 점이다. "우리는 무엇부터 조금씩 바꾸어 나가야 할까?"라는 질문에 대한 답에 우선순위를 알려주는 것이다. 이 7개의 키워드 중에서도 우리 도시에 더 중요한 것은 혁신과 수변, 흐름이다.

칼럼을 쓰고 또 이 책을 묶으면서 하나 크게 배운 점은, 글은 저자의 것이 아니라 독자의 것이라는 사실이다. 서점에서 독자의 눈에 들어 책이 서가에서 뽑혀 완주까지 이어지는 일은 드물다. 독자가 글을 읽고 웃어주고 고개를 끄덕이기는 거의 기적이다. 이를 알면서도 자꾸 책을 낸다. 우리는 건축을 향해 어떤 질문을 던져야 하고, 우리는 건축에 어떻게 다가가야 하며, 과거와 미래는 어떻게 빚어야 하는지, 이 책이 작게나마 답하기를 간절히 바란다.

혁신의 방점은 과거나 현재에 있지 않고 미래에 있다.
혁신은 세 가지 중요한 질문에 답해야 한다.
첫째, 인류 공동 번영에 기여하는가?
둘째, 도시 경제의 번영을 보장하는가?
셋째, 가까운 미래에 도달이 가능한가?
오랫동안 이노베이션 허브를 자처해온 스탠퍼드 대학 실리콘 밸리와
MIT 켄들스퀘어는 지금까지 우리가 혁신 클러스터에서 놓친 것과 앞으로
우리가 챙겨야 할 것들을 알려준다. 전자는 IT 허브이고, 후자는 BT 허브이다.
시애틀의 아마존 캠퍼스와 판교 테크노밸리는 최근 부상한 곳이다.
한 전자상거래 기업 혹은 다수의 첨단 기업군이 새로운 도시를 그리고 있고,
새로운 건축을 선보이고 있다. 혁신은 우리 도시의 미래다.

혁신

오늘의 건축, 미래의 건축

대한민국의 미래로 통하는
게이트

판교역 1번 출구로 나오면 마주하게 될 알파돔 광장 모습.
저층부의 도넛 모양 상업시설과 고층부의 큐브 모양 업무시설이다.
3층 투명 스카이 브리지가 저층에서 흩어진 건물을 공중에서 이어준다.

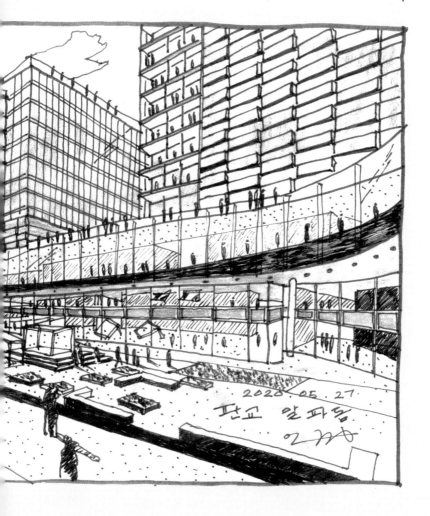

2020. 05. 27
판교 알파돔

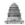

경기도 성남시 판교테크노밸리는 대한민국의 간판 4차 산업혁명의 전진 기지다. 2006년 첫 삽을 뜬 후 지난 15년간 적지 않은 성과를 올렸다. 판교테크노밸리는 혁신, 고용, 매출 측면에서 실로 괄목할 만한 성과와 기대가 있다. 그렇다면 건축적으로는 어떨까?

판교테크노밸리의 시작점은 판교역이다. 아침마다 젊은이들이 이곳에서 힘차게 출근한다. 이들은 신분당선 판교역 북쪽 게이트인 1번 출구로 나와 광장을 가로질러 북상한다. 조금 걷다 보면 좌측에 첫 랜드마크인 코트야드 메리어트 호텔(2014년 준공)이 나온다. 부드럽게 파도치는 유리 외관이 일품이고, 8층 로비 층에 있는 레스토랑에서의 판교테크노밸리 조망도 일품이다. 운중천과 판교테크노밸리와 금토산이 겹겹을 이루며 아득하게 멀고 넓게 펼쳐진다. 호텔에서 더 북상하면 운중천 보행교가 나온다.

이곳에서 좌측으로 엔씨소프트 본사(2013년 준공)가 보인다. 이 건물은 '판교 게이트'라는 별명답게 건물 가운데가 뻥 뚫려 있다. 두 개의 수직적인 타워가 양끝에서 넓은 상층부를 지지한다. 마치 우주선이 허공에 떠 있는 것 같은 착시를 이룬다. 구조적 도전이 달성한 시각적 트임이다. 저녁에는 건물 로비 미디어 스크린에서 게임 캐릭터 애니메이션이 빠르게 흐르며 가로를 밝힌다. 운중천에서 조금 더 북상

하면 동선의 축이 바뀌며 동서 방향의 판교테크노밸리 중심 광장이 나온다. 광장 북측 경계가 그 유명한 판교로다. 이곳은 세계적인 스타 건축가들의 작품이 밀집한 도로다. 하나하나가 모두 다 수작이지만, 특히 유명한 건물은 다음을 들 수 있다. 동측 끝에 차바이오컴플렉스(2014년 준공·이탈리아·알레산드로 멘디니 디자인)와 서측 끝에 DNA 사슬을 건축화한 코리아바이오파크(2011년·한국·무영 디자인)가 있고, 중앙에 삼양디스커버리센터(2016년·일본·니켄세케이 디자인)와 미래에셋벤처타워(2011년·한국·삼우 디자인)가 있다. 네 건물 모두 역동적인 로비와 실험적인 외피가 빼어나다.

국내 최고 바이오 벤처 집합지인 코리아바이오파크는 제1 판교테크노밸리의 종점이다. 이곳에서 대왕판교로를 따라 올라가면 지금 제2 판교테크노밸리가 지어지고 있다. 판교테크노밸리의 시작점인 판교역 알파돔은 벌써 지어졌어야 했는데 이제 한창 골조 공사 중이다. 2008년 금융위기로 공사가 늦춰져서 그렇다.

알파돔은 시애틀 아마존 캠퍼스와 빌&멀린다 게이츠 재단과 실리콘밸리 삼성전자 미국 본사 설계로 유명한 시애틀 건축설계사무소 NBBJ가 국내 희림과 컨소시엄 디자인을 했다. 미국에서 워싱턴주 시애틀과 오리건주 포틀랜드 건축가들은 '태평양 북서부 지역주의 건축'을 구사한다. 자연(산과 숲)과 공생하는 건축을 존중하고, 인간을 디자인 중심에 두며, 원활한 흐름과 투명한 소통을 유도하며, 형태와 외장에서 가벼움을 추구한다.

알파돔이 기대되는 큰 이유는 NBBJ의 이러한 건축 철학이 건물에서 잘 묻어나기 때문이다. NBBJ는 커다란 덩치일 수 있었던 대형 건

물을 잘게 썰어 네 동으로 분절시켜 팔방으로 퍼지는 골목길을 광장에 선사하고, 이로부터 파생하는 사이 공간은 고층 사무공간에 태양광을 골고루 선사한다. 3층에 매달린 유선형의 투명 스카이 브리지는 허공에 매달려 분절된 네 동을 공중에서 손잡아 준다. 판교역 광장은 알파돔으로 신나게 될 참이다. 앵커 테넌트(핵심 유명 상권)로 카카오와 네이버가 대거 들어올 것이라고 하니, 알파돔 준공(2021년)에 거는 기대가 크다.

또 알파돔은 메리어트 호텔 같은 실험적인 외피 디자인이 있고, 엔씨소프트 같은 구조적 실험이 있고, 판교로의 글로벌 건축가들이 지은 랜드마크 건축물 같은 역동적인 로비가 있다. 그래서 판교테크노밸리 시작점인 알파돔은 이후 전개될 판교 랜드마크 건축물들의 진조라는 점에서도 제격이다.

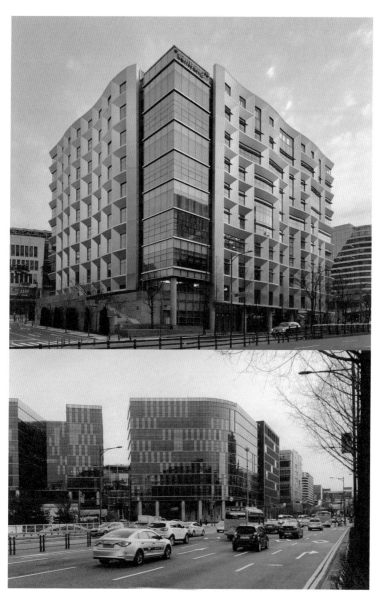

삼양디스커버리센터(상), 코리아바이오파크(하). 전자는 니켄세케이의 국내 수작이다.
니켄세케이는 삼성역 무역타워 디자인으로 유명하다.

좋은 일터란 '연결과 소통'
거장의 해답

한국타이어 판교 본사 내부. 입구에서 에스컬레이터를 타고
타이어 모양의 유리 천장을 뚫고 올라가면 만나는 2층 로비.
위로 회전하며 상승하는 아트리움을 천창에서 쏟아지는 빛이 밝힌다.

한국타이어
판교 사옥.
2020. 1.

평생 사람이 직장에서 보내는 시간은 얼마나 길까? 좋은 일터란 무엇일까? 개인의 하루 시간을 의미 있게 해주고, 공동체의 시간을 가치 있게 해줄 일터의 모습은 무엇일까? 이에 대해 건축노벨상이라고 불리는 프리츠커상을 수상한 영국 건축가 노먼 포스터는 오랫동안 고민했다. 포스터는 새로운 일터 창조에 관심이 많았다. 특히 도시 공공공간과 건물 공적공간을 매끄럽게 이어주는 것에 관심이 많았다. 그 이어주기는 때로는 수평으로 소통하고, 때로는 수직으로 연결한다. 포스터는 이 신비로운 공간 아케이드를 구조로 수놓고 빛으로 밝힌다.

포스터는 어려서 지독히 가난했다. 신문 배달, 우유 배달 등 안 해본 일이 없었다. 시청 심부름꾼으로 일할 때는 점심시간조차 쪼개 아껴 썼다. 샌드위치를 후딱 먹고는 주변 공공건축을 스케치하러 다녔다. 특히 포스터는 19세기 맨체스터 아케이드에 매료됐다. 길은 굽어져 끝이 보이지 않아 호기심을 유발했고, 길 위 철골 구조 지붕틀은 꽃봉오리처럼 폈고, 구조 위 유리지붕이 태양 빛을 바닥까지 내리꽂았다. 그것은 밑바닥 인생을 힘겹게 살고 있는 사람만이 볼 수 있는 숨겨진 일터(시장)의 새로운 발견이었다. 포스터는 평생 이를 잊지 않았다.

포스터가 설립한 건축회사(포스터 파트너스, F&P)는 이제 쟁쟁한 글로벌 회사다. 홍콩과 베이징, 요르단에 국가 대표 국제공항을 설계했고, 프랑크푸르트와 도쿄, 런던, 뉴욕 등에 고층 타워를 설계했다. 우리 건축계도 오랫동안 포스터의 작품을 국내에서 보기를 고대했다.

한때 대우가 국내 처음으로 포스터가 디자인한 본사 타워를 서울에 지으려고 했지만 부도로 물거품이 됐다. 만약 원안대로 지어졌다면 아시아 오피스 건축사에서 매우 중요한 고지를 점할 작품이었을 것이다. 그러다가 2016년 한국타이어가 대전에 포스터가 디자인한 '테크노돔'을 선보였다. 이 건물은 직원 1,000명이 근무하기 위해 연면적 9만 6347m²를 원형 연구동과 원통형 기숙사 두 동으로 나누었다. 글로벌 건축 팬들에게 회자된 일터는 수평적인 연구동이었다. 반사하는 원형 수면 조경을 지나 건물 안으로 들어가면 잎맥처럼 펼쳐지는 각 동을 잎사귀 모양의 거대한 지붕이 하나로 덮는다. 180m 길이의 중앙 아트리움은 아케이드처럼 4층까지 관통하고, 거대한 원형 지붕 천창에서 쏟아지는 자연광은 내부를 밝힌다.

한국타이어는 경기 성남시 판교 본사도 포스터에게 의뢰했다(국내 창조건축과 협업). 이 건물은 판교로와 대왕판교로 교차점에 위치하는 10층 타워인데, 퇴근길에 이를 바라보는 테크노밸리 젊은이들의 눈빛은 반짝인다. 타이어 모티브를 디자인 곳곳에 차용했다. 1층 천장도 타이어 모양이고, 건물 내 모든 조명도 타이어 모양이다. 1층 타이어 모양 유리 천장을 에스컬레이터를 타고 올라가면, 이 건물의 클라이맥스인 2층 로비에 도달하는데, 이곳에서는 운동하는 타이어를 볼 수 있다.

사각형 콘크리트 바닥을 타이어 모양으로 3층부터 중앙에 도려 냈는데, 이런 바닥이 위로 올라갈수록 나사처럼 회전하며 상승한다. 2층 로비 바닥에 서서 위를 바라보면, 내부 아트리움이 스크류바처럼 운동하고, 그 끝에는 태양빛이 운동 궤적을 직선으로 펜다. 팔방으로 트이며 소통하는 공간이다. 대전 테크노돔 일터가 포스터의 수평 아 케이드라면, 판교 본사 일터는 그의 수직 버전이다.

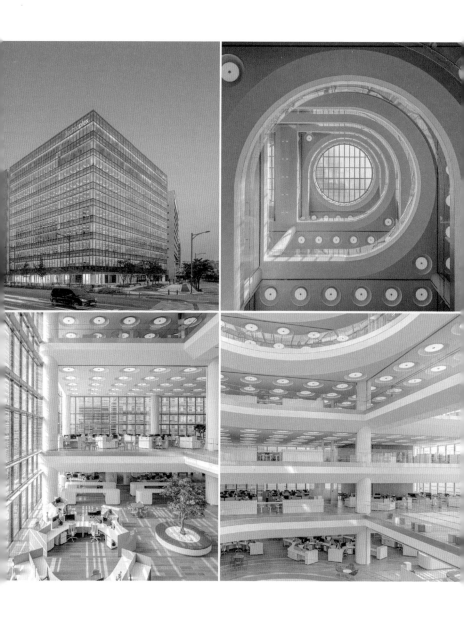

판교 한국타이어앤테크놀로지 내외부.
(Image Courtesy : Foster and Partners)

열린 마당+창의적 인재
=혁신의 본산이 되다

스탠퍼드대학 메인 쿼드.
중앙 하단에 보이는 건물이 대학 채플이고, 그 앞마당이 메인 쿼드이다.

스탠포드 대학 2018.12

다음 실리콘밸리는 어디일까? 이 질문은 우리에게도 중요하지만 중국인에게도 중요하고, 하물며 미국인에게도 중요하다. 현재 각 국가 대표 도시마다 경쟁하며, 이 질문을 던지고 있다. 각 도시를 대표하는 대학들은 정부와 기업의 적극적인 투자를 유도하면서 저마다 자신들의 대학과 인접한 리서치 파크가 차세대 실리콘밸리가 되기를 꿈꾸고 있다.

스타트업 생태계가 촉진되기 위해서는 어떤 건축적 조건이 필요한가? 한 도시의 혁신이 다른 도시의 혁신보다 우수하기 위해서는 어떤 이노베이션 사이클링을 건축적으로 기획해야 하는가? 지금은 '실리콘밸리' 하면 떠오르는 기업이 애플, 구글, 페이스북이지만 원래 실리콘밸리가 현재에 이르기까지를 되짚다 보면 '스탠퍼드대학'에 도달한다. 스탠퍼드대는 역사의 필연과 우연, 인간의 의지와 실험의 소산이다.

철도왕 릴런드 스탠퍼드와 부인 제인 스탠퍼드는 사랑하는 아들을 유럽여행 중에 어처구니없이 잃었다. 15세의 아들은 이스탄불에서 장티푸스에 감염되어 시름시름 앓다가 피렌체에서 죽었고 부부는 망연자실했다.

다음 날 릴런드는 외쳤다. "이제 다른 집 아이들이 내 아이들이 되

| 건축가 노먼 포스터가 디자인한 스탠퍼드대학 바이오텍연구소 건물 2동 사이의 중정.

리라." 부부는 귀국행 선박에서 대학 설립을 다짐했다. 릴런드는 동부 명문대인 매사추세츠 공대(MIT), 하버드대, 코넬대를 방문했다. MIT의 워커 총장은 뉴욕 센트럴파크를 디자인한 조경가 프레더릭 옴스테드와 저명한 보스턴 건축가 찰스 쿨리지를 릴런드에게 소개했다.

스탠퍼드대의 또 다른 숨은 저력은 땅이었다. 릴런드가 기부한 팰로앨토 농장의 규모는 무려 9,000에이커였다. 약 1,100만 평으로 여의도보다 무려 4.3배 큰 규모다. 스탠퍼드대는 이 땅을 스마트하게 기획했다. 부동산 장사를 하지 않고 리서치 파크를 만들었고, 그곳에 최첨단 하이테크 기업들만 유치해 대학과 기업이 시너지를 일으키게 했다.

'실리콘밸리의 아버지'라 불리는 프레더릭 터먼 교수는 스탠퍼드대의 또 다른 인적 자산이었다. 그는 학생들의 창업정신을 격려했고, 대학이 학문 메카에서 창업 메카로 바뀌어야 함을 역설했다. 그의 제자 휼렛, 패커드와 베리언이 굴지의 기업가로 변신한 힘이었다.

오늘날에도 수많은 도시가 대학을 끼고 다음 실리콘밸리가 되고자 노력한다. 시카고대를 중심으로 시카고가 그러했고, 펜실베이니아대(유펜)를 중심으로 필라델피아가 그러했다. 시카고대와 펜실베이니아대의 경우는 지역의 낙후된 흑인 커뮤니티를 업그레이드하는 것까지 혁신지구 만들기 프로젝트에 포함시켰다. 그러나 이것이 오히려 발목을 잡았다.

우수 인재 영입이 가장 중요한데, 글로벌 우수 인재가 어떤 환경적 조건을 원하는지 정확히 모르는 데서 비롯됐다. 스탠퍼드대에서 도시 역사를 가르치고 있는 마거릿 오마라 교수는 스탠퍼드대의 조건

을 몰랐던 점이 두 실패 사례의 원인이었다고 지적했다. 스탠퍼드대
의 성공 조건을 우리가 재차 살펴봐야 하는 이유이다.

첨단기술 제국
미국의 탄생

MIT와 켄들스퀘어의 접점인 바사 스트리트 입구. 왼쪽 휘어진 건물이 스테이타 센터. 오른쪽 건물이 뇌과학 연구소. 스테이타 센터 아래에 있는 좌측 격자 건물이 부시 랩이다.

2019. 8. 28
이 곳은 MIT-켄들SQ

대학-IT/BT(정보기술/생명공학) 혁신성장 모형이 최근 화두다. 미국 서부 스탠퍼드대-실리콘밸리 모형과 동부 매사추세츠 공대(MIT)-켄들스퀘어 모형이 뜨거운 감자인 이유다. 특히 후자는 최근 성장이 심상치 않다. 그렇다면 MIT-켄들스퀘어 모형이란 무엇일까. 그 형식과 내용은 무엇이며, 이는 어디서 비롯돼 어디로 가고 있을까.

1941년 진주만이 공격당하자 연방정부는 MIT의 방사선, 레이더 등 무기 연구에 전쟁 예산을 장대비처럼 쏟았다. 그전까지 연방정부의 사립대 투자는 미미했다. 초창기 20명이었던 MIT 연구실 규모는 5년 뒤 4,000명으로 늘었다. 그 기간 동안 연방정부는 당시 매달 100만 달러(현재 돈으로 약 150억 원)를 MIT에 부었다. 이 돈의 대부분은 '버니바 부시 교수 랩'으로 흘러들어 갔다. '실리콘밸리의 아버지' 터먼 교수도 부시 교수의 영향 아래 있었다.

전쟁이 승전으로 끝나자 연방정부는 MIT의 혁혁한 공을 잊지 않았다. MIT-국방부 파트너십은 한국전쟁과 냉전시대까지 이어졌다. 국방부에서 쏟아지는 최첨단 무기 개발 연구비는 MIT 연구 분야를 더욱 첨단화했다. 실리콘 칩, 첨단 컴퓨터, 전자산업 등은 당시 파트너십의 파생상품이었다.

1950, 60년대 연방정부는 MIT에 20년간 약 170조 원(올해 기준)

을 투자했고, 이는 보스턴에 20세기 중반 혁신성장 모형인 '128번 도로(전자산업 밀집지역)'를 만들었다. 이 시기의 연구 결과가 오늘날 실리콘밸리와 IT 시대의 씨앗이 됐다. 하지만 연방정부의 과감한 투자는 1970년대에 끊겼다가 1980년대 레이건 시대에 부활했다.

1970년대 베트남전쟁에 대한 반전(反戰) 분위기는 켄들스퀘어에 지으려 했던 50여 동의 미 항공우주국(NASA·나사) 연구센터 건설을 좌절시켰다. 켄들스퀘어에 먼지가 날렸고 MIT와 시는 이곳에 새로운 혁신성장 모형을 세울 필요를 느꼈다. MIT는 질문했다. 무엇으로 이 빈 땅을 채워야 지금까지 학교가 축적한 첨단 기술을 잘 활용하면서 인류 공동 번영에 기여할 수 있을까?

MIT가 택한 답은 바이오와 IT를 융합한 BT였다. MIT는 이때부터 BT에 투자했다. MIT는 암과의 전쟁을 선포했고 바이오젠을 설립했다. 1970년대 말 시작한 이 선포는 훗날 게놈 프로젝트와 뇌 과학으로 확장했다.

오늘날 MIT와 켄들스퀘어의 접점인 바사 스트리트 입구에 가면 그동안 MIT의 역사가 한눈에 들어온다. 왼편으로 건축가 프랭크 게리가 디자인한 스테이타 센터가 있다. 종이를 구긴 것 같은 이 건물에 놈 촘스키 교수 연구소가 있다. 스테이타 센터 너머로 보이는 격자문양 건물이 무시무시했던 부시 랩이다. 스테이타 센터 우측으로는 뇌과학 연구소(2002년 설립)가 있다.

MIT는 이 건물 근처에 2004년 제약 연구센터인 브로드 인스티튜트를 지었고, 그 옆에 2010년 세계적인 암 센터를 지었다. MIT가 켄들스퀘어에 공격적인 투자를 하자 노바티스, 파이저, 엠젠 등 세계적

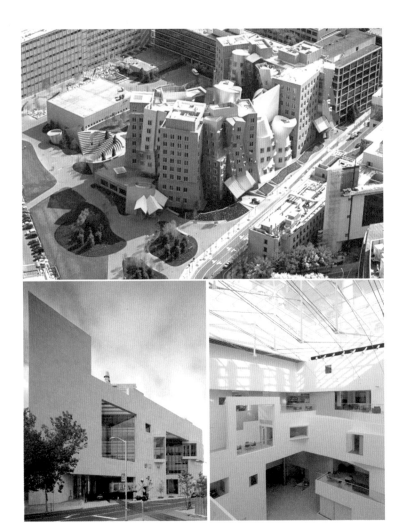

(상)건축가 프랭크 게리가 설계한 **MIT** 스테이타 센터.
(하)건축가 찰스 코레아가 설계한 **MIT** 뇌과학 연구소 내외.

인 BT 대기업들이 속속 들어왔다. BT 호황 시대가 열렸다. MIT-켄들스퀘어 모형을 성공시키기 위해 MIT는 정부와 기업, 시와 오랜 시간 기획했다. 최첨단 연구를 통한 시너지 창출이 목표였다.

128번 도로 혁신성장 모형(하드웨어 중심-20세기 교외형)보다 MIT-켄들스퀘어 혁신성장 모형(소프트웨어 중심-21세기 도심형)이 더 우수하다. 후자는 지하철 레드라인을 따라 하버드대 계열 병원들과 하버드 의대 캠퍼스와 연대할 계획이고, 바이오와 IT 기술을 접목해 새로운 글로벌 바이오 프런티어를 열 계획이다. MIT, 하버드대, 보스턴대 등 도시 캠퍼스에 인접하게 지어서 도심 활성화 및 고용 창출에 기여할 것으로 전망된다.

혁신성장 모형은 일회성 투자로 성공할 수 없다. 장시간의 투자와 원시안적인 목적의식이 필요하다.

백신 '빅2'를 탄생시킨
켄들스퀘어

왼쪽의 두 건물은 MIT 켄들스퀘어
오즈번 트라이앵글에 있는 화이자 연구소이고, 우측 도로 끝이 모더나 본사이다.

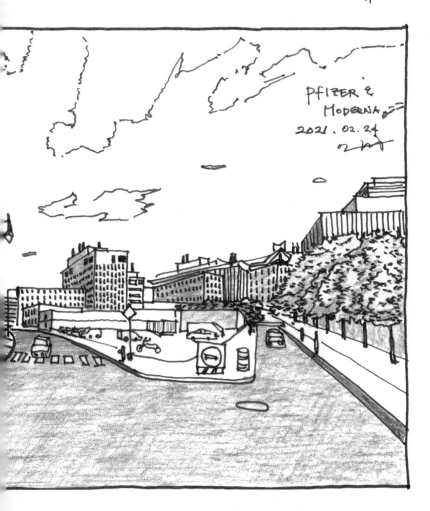

현재 코로나 백신 회사 '빅3'는 아스트라제네카, 화이자, 모더나다. 아스트라제네카는 영국 케임브리지대 사이언스파크, 화이자와 연관이 있고, 모더나는 미국 매사추세츠 공대(MIT)가 있는 케임브리지시 켄들스퀘어와 연관이 있다.

글로벌 바이오테크놀로지(BT) 연구 메카는 켄들스퀘어다. 이곳에 가면, mRNA 백신을 개발한 화이자 연구소와 모더나 본사를 한꺼번에 볼 수 있다. MIT는 켄들스퀘어를 BT 이노베이션 허브로 지정하고 50년에 걸쳐 개발했다. 최첨단 BT 연구시설은 지난 15년간 가파르게 팽창했다. 특히 MIT가 최근 심혈을 기울여 개발한 곳이 모더나 본사가 있는 캠퍼스 동북쪽 켄들스퀘어 바사 스트리트 초입, 또 화이자 연구소가 있는 오즈번 트라이앵글(Osborn Triangle)이다.

모더나는 2010년 켄들스퀘어에 설립됐다. 2020년 코로나19 백신 개발 비용으로 연방정부로부터 약 5,000억 원을 지원받았고, 이제 회사 가치는 2021년 상반기 기준 44조 원에 이른다. 지난해 코로나19가 확산되며 천문학적인 연방정부의 예산이 켄들스퀘어로 유입됐고, 수십 년에 걸쳐 해야 할 연구들이 백신 개발이라는 하나의 목표로 빅뱅처럼 터져 나왔다. 최근 켄들스퀘어 곳곳에는 더 많은 최첨단 BT 연구소를 짓기 위한 공사가 한창이다. 이 같은 움직임은 켄들스

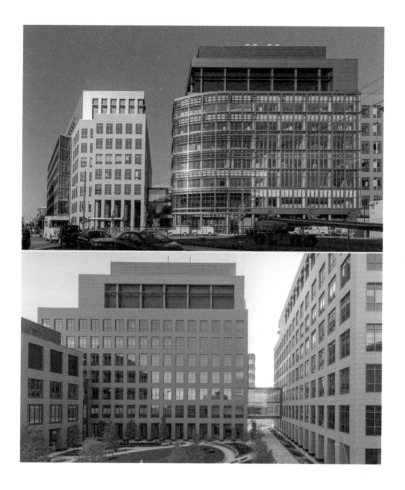

화이자 건물의 외관과 중정. 주황색 테라코타와 베이지색 테라코타 외장을 사용했다.
켄들스퀘어의 BT 스타트업을 견인한 시설은 보스턴 랩 센트럴인데, 화이자 본사 옆에
있다. 국내 랩 센트럴은 2021년 송도로 선정되었다.

퀘어의 경계를 넘어 '케임브리지 크로싱(Cambridge Crossing)'까지 팽창 중이다.

오즈번 트라이앵글의 중심은 화이자 연구소다. 2011년 MIT와 화이자가 손잡고 이곳을 개발했다. 오즈번 트라이앵글은 한때 버려진 철로 옆 주차장 부지였다. 이른바 '브라운 필드(오염부지)'였던 곳에 MIT와 화이자는 친환경 건축 디자인 전략을 앞세워 신축 연구소를 지었다.

건물 경계에 회랑을 두어 가로를 깊게 했고, 건물과 건물 사이를 벌려 가로로 조경이 흘러나오게 했다. 건물 외장은 베이지색과 붉은색 테라코타의 접목이다. 베이지색은 MIT 보자르 양식 건축의 라임스톤색이고, 붉은색은 하버드대 조지안 양식 건축의 벽돌색이다. 화이자 연구소의 건축적 의미도 중요하지만, 더 중요한 질문은 따로 있다.

우리가 앞으로 글로벌 백신 수요자에서 공급자가 되기 위해서는 반드시 직면해야 할 질문이다. 왜 코로나19 백신의 글로벌 공급 체인 '빅3' 중에 2개가 켄들스퀘어 BT 클러스터에서 탄생했을까? 또 켄들스퀘어 BT 클러스터의 건축적 비밀은 무엇일까?

켄들스퀘어에 있는 21세기형 최첨단 BT 연구소 건축은 20세기와 비교해 '뚱뚱한' 건물이다. 기존의 생화학 연구시설은 세포 배양을 중심으로 하는 생물학의 '건식 랩(Dry Lab)'과 퓸후드(Fumehood · 화학시약의 알코올 성분 배출장치)를 중심으로 하는 화학의 '습식 랩(Wet Lab)'만으로 구성되어 있다.

켄들스퀘어 최첨단 BT 시설은 한걸음 더 나간다. 한마디로 기존의 생화학 시설에 공학 시설을 접목시킨다. 특히 공학의 IT, 빅데이

터와 나노 기술이다. 예를 들면 감염 바이러스의 데이터 구조 이해와 해독을 위해 빅데이터가 필요하고, 감염 부위에 미세하게 약을 전달하기 위해서 나노 기술이 필요하다. MIT는 이를 '이노베이션 사이클링'이라 부르고, 이러한 시설을 품은 켄들스퀘어를 '이노베이션 허브'라 부른다.

대학과 제약사들은 그동안 암과 알츠하이머병, 당뇨와 심혈관 및 내분비 병의 치료법을 찾기 위해 다년간 켄들스퀘어에 빅데이터와 나노 기술까지 융합된 최첨단 바이오테크놀로지 연구시설들을 건설해왔다. 이렇게 구축된 '이노베이션 사이클링'이 이번 팬데믹 백신 개발로 빛을 발한 것이다.

켄들스퀘어의 핵심 플레이어는 정부, 대학, 병원, 제약회사다. 좋은 연구를 뒷받침하기 위해 정부는 대학들이 더 공격적으로 최첨단 BT 사이언스파크를 건립할 수 있게 지원하고, 연구 결과를 상용화할 수 있도록 공격적으로 새로운 판을 짜야 한다.

'잠 못 이루는' 핫한 시애틀의
세 가지 교훈

유니언 호수에서 남쪽 다운타운 마천루군을 바라본 모습. 호수가 육지와 만나는
지역이 사우스 레이크 유니언인데 요새 아마존 캠퍼스로 개발이 뜨겁다.
사진 전면에 있는 가옥들이 시애틀 유니언 호수의 명물, 보트하우스이다.

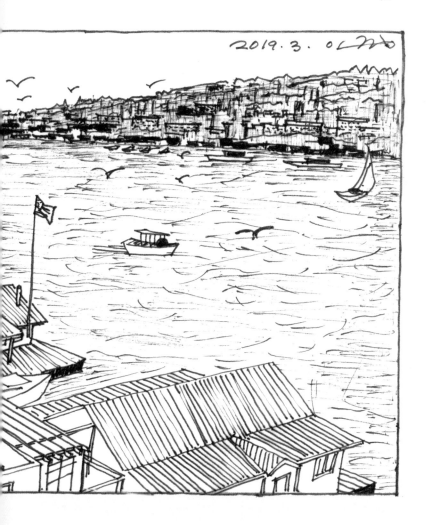

2019. 3. 0

요새 미국 시애틀은 북적인다. 여기저기서 땅을 파고 있고, 하루가 멀다 하고 새 단장을 한 건물이 속속 피어난다. 그 중심에는 세계 최고 전자상거래업체 아마존이 있다. 아마존은 구도심 북쪽에 위치한 '사우스 레이크 유니언(유니언 호수)' 지역에 터를 잡고 지속적으로 팽창 중이다.

아마존 캠퍼스는 2007년 11개 동의 건물에서 임직원 6,000명으로 시작했는데, 오늘날에는 약 5만 명에 육박할 정도로 커졌다. 구글과 페이스북도 덩달아 이곳에 캠퍼스를 열고 있다. 또 워싱턴대 의대와 각종 바이오테크놀로지 연구기관도 들어오면서 이곳은 명실상부한 시애틀 대표 '정보기술(IT)+생명공학기술(BT)' 혁신지구가 됐다.

유니언 호수는 영화 한 편으로도 우리에게 익숙한 곳이다. 〈시애틀의 잠 못 이루는 밤〉의 남자 샘 볼드윈(톰 행크스)이 부인을 잃고 아들과 함께 단둘이서 살던 집이 유니언 호수 위에 있는 '보트하우스(수상가옥)'였다. 아빠의 재혼을 위해 라디오 방송을 탄 아들 덕분에 천신만고 끝에 서부 남자는 동부 여자 애니 리드(멕 라이언)와 크리스마스 저녁 뉴욕 엠파이어스테이트 빌딩 전망대에서 만나 사랑을 이룬다는 스토리라인이다. 이 영화에서는 뉴욕을 대표하는 건축물로 엠파이어 스테이트 빌딩이, 시애틀을 대표하는 건축물로 유니언 호수의 보트

하우스가 나온다. 그만큼 보트하우스는 시애틀의 명소이다. 땅을 디디고 서 있는 일반 집과는 다르게 보트하우스는 한 발은 뭍에 두고 있고, 다른 한 발은 물에 두고 있다. 또 어떤 이에게 보트하우스는 종말론적이다. '노아의 방주'가 연상되는가 하면 기후변화로 빙하가 모두 녹아 모든 육지가 물에 잠긴 후에 나타날 아주 먼 미래의 주거 양식이 떠오른다.

유니언 호수에 보트하우스가 군집해 있는 것은 로맨틱한 경관이지만, 이 로맨틱한 경관이 현실화되기 위해서는 몇 가지 전제 조건이 필요하다. 그중에서 가장 중요한 전제는 연중 변하지 않는 수심이다. 밀물과 썰물에 혹은 우기와 건기에 수심이 변하면 보트하우스는 불가능하다.

도시가 일정한 수심을 가지고 있는 것은 그 도시가 매우 선진화되어 있다는 것을 의미한다. 일정한 수심이 유지되는 도시 하부구조는 친환경 그린 수량 조절장치(LID 시스템)가 광범위하게 작동한다는 방증이다. 시애틀의 우아함은 백조의 우아함처럼 수면 아래서는 열심히 물장구치고 있다. 하천이나 강이 장마철마다 범람하는 도시에서는 보기 어려운 수변경관의 우아함이다.

시애틀은 교훈적이다. 도시치고는 나이가 무척 어리다. 대개의 도시는 고대와 중세 도시 위에 근대 도시가 덧칠해진 모습인데, 시애틀은 세계에서 드물게 오직 근대 도시로 1815년 시작한 도시다. 그래서 근대 도시가 어떠한 경제 원리와 건축 원리로 발전하는지 한눈에 보고 싶다면 시애틀을 보면 된다.

시애틀의 초기 경제는 벌목 기업과 골드러시 기업이 달궜다. 구도

심인 파이어니어 스퀘어의 모습은 이를 기록한다. 골드러시에서 개발한 수압 채광기술은 토목기술로 변모하여 구도심의 팽창을 가로막았던 데니힐(서울로 치면 남산 같은 언덕)을 밀어버렸다. 도심 중심상업지구가 남쪽 파이어니어 스퀘어에서 북상할 수 있는 계기였다.

세계 전쟁으로 급부상한 시애틀 기업 보잉은 8만 명을 고용하는 공룡기업이 됐다. 보잉은 20세기 중반 시애틀 경제를 견인했고, 시애틀의 브랜드를 '제트(Jet) 도시'로 바꿨다. 냉전시대를 맞이하며 시애틀은 보잉과 함께 우주시대에 걸맞게 최첨단 기술 엑스포를 유니언 호수의 서편(시애틀 센터)에서 열었다. 마이크로소프트(MS)는 낙후하고 있던 유니언 호수 일대를 공공문화 인프라로 최근 업그레이드했다.

시애틀은 우리에게 세 가지 생각거리를 남긴다. 첫째, 보트하우스는 치수(治水)의 중요성과 수변 공간의 유연성을 알려준다. 홍수 때마다 방류로 오수가 식수원을 오염시키는 우리나라 대도시의 치수 방식은 재고해야 하고, 강변과 천변에 보트하우스가 아닌 고속도로가 있는 현실도 재고해야 한다. 둘째, 점점 비중이 커가는 도시 메이커는 정부가 아니라 기업이다. 따라서 새로이 부상하는 기업이 공공 프로그램을 기업 캠퍼스에 삽입시키고, 도시의 시대적 요구를 상징기호로 남기게 유도해야 한다. 셋째, 혁신지구는 외지에 홀로 서는 외딴섬이 아니라 자연환경 인프라(유니언 호수)와 문화 인프라(엑스포), 중심상업지구 인프라라는 삼각대 위에 접속해서 세워질 때 더 큰 시너지를 발휘할 수 있다.

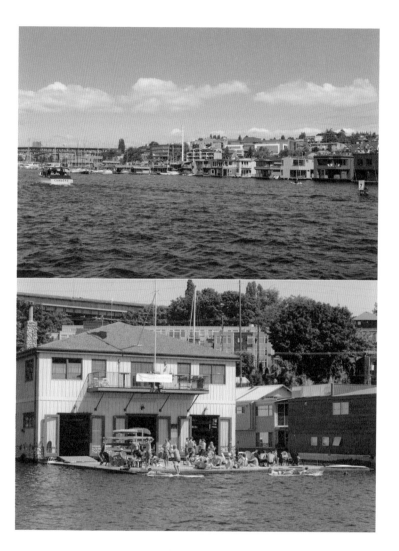

| 유니언 호수의 보트하우스.

자연, 문화, 도심을 엮은
신(神)의 한 수

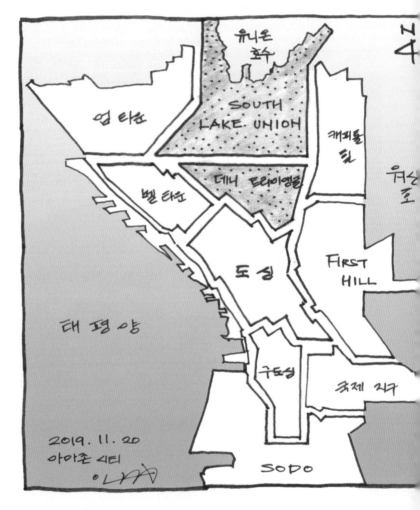

외쪽은 시애틀, 오른쪽은 아마존 캠퍼스 다이어그램이다. 사우스 레이크 유니언 지역과
데니트라이앵글 지역을 데니웨이가 가른다. 오른쪽 그림에서 점선 안의 건물들이 아마존
캠퍼스 1차(위), 2차(아래)다. 점 찍힌 도형들은 아마존이 임차한 건물들이다.

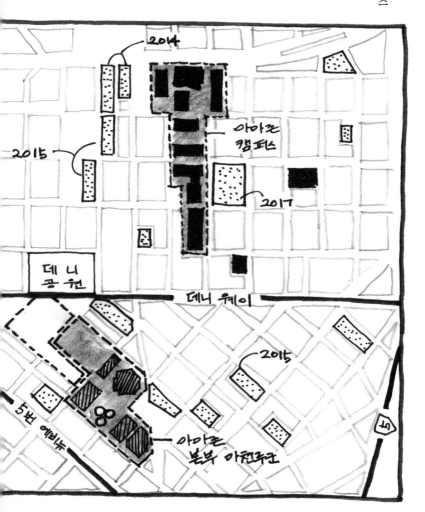

2014

아마존
캠퍼스

2015

2017

데니
공원

데니 웨이

2015

5번 애비뉴

아마존
본부 마권구군

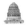

아마존은 미국 시애틀에서 시작되어 현재까지 놀랍게 성장했다. 아마존 캠퍼스는 무섭게 변신했고, 앞으로도 변신할 것이다. 아마존 캠퍼스가 던지는 시사점은 무엇일까.

시애틀 서쪽은 구도심에서 시작해서 해안가를 따라 북상했다. 시간적으로는 19세기 중반에 구도심, 20세기 초반에 도심을 완성했다. 그리고 20세기 중반에 시애틀 엑스포(대표 랜드마크 시애틀 니들)를 업타운에 개최하며 시애틀 서쪽 해안가 개발을 끝냈다. 이에 반해, 시애틀 동쪽은 워싱턴호수를 따라 주택가를 형성했다. 해안가 상권이 북상하자, 주택 지역도 퍼스트힐에서 캐피털힐로 북상했다. 두 지역 사이에 낀 지역이 낙후 지역이었던 사우스 레이크 유니언(SLU)과 데니트라이앵글이다. 아마존이 SLU에 첫 둥지를 튼 것은 2007년 12월이었다. 11동의 건물을 앵커시설로 삼으며 아마존 캠퍼스라 불렀다. 개별 건물에도 신경을 썼지만, 더 신경을 쓴 점은 건물과 건물 사이였다. 건물 저층부는 유리로 처리해 공공 플라자와 연결했고, 적당한 쉼터와 카페, 식당을 삽입해 가로 흐름이 토막 나지 않게 했다.

2010년부터 아마존 캠퍼스는 남쪽 데니트라이앵글로 팽창했다. 이곳에는 서울의 남산처럼 도시 중앙에 데니힐이 있었다. 시의 창시자인 아서 데니의 이름을 딴 산이었다. 산이 도시의 북상을 가로막고

있어서 20세기 초에 산을 밀었다.

산을 기준으로 북쪽은 유니언 호수에 평행하게 가로가 있었고, 남쪽은 해안에 평행하게 가로가 있었는데, 오늘날까지 데니웨이를 기준으로 아마존 캠퍼스의 남북 가로 패턴이 다른 원인이다. 사실은 가로 방향의 변화가 건물 높이 변화와 함께 아마존 캠퍼스 체험의 묘미다. 최근 아마존은 데니트라이앵글에 2차 캠퍼스의 앵커시설인 도플러(Doppler)와 데이원(Day1) 마천루를 지었고, 그 사이에 혁신적인 구조 건축인 '바이오필리아' 유리공(Glass Sphere)을 완공했다. 아마존 캠퍼스 건축가는 삼성 실리콘밸리 본사와 판교역 알파돔, 분당 네이버 사옥을 디자인한 건축기업 NBBJ였다. 2차 캠퍼스 확장에서도 1차 캠퍼스의 가로 활성화와 동네 소통 철학은 잊지 않았다. 아마존은 1,

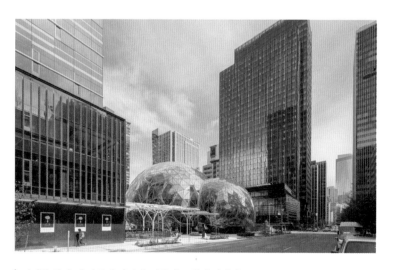

아마존 본사. 유리공 후면 초록 건물이 도플러 빌딩이고,
전면 건물이 데이원 빌딩이다.

2차 캠퍼스 외에 폴 앨런의 부동산 회사 벌컨으로부터 약 30동 내외의 건물을 임차했다. 12년간 아마존의 고용 성장으로 8,000가구가 넘는 새로운 주택이 이곳에 들어왔고, 구글과 페이스북도 캠퍼스를 SLU에 개발했으며 숱한 BT(생명공학) 기업들도 인근에 들어왔다. 건축비평가 알렉산드라 랭은 저서 『닷컴 시티. 실리콘밸리 어버니즘』 (2012년)에서 실리콘밸리의 애플, 구글, 페이스북 등의 대형 본사 건축물의 문제점으로 내부지향적인 본사 공간 구조와 거리와의 소통 부재를 꼽았다. 한마디로 실리콘밸리에는 뉴욕과 같은 보행 매력이 없다고 진단했다. 아마존 캠퍼스는 이를 참고해서 기존 실리콘밸리 건물들의 단점을 극복했다.

하지만 아마존 캠퍼스의 진짜 신의 한 수는 입지조건이다. 서로 동떨어져 있었던 유니언 호수라는 '자연 인프라'와 시애틀 엑스포라는 '문화 인프라'와 도심이라는 '상업 인프라'라는 삼각대 위에 아마존 캠퍼스를 얹었다. 그 덕에 홀로는 이룰 수 없는 각 인프라들의 개별적 힘이 아마존 캠퍼스에서 모이고 이어져서 엄청난 건축적 파워를 시애틀에 선사한다. 우리 도시를 다시 젊게 할 우리의 아마존 캠퍼스는 무엇이고, 우리의 SLU와 데니트라이앵글은 어디인가? 아마존 캠퍼스의 계획철학과 입지조건은 곱씹어볼 거리를 남긴다.

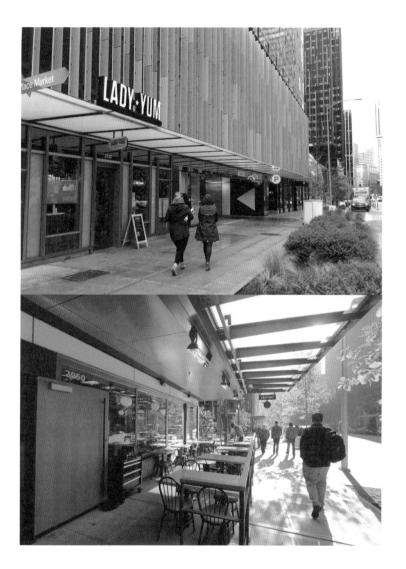

아마존 본부 타워들은 지층에서 커뮤니티에 다가갔고 걷고 싶은 가로 만들기에
애썼다. 동네 주민들이 필요로 하는 프로그램을 삽입했을 뿐만 아니라, 거리 위로
처마를 두어 잦은 시애틀의 부슬비를 피할 수 있게 했다.

과거는 잊고 싶은 것도 있고 간직하고 싶은 것도 있다.
도시는 치욕과 영광을 동시에 갖고 있어야 한다. 전자는 다시는 그 치욕의
시간을 맞이하지 않겠다는 다짐을, 후자는 새로운 영광 생산을 위한
기록체이다.
전통은 돈에 의해 타락할 수 있는 문화를 잡아준다. 또한 기술중심주의 사고로
경도될 수 있는 도시건축적 편향을 잡아주고, 근시안적인 관점을 원시안적인
관점으로 바꾸어준다.
한 나라의 수도를 대표하는 국보급 전통이 있을 수도 있고,
저 먼 오지 산간에 보석처럼 숨어 있는 전통도 있을 수 있다.
전반부는 서울과 베이징과 워싱턴DC를 조망했고 후반부는 이 글들을 신문에
게재할 당시 시사적 이슈였던 우리 서원들의 유네스코 등재를 기념하며 썼던
병산서원과 옥산서원, 독락당을 소개한다.

전통

옛 건축으로 바라본 세상

이 어여쁜 광장에
딱 2% 부족한 것은?

2019. 2. 경복궁.

경복궁의 모습.
서울은 빛의 도시, 아침의 도시, 질서의 도시이다.

서울의 중심, 경복궁. 한때 조선총독부 건물이 지금의 광화문 자리에 있어서 남북축을 따라 경복궁의 절정인 근정전에 도달하는 것이 불가능했다. 그때는 지각한 학생처럼 오른쪽 사이드에서 비겁하게 근정전에 들어갔는데, 이제는 평범한 시민이 군왕처럼 남북축을 따라 놓인 외삼문(광화문, 홍례문, 근정문)을 통해 당당히 들어간다. 근정전의 수직성이 한결 드라마틱하게 다가온다.

경복궁의 지붕들은 파도친다. 파고가 광화문과 근정전에서 높았고 홍례문과 근정문에서 낮다. 지붕들 위로는 산들이 파도친다. 짙푸른 겨울 하늘은 서핑 하듯 산과 지붕을 탄다. 월대 위에 선 근정전은 왕의 집무실답게 당당하고 주위 회랑은 그림자가 앞 두 마당과는 달리 짙다. 탄성과 카메라 셔터음이 여기저기서 터진다.

서울은 두 겹의 테두리를 두른다. 바깥쪽 테두리는 관악산(남)과 북한산(북)이고, 안쪽 테두리는 남산(남)과 북악산(북)이다. 이 산들이 서울의 이중 테두리를 형성하며 지형적 남북축을 형성한다. 옛 이름인 '한양(漢陽)'은 북한산 기슭 남쪽, 한강 북쪽에 빛(陽)이 내리는 터라는 의미다. 정도전이 한양도성과 경복궁을 디자인했는데, 도성은 고대 로마 도시처럼 십(十)자를 가운데에 박았다. 카르도(Cardo·남북 도로 및 광장)에 해당하는 도로가 육조거리(광화문 광장)이고 데쿠마누스

(Decumanus · 동서 도로 및 광장)에 해당하는 도로가 운종가(종로)다. 오늘날까지 서울은 카르도에서 언로(言路 · 말의 통로)가 열리고 데쿠마누스에서 상로(商路 · 거래의 통로)가 열린다. 경복궁은 지세를 따라 남북이 종축이 되게 배치했다. 경복궁(景福宮)의 '경'자는 건축가인 정도전의 의지가 물씬 풍긴다. 빛(日) 아래 도시(京)를 두었다. 태양에 의해 곡식이 넉넉하고 빛(진리)에 의해 늘 밝아지는 도시는 윤택하고 행복한 도시다. 조선(朝鮮)의 조(朝)가 '아침'인 점을 감안하면 한양의 빛(陽)과 경복궁의 빛(景)은 지는 해가 아니라 뜨는 해다. 일몰(고려)의 사라져가는 빛이 아니라 일출(조선)의 떠오르는 빛이다.

광화문 광장 공모전 결과 발표로 시끄러운 때가 있었다. 우리가 생각하는 간판 광장이란 무엇일까. 미국 워싱턴의 내셔널몰 같은 상징적인 광장인가, 아니면 중국 톈안먼 광장 같은 이념적인 광장인가. 두 광장 모두 건축적 위용은 분명 있다. 그러나 모두 일상과는 너무 떨어져 있고, 휴먼 스케일과는 거리가 멀고, 정치 지도자를 부각시켜 광장에 들어섰을 때 느껴지는 지배-피지배 관계가 부담스럽다. 모두 2% 아쉽다. 그에 반해 광화문 광장은 얼마나 좋은가. 우선 사랑스러운 경복궁과 숭례문이 북남으로 자리 잡아 전통의 가치를 품위 있게 드러내고 있고, 실핏줄 조직 같은 아기자기한 도심 골목길이 광장 좌우로 무한히 펼쳐지고 있고, 청계천과 시청 광장과 공공 문화시설이 접속되어 있다. 멋진 광장이 되기 위한 천혜의 조건이다.

그렇다면 광화문 광장에 부족한 것은 무엇일까. 첫째는 나무와 벤치나. 여름마다 양산을 든 채 '짝다리'를 짚고 선 사람들이 많이 눈에 띈다. 둘째는 한여름 더위와 한겨울 추위를 잠시 피할 수 있는 카페 같

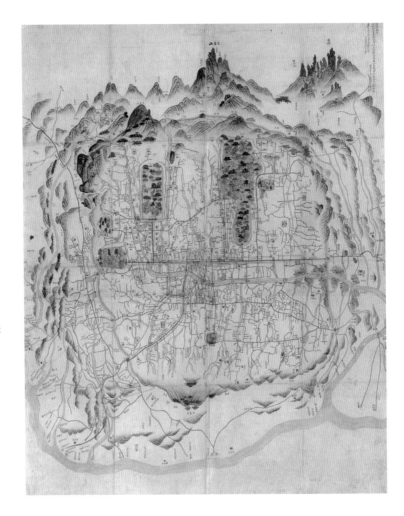

18세기 한성도. 20만 명이 살기 위해 지어진 한양은 길과 물길이 조차를 이룬 매우
아름다운 생태도시였다.

은 공간이 없다. 셋째는 아직도 조금 넓다. 드론에서 찍은 사진은 괜찮은데 사람 눈높이에선 휑하다. 넷째는 인천 공항처럼 무제한 와이파이(WiFi) 보급이 없는 것이 아쉽다. 공휴일 오후 6시간 동안만이라도 광화문 광장에 무제한 인터넷이 공급되면 좋겠다. 다섯째는 한국 대표 글로벌 상품 플래그십 스토어 몇 개가 광장 부근에 있으면 좋겠다. 그래서 '다이내믹 퓨처 코리아'가 전통만큼 표출되면 좋겠다. 사실 유럽 대학 교환학생들은 '도시의 미래'를 보러 서울에 온다고 한다.

나라를 대표하는 광장은 다음과 같은 다섯 가지 기능을 충족해야 한다. 광장은 도시를 발생시킨 원인을 상징부호(문화재)로 드러내야 한다. 역사성이다. 광장은 권력을 감시하고 필요하다면 집단의 소리로 부패한 권력을 고발하고 정의와 헌법을 수호해야 한다. 집회성이다. 광장은 전쟁 승리, 스포츠 우승 등 사회가 요구하는 축제의식을 수행해야 한다. 축제성이다. 매력적인 공공건축으로 둘러싸여 아름다워야 한다. 건축성이다. 광장은 시대의 과제와 요청에 따라 늘 새로워지고 늘 빛나야 한다. 미래성이다. '경복'을 잊지 않는다면 광화문 광장은 다시 첫 창조 질서대로, 오리지널 디자인대로 다시 '광화'할 수 있다. 과거와 미래에 의해 새로이 빚어질 수 있다.

회재 이언적의
인(仁)을 구하는 집

그림에 보이는 정자가 독락당의 절정 공간인 계정이다.
계정은 물길인 자계로 트여 있어 시원하다. 계정 앞 담장은 흙담인데,
흙 사이에 기와가 촘촘히 박혀 있다. 계정 뒤로 보이는 검게 칠한 산이 도덕산이다.

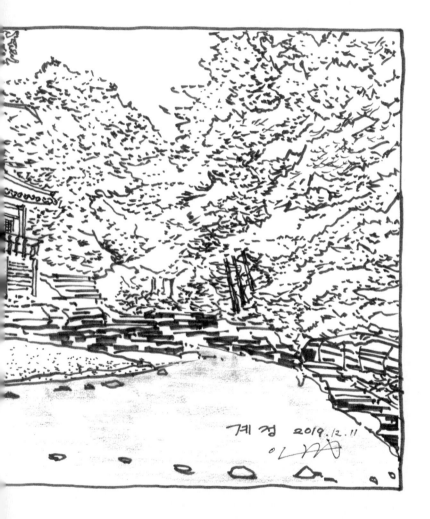

계정 2019. 12. 11
이영향

2019년 건축계가 이룩한 쾌거 중 하나는 9개 서원의 유네스코 세계유산 등재다. 서원은 우리의 보물일 뿐만 아니라, 이제 세계인들의 보물이 되었다. 옥산서원은 회재 이언적(1491~1553)이 살았던 독락당이 서원 가까이 있다는 점에서 다른 서원들과는 차별화된다.

독락당의 관전 포인트는 무엇일까. 독락당은 옥산서원에서 물길인 자계(紫溪)를 따라 700m 서북쪽에 위치한다. 옥산서원이 회재의 제자들이 회재 사후에 그를 기념하며 지은 건축(1573년)이라면, 독락당(1532년)은 회재가 살아 있는 동안 지은 건축이다. 그래서 독락당을 보면, 지식인으로서의 회재와 건축가로서의 회재를 동시에 볼 수 있다.

회재는 생전에 크게 세 번에 걸친 어려움이 있었다. 첫째는 10세 때 아버지가 죽었고, 둘째는 41세 때 김안로의 재임용을 반대하다 관직을 박탈당해서 낙향했고, 셋째는 57세 때 '양재역 벽서 사건'(을사사화 2년 뒤 발생)에 연루돼 평안도 강계로 유배를 갔다. 회재는 이러한 어려움을 전화위복의 기회로 삼았다. 부친의 타계로 어려서부터 인간의 죽음 문제를 생각하며 자라 지성인이 되기 위한 밑바탕을 남보다 일찍 마련하였고, 낙향해서는 불후의 건축 명작 독락당과 계정(溪亭)을 지었고, 유배 가서는 유학사에 길이 남을 『구인록(求仁錄)』등과 같은 명저를 썼다. 비록 유배지에서 죽었지만, 훗날 그는 김굉필, 정여

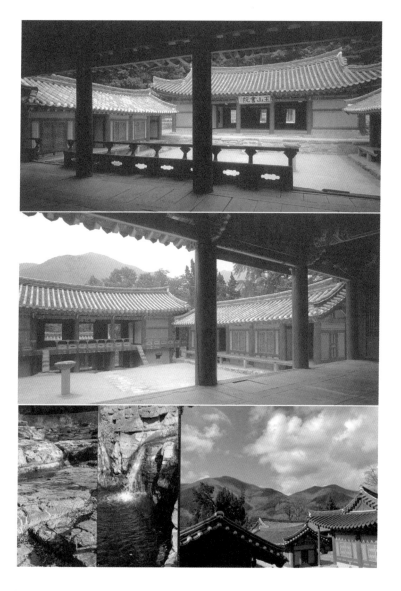

옥산서원. 서원 앞 암반 광장에 물(자계)이 흐른다. 옥산서원은 서향을 한다.
그래서 병산서원에 비해 창이 작다. 강학공간(구인당)에서 유식공간인
무변루 너머로 무학산이 보인다(우측 하단).

창, 조광조, 이황과 더불어 '동방오현'이라 불리며 성균관 문묘에 위패가 안치됐다.

건축적으로 독락당은 세 가지가 돋보인다. 첫째는 산수다. 독락당은 동북쪽의 화개산을 주산으로, 서북쪽에 도덕산이 있고, 서쪽에 자옥산이 있고, 동쪽에 어래산이 있다. 산들은 독락당이라는 소우주를 감싸는 대우주다. 또 화개산에서 발원한 물길인 자계는 북으로 들어와 남으로 흘러 내려간다.

독락당의 절정 공간인 계정이 위치한 곳에서 자계는 바위가 패어 널찍한 물웅덩이를 형성한다. 맑은 물이 판석에서 나오는 암분으로 오묘한 옥색(자계천은 옥류천이라고도 한다)을 띤다. 이를 관조할 수 있는 점이 이곳에 계정을 지은 직접적인 동기였으리라. 이를 짐작하게 하는 것이 회재가 물길을 따라 다섯 곳에 지은 이름들이다. 옥산서원 앞 물웅덩이를 세심대(洗心臺)라고 지었고, 계정 앞 물웅덩이는 관어대(觀魚臺)라고 지었다.

둘째는 담장이다. 독락당 일곽은 눈 목(目)자를 형성하며 마당을 세 곳 가지고 있다. 앞마당에 행랑채가 있고, 중앙 마당에 회재의 독서 공간인 독락당이 있고, 안쪽 가장 깊숙한 마당에 휴식 공간인 계정이 있다. 마당을 구획하는 선들이 흙담인데, 앞마당과 중앙 마당 사이에는 다른 곳과 다르게 담장을 두 겹으로 두어 흙담 길이 만들어졌다. 이 점이 독락당을 '길(道)을 품은 집(家)'으로 보이도록 하고 있고, 더 나아가 사람(人)이 사는 집이 사람들(仁)이 모여 사는 마을처럼 보이도록 하고 있다. 흙담 길 끝은 자계로 열려 있고, 개울로 나가기 전에 담장의 협문을 열고 모서리를 돌면, 독락당이 나오고, 더 들어가면 계

정이 나온다.

셋째는 계정이다. 아버지를 일찍 여의어서 그런지 회재에게 아버지 이번(李蕃)이 남긴 정자(현 계정 자리에 있었던 정자)는 남다른 의미가 있었다. 회재는 독락당 일곽이 계정에서 원심형으로 퍼져 나가도록 증축했다. 아주 귀한 손님이 와야지만 열어주는 계정은 겉으로는 드러나지 않은 회재의 깊은 속마음같이 독락당에서 가장 깊숙한 곳에 있다.

회재가 계정에 쏟은 정성도 남다르다. 물길과 가급적 가까워지도록 세 칸 집을 계곡에 걸터앉게 디자인했다. 정자는 아주 작고 낮다. 하지만 자계를 향해 트여 있어 전혀 답답하지 않다. 계정은 한 발은 뭍(세속)에 두고 있고, 다른 한 발은 물(탈속)에 두고 있는 경계의 건축인데, 회재는 자연과의 만남을 책과의 만남만큼이나 소중히 여겼다.

『구인록』에 따르면 '사랑(仁)을 구하는 사람은 하늘과 하나인 사람'이다. 그래서 그 사람은 없어도 많고, 죽어도 산 사람이다. 회재에게 계정은 그런 사람을 만들기 위한 필수조건이다. 계정과 같은 구인(求仁) 건축이 오늘을 사는 우리에게도 필요한 이유이다.

마음껏 놀고 떠들라…
조선의 천재가 지은 학교

강학공간인 입교당 대청마루에서 유식공간인 만대루를 본다.
대지의 지형을 살려 입교당 서까래 아래로 만대루 기와지붕이 보이고,
만대루 아래로 복례문 지붕이 보인다.

2019. 5. 01

병산
서원

건축가들에게 "우리나라 최고 전통 건축은?" 하고 묻는다면 석굴암을 드는 사람이 있을 수 있고, 부석사나 종묘를 드는 사람이 있을 수 있다. 그렇지만 "우리나라 최고 서원 건축은?" 하고 묻는다면 이구동성으로 병산서원을 꼽을 것이다. 그만큼 병산서원은 조선시대 최고 서원 건축이고, 건축가들이 전통 건축 하면 떠올리는 원점과 같은 존재다.

병산서원에서 단연 돋보이는 요소는 주변 자연 환경의 차용과 대지 경사의 활용이다. 병산서원은 안동 하회마을에서 동쪽으로 가면 나온다. 낙동강을 중심으로 북쪽으로 병산이, 남쪽으로 서원이 있다. 대문을 열고 들어가면 흔히 보이는 누마루(만대루)가 나오고, 누하진입(누각 아래를 통해 진입)으로 계단을 몇 단 올라가면 서원 중심마당이 나온다. 중심마당 좌우로는 유학생 기숙사인 동재와 서재가 있다. 마당 위로는 강학공간인 입교당이 있다. 입교당 대청마루에 앉으면 병산서원의 명성이 어디에서 기원하는지 한눈에 볼 수 있는 한국 건축의 한 정상과 대면한다.

병산서원의 건축가는 서애 류성룡이다. 건축가가 땅의 경사를 얼마나 섬세하게 신경을 쓰며 단차를 주었는지, 긴 만대루 너머로 주변 자연 환경이 수직적인 위계를 가지며 눈에 들어온다. 만대루의 긴 지

붕 위로 병산이 들어오고, 지붕과 마루 사이에는 낙동강이 들어오고, 마루 아래로는 대문 너머의 길이 들어온다. 건물 배치에서도 미묘한 신경을 썼다. 동재와 서재는 흔히 평행인데 이곳에서는 그렇지 않다. 동재와 서재를 만대루 쪽으로 살짝 조였다. 병산이 실제보다 좌우로 시원하게 보이는 이유가 여기에 있다. 만대루를 동재와 서재 사이의 틈 사이에 맞춰 짓지 않고, 틈 너머로 길게 지은 점도 수평적 확장을 부추긴다.

만대루 긴 지붕이 두 별채 너머로 뻗어 나가 양 끝단 처마 모서리가 별채들에 가려 보이질 않는다. 그로 인해 만대루가 실제 길이보다 더 길어 보이고, 만대루를 통해 들어오는 병산도 실제보다 더 넓어 보인다. 여기서 만대루라는 건축 장치는 일종의 링크 포인트로 자연과 사람의 만남을 확장하고 팽창하는 방향으로 작동한다. 입교당 대청마루에 앉아 만대루를 쳐다보면 왜 건축가들이 한국 전통 건축을 "자연과 하나다", "차경(借景·경치를 빌리다)이 뛰어나다", "겹침이 뛰어나다" 하는지 알 수 있다.

병산서원이 과거 건축에 대한 향수로만 머물 수는 없다. 병산서원은 현대 학교 건축에 새로운 정체성을 불어넣어 줄 것이라 본다. 그중에서도 만대루에 지혜가 응축돼 있다. 우리나라 캠퍼스에 이미 지어진 교정은 어떻게 고쳐야 할지, 앞으로 지을 교정은 어떻게 지어야 할지를 일깨워 준다. 요새 한국의 부모와 교사들은 아이들이 노는 꼴을 못 본다. 학교에서 쓰임새가 불분명한 공간은 공부방으로 만들거나 최첨단 장비를 넣어 실험실로 만든다. 빈 공간, 열린 공간을 보는 순간 '노는 공간'으로 규정하고 벽을 세워 방을 만든다. 방들로 꽉 찬

공간에서 숨 막히게 공부만 할 것이 아니라 만대루가 있는 트인 학교에서 학생들이 쉴 수 있게 해줘야 한다.

입교당이 강학공간이면, 만대루는 편히 쉬는 유식공간이다. 병산서원에서 만대루를 입교당보다 더 크게 지은 점을 주목할 필요가 있다. 만대루는 특별한 기능이 있는 것이 아니라 공부를 마치고 쉬면서 편하게 얘기를 나누는 장소다. 창의적인 생각과 기발한 아이디어는 만대루처럼 수려한 경관을 바라보며 편하게 이야기하는 중에 나온다. 오늘날 학교에 필요한 것은 만대루의 비움과 여유다.

만대루가 전하는 메시지에 귀를 기울일 필요가 있다. 첫째, 자연과 하나된, 더 나아가 자연을 살리는 학교를 짓자. 둘째, 푸른 산 옆에 학교를 짓고 이를 마주하여 유식공간을 지어 주자. 셋째, 채우고 쌓는 학교가 아니라 비우고 더는 학교를 짓자. 이를 귀담아듣는다면 우리는 입교당 중심의 교정 시대에서 벗어나 만대루 중심의 교정 시대로 들어설 수 있을 것이다.

(상)만대루 외관, (하)서원 일곽에서 본 만대루. 만대루는 서원 일곽 밖에서 보면
어둡고 닫혀 있을 것 같으나, 막상 안으로 들어와 보면 투명하고 열려 있다.
목공예 솜씨 또한 탁월하다.

도시로 구현된
자유와 헌법의 가치

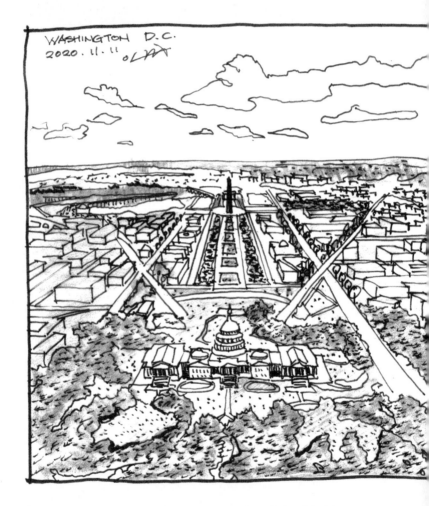

WASHINGTON D.C.
2020. 11. 11 이싸

왼쪽은 미국 국회의사당과 내셔널몰이다. 워싱턴 기념탑이 가운데에 있다.
우측 사선 도로가 국회와 백악관을 잇는 펜실베이니아 애비뉴다. 오른쪽은 백악관과
워싱턴 기념탑이고, 탑 위로 호수와 제퍼슨 기념관과 포토맥강이 있다.

세계의 이목이 집중되는, 정치적 영향력이 막강한 세계 도시, 워싱턴DC의 건축적 관전 포인트는 무엇일까? 첫째는 랑팡 플랜, 둘째는 워싱턴 기념탑, 셋째는 맥밀런 플랜이다.

DC의 밑그림은 1791년 프랑스 건축가 피에르 샤를 랑팡이 그렸다. 그의 건축주는 당시 대통령인 조지 워싱턴과 국무장관인 토머스 제퍼슨이었다. 워싱턴은 새로 태어날 제국의 수도가 물길을 따라 산업도시로 번영하길 원했고, 이에 반해 제퍼슨은 전원도시로 변화하길 원했다. 랑팡은 워싱턴을 따랐다. 랑팡이 그린 DC 기본 평면 구조는 포토맥 강가에 세운 삼각형이다. 두 꼭짓점에 국회(동쪽)와 백악관(북쪽)을 두었다. 둘을 잇는 펜실베이니아 애비뉴가 빗변이고, 국회 앞 녹지 광장이 밑변이다. DC는 랑팡 플랜에 따라 70년간 서서히 변모했다. 그러다가 남북 전쟁이라는 위기가 왔다.

DC는 전쟁으로 인구가 줄었고, 포토맥강은 오염됐으며 전염병이 창궐했다. 제국의 수도는 허울뿐이었고, DC는 남부 소도시로 전락했다. 전후에도 남과 북의 갈등은 계속되어 수도를 미 대륙의 중부로 옮기자는 천도론이 솔솔 나왔다.

하지만 한 사람의 공으로 천도론은 잠잠해졌다. 바로 미국 육사 출신 토머스 케이시였다. 그는 정부로부터 전쟁으로 멈춰 있던 워싱턴

기념탑 공사를 끝내라는 임무를 받았다. 공사 중간에 기념탑이 너무 단순하다는 비판과 새로운 제안이 일었다. 저층에 울타리 구조물을 넣자는 주장과 인물 조각상을 군데군데 더하자는 주장이었다. 하지만 케이시는 흔들리지 않았다. 끝까지 기념탑의 단순함, 거대함, 웅장함에 집중했다. 기념탑의 무게는 8만 톤이었다. 기초 시공은 당대 공법으로는 버거운 일이었다. 드디어 1884년 12월 7일 1.36톤짜리 피라미드 모양의 머릿돌을 정상에 얹었다.

1885년 조지 워싱턴 대통령 생일에 가림막을 벗기자 비판은 사그라들었다. 형태의 단순함은 워싱턴의 극기와 금욕으로 해석되었고, 날카로운 모서리와 백색 얼굴은 빛에 민감히 반응하며 오직 거대한

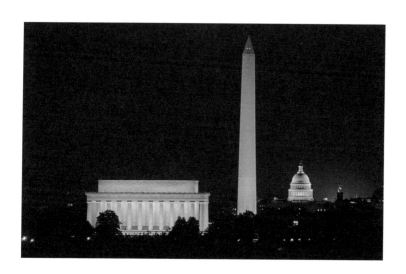

내셔널 몰 종축 상에 있는 중요한 랜드마크 건축 3인방. 왼쪽에서부터 링컨 기념관, 워싱턴 기념탑, 미국 국회의사당이다. 그리스의 신전, 이집트의 오벨리스크, 로마의 돔을 건축적으로 계승했다.

수정체만이 뿜을 수 있는 추상미를 도시에 선사했다. 이는 국부(國父) 워싱턴의 독립 유지와 헌법수호, 자유보전 정신을 영구히 잊지 말자는 메시지였다. 워싱턴 기념탑 준공에도 DC는 제국의 수도로서는 미완이었다. 새 천년을 맞이하며 제임스 맥밀런 상원의원은 새로운 팀을 모았다. 1893년 시카고 세계박람회를 성공적으로 완수한 대니얼 버넘, 찰스 매킴, 프레더릭 옴스테드 2세, 오거스터스 세인트고든스가 팀 멤버들이었다. 이들은 파리의 루브르궁과 개선문 축이 만드는 도시의 권위와 위용, 아름다움에 압도되었다. 유럽에서 돌아온 맥밀런 팀은 루브르궁 대신 국회를, 개선문 대신 링컨 기념관을 잡았고, 그 사이에 기존 랑팡의 잔디 광장을 '내셔널 몰'로 늘려 도심 축을 제안했다.

 맥밀런 플랜은 랑팡 플랜의 국회, 백악관, 워싱턴 기념탑을 잇는 삼각형 구조를 마름모 구조로 바꾸고, 남은 두 꼭짓점에 링컨 기념관과 제퍼슨 기념관을 제안했다. 이로써 불멸의 랜드마크 5인방이 완성됐다. 맥밀런 팀의 목적의식은 랑팡 플랜을 더욱 완성도 높은 보자르 양식(고전주의)의 수도로 격상시키는 것이었다. 랑팡 플랜과 워싱턴 기념탑과 맥밀런 플랜이 DC에 남긴 건축적 유산은 작지 않다. 건물들은 백색이고, 광장들은 녹색이며, 길들은 사선으로 뻗는다. DC는 순수하고 거대하다. 위엄과 위용이 흐른다. DC는 여름보다는 봄가을에 찬란하다.

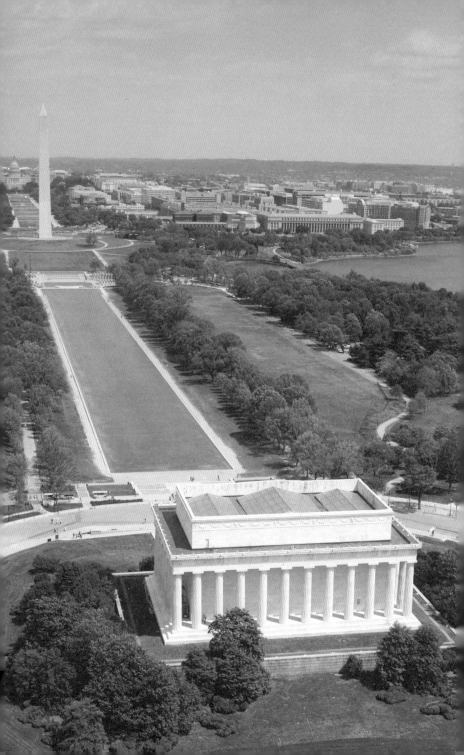

전통으로 우뚝 선
민의의 전당

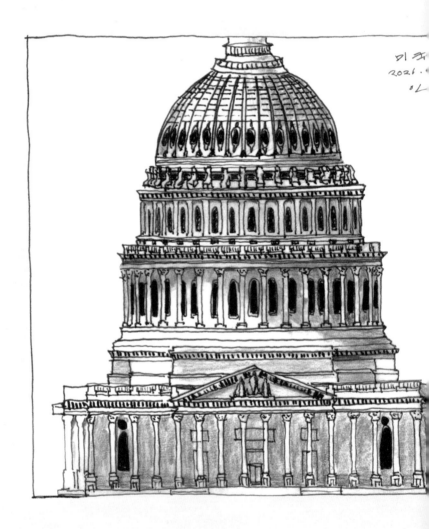

미 국[손글씨]
2026.[손글씨]
이L[손글씨]

미국 국회의사당(캐피톨 돔)의 입면도(왼쪽)와 단면도.
삼각형 신전 입면 위로 삼층 구조의 돔이 솟는다. 돔의 구조는 주철 뼈대이다.

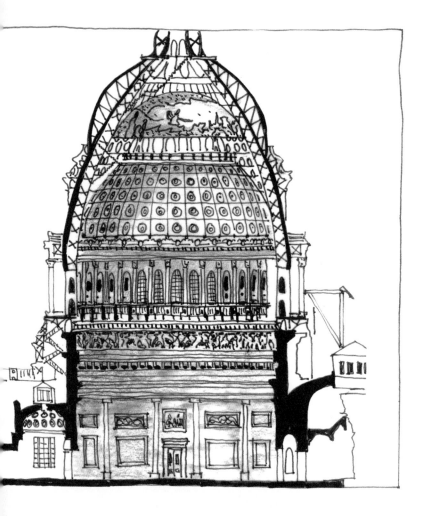

내부 돔 정상은 뚫려 있고 그 위로 반구형 프레스코화가 있다. 내부 돔과 외부 돔의
높이가 다른데 이는 각각 내부 공간감과 외부 도시적 위용을 반영한다.

2021년 1월 6일 도널드 트럼프 미국 대통령 지지자들이 국회의사당에 난입해 난동을 부렸다. 미 의원들은 불타는 숭례문을 바라보던 우리들처럼 충격으로 분개했다.

미 의회 건물인 '캐피톨(Capitol)'은 미국인들에게 어떤 건축물일까? 캐피톨은 워싱턴에서 가장 중요한 건축일 뿐만 아니라 백악관과 더불어 초창기 연방정부 건축물이다. 미국 민주주의의 상징일 뿐만 아니라 민주주의의 역사라 할 수 있다. 캐피톨은 미국 독립과 함께 태어났고, 미국 성장과 더불어 자랐다.

캐피톨은 지난 230년간 여러 일급 건축가들의 손을 거쳤다. 첫 번째 건물인 '노스 윙'(중앙 돔을 기준으로 북쪽 동)은 1793년 건축가 윌리엄 소턴이, '사우스 윙'은 1811년 건축가 벤저민 래트로브가 설계했다. 그러다가 1812년 미영 전쟁이 터졌다. 1814년 영국군은 캐피톨에 불을 질렀다. 다행히 기적처럼 내린 비로 건물이 전소하지 않았다. 미영 전쟁은 민족주의에 기름을 부었고, 먼로 선언이 나오게 했으며, 미국 체제를 출범시켰다. 민족주의 시대인 1815년에 찰스 불핀치가 세 번째 건축가로 선임됐다. 불핀치는 중앙에 대법원, 북쪽에 상원, 남쪽에 하원, 또 대법원 위로 오래 기다렸던 돔을 완공했다. 하지만 불핀치의 캐피톨은 오래가지 못했다.

1850년 미국의 지속적인 영토 확장으로 캐피톨은 더 이상 늘어난 상·하원 의원들을 수용할 수 없었다. 그래서 선임된 건축가가 네 번째이자 가장 중요한 건축가로 남은 토머스 월터다.

월터는 북쪽 상원과 남쪽 하원을 더 길게 확장했다. 건물이 남북 방향 230m로 길어지자 불핀치의 돔은 늘어난 건물 길이에 견주어 볼 때 낮아 보였다. 월터는 자신의 방에 대형 돔을 완성한 모습의 그림을 벽에 걸어 놓았다. 이를 본 의원들은 이구동성으로 월터의 돔에 대한 동경을 지지했다.

그래서 나타난 것이 오늘날 캐피톨의 가장 중요한 건축물인 대형 돔이다. 월터는 돔을 수직으로 높이 세워야 구조적으로 안정적이라는 사실을 알고 있었다. 그는 돔의 높이를 극대화했다. 월터의 돔은 88m로 불핀치의 돔보다 3배 높았다. 월터는 산업혁명 시기에 짓는 돔인 만큼 돔의 뼈대로 콘크리트(로마 시대의 판테온 돔)나 벽돌(르네상스 시대의 브루넬레스키 돔) 대신 철을 사용했다.

월터의 돔은 외부 돔과 내부 돔이 있는 2중 돔 구조다. 외부 돔은 내셔널 몰에서 의회의 위용을 드러내고, 내부 돔은 중앙 홀에서 클라이맥스에 해당하는 의회 내부의 원형 공간을 연출한다. 내부 돔의 정상은 뚫려 있다. 그 위로 반구형 프레스코화가 허공에 매달려 있다. 그림 중앙에 신격화된 조지 워싱턴(그림명: Apotheosis of Washington)이 있고, 그 옆으로 13개 주를 상징하는 여인 13명이 있다. 돔 하단에는 이스탄불에 있는 하기아 소피아 성당(아야 소피아)의 돔처럼 아치로 만든 창들이 있어 그 사이로 비집고 들어오는 빛줄기가 돔의 무게감을 하늘하늘하게 만들어 준다. 남북 전쟁 중에도 이 공사를 멈추지 않았다.

링컨은 분열보다 통합을 강조하는 실체를 드러내기 위해 불굴의 의지로 캐피톨을 완공했다.

그 후 뉴욕 센트럴파크를 완공한 조경가 프레더릭 옴스테드가 캐피톨의 서측 테라스 야외 계단 조경을 완성했다. 4년마다 치러지는 대선에서 정권이 교체되면 새로운 대통령 당선인은 이곳에서 취임 선서를 한다. 캐피톨은 쉽게 지어지지 않았고, 쉽게 지울 수 없다. 캐피톨은 미국의 전통으로 우뚝 서 있고, 또한 이곳에서 국민의 뜻을 받들어 만드는 법은 미국의 미래가 된다.

옴스테드의 기단은 남북서로 지어졌는데 그 중에서 서측 입면에서 대통령의 취임식이 거행된다. 취임식이 거행되는 해에는 3개월 전에 임시 기단을 설치하여 앉을 수 있는 면적을 넓힌다.

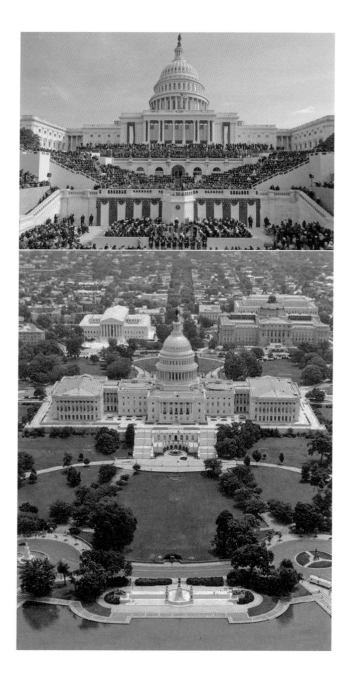

금빛 파도야,
헐떡이는 숨을 달래주렴

이화원 만수산 전각에서 호수를 내려다보는 조망 스케치.

2018. 10.
이화원 이개

외국인에게 서울은 어떤 이미지로 남을까? 서울을 방문하는 외국인 대부분은 서울의 대문인 인천 공항을 체험하고 경복궁과 창덕궁 비원을 찾는다. 이러한 곳에서 어떤 '한국적' 인상이 외국인에게 새겨질까? 몇 해 전 필자는 중국 베이징을 다녀오며 이런 질문을 마음에 품고 자금성(대표 궁궐 건축)과 이화원(대표 궁궐 조경), 서우두 국제공항을 둘러봤다.

자금성의 건축 맛은 백색 기단과 금색 지붕에서 비롯된다. 자금성 건축은 남북 종축 방향으로 마당-건축-마당-건축을 교차하며 전개된다. 대문(오문)을 지나 안으로 들어갈수록 기단은 높아지고 건축은 웅장해지며 정교해진다. 웅장함과 정교함은 황제의 집무실인 태화전에서 절정을 이룬다. 태화전 뒤로 켜를 이루며 중화전과 보화전이 펼쳐지는데, 자금성 건축가는 세 건물(전삼전·前三殿)을 연결하는 바닥 장치로 백색 기단을 사용했다. 3단으로 돼 있는 백색 기단은 일종의 건물 받침대인데, 마당과 마당 사이를 가로지르며 퍼지면서 자금성 특유의 맛을 낸다. 보화전 기단 위에서 주위를 둘러보면 주변 낮은 전각들의 몸통은 사라지고 그 위로 태양을 반사하는 금색 지붕들이 눈에 들어온다. 태화전 지붕이 거대한 파도였다면 보화전 뒤의 낮은 별채들의 지붕은 낮은 파도다. 자금성은 안으로 들어갈수록 마당

의 폭이 좁아지고 건물의 규모가 작아진다. 그래서 파도처럼 물결치는 금색 지붕의 모습이 안으로 갈수록 낮아지고 잦아진다. 오후 늦게 자금성 북쪽 끝에 있는 경산공원에 올라 자금성을 내려다보면 금색 지붕이 붉은 석양 아래서 금색 파도가 되어 일렁인다.

이화원의 묘미는 호수와 회랑과 경사가 만든다. 이화원은 긴 회랑으로 유명하다. 회랑은 호숫가를 따라 호수에 평행되게 직선으로 나가다가 호수 중앙에 위치한 만수산 앞에서 곡선으로 바뀐다. 곡선 변곡점에서 회랑을 나오면 만수산을 열어주는 문을 마주한다. 문 현판에 '운휘옥우(雲輝玉宇)'라고 썼다. 의역하면 '호수 위로 퍼지는 안개가 빛을 반사하고, 집의 금색 지붕들이 구슬처럼 빛난다'는 뜻이다. 앞으로 펼쳐질 체험을 준비시키는 문구다. 계단을 오르기 시작해 건물과 마당을 몇 번 지나면 경사는 갈수록 급해진다. 이화원 풍경을 지배하는 팔각형 다층 목조탑인 불향각을 향해 지친 발걸음은 빨라진다. 가팔라진 경사가 신경을 곤두서게 하고 거듭되는 계단참이 숨차게 한다. 불향각이 있는 정상에 도착해 헐떡이는 숨을 죽이고 뒤를 돌아보는 순간, 입을 다물기 힘든 이화원의 모습과 대면한다. 지붕이 경사를 따라 흘러내려가고 지붕이 끝나는 지점에서 호수가 시작한다. 금색 지붕 타일은 금색 유광을 입혀 반짝이고 호수 수면은 은가루처럼 빛을 분쇄하듯 반사한다.

서우두 국제공항은 하나의 거대한 지붕 건축이다. 자금성 및 이화원과 마찬가지로 공항 지붕은 용을 '메타포'로 썼다. 지붕의 색은 황제의 색인 자색이다. 지붕은 높고 넓은데 기둥은 몇 개 없다. 공항 지붕은 마치 얇고 빨간 황제의 용포가 가볍게 허공에 떠 있는 느낌이

다. 지붕은 부드러운 3차원 곡면으로 처리했다. 지붕의 높이는 입구가 있는 중앙에서 가장 높고 경계로 갈수록 낮아진다. 지붕에는 수많은 삼각형 천창이 격자 패턴으로 퍼져 있다. 지붕 구조틀 아래 백색 메탈 띠로 천장을 마감했다. 지붕 삼각형 천창을 통해 들어오는 빛은 지붕틀을 투과하며 분쇄되고 천장 백색 메탈에 반사하는 빛의 잔영은 지붕 곡면을 따라 멀어지고 곧 사라진다. 천창은 천장고가 높을 때는 듬성듬성 있고 천장고가 낮을 때는 촘촘히 있다. 따라서 공항 중앙에서 경계로 갈수록 천장고가 낮아져 공간은 조여지고 천창은 촘촘해져 자연광 투사는 잦아진다. 안으로 들어갈수록 공간의 긴장감은 높아지고 체험의 빈도는 잦아지는 자금성과 이화원에서 느꼈던 느낌이 공항에서도 들었다.

경복궁과 비원, 인천 공항도 자금성과 이화원, 서우두 국제공항만큼 강한 인상을 남기고 있을까? 혹여 그렇지 못하다면 우리는 어떠한 노력으로 이를 보완할 수 있을까? 먼저 경복궁 근정전 주변으로 더 많은 작은 전각을 원형대로 복원할 수 있다. 근정전과 경회루 등 단일 건물 체험 중심의 경복궁을 연속적이면서 집합적인 체험으로 바꿀 수 있다. 다른 하나는 떨어져 있는 경복궁과 창덕궁, 덕수궁 등 주요 3개 궁을 잇는 띠를 고안해 보면 어떨까. 이 띠는 전통의 향내가 나는 편안한 길로 세 궁을 연결해 주면 좋겠다.

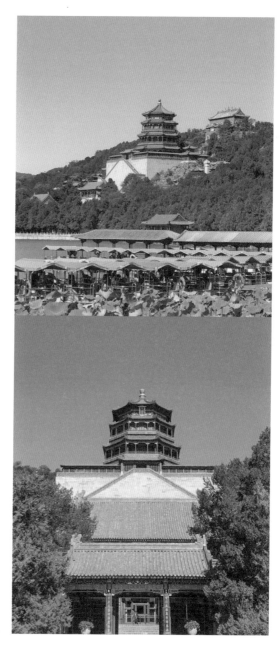

이화원 불향각.
이화원의 거대한
호수와 산은
인공으로 만든 것이다.

국토 80%가 산인 우리나라는 산악국가다.
이는 돌려 말하면 하천이 많다는 뜻이다.
우리는 물(水)을 함께(同) 나누는 동네(洞)를 만들었다. 하천은 우리 주거
양식의 기반이자 근간이다.
따라서 수변도시는 우리 도시가 나아갈 방향이다. 애석하게도 20세기 중반
자동차가 대중화되면서, 우리는 보행보다 주행을 앞세워왔다. 그 결과, 우리
도시는 수변에 공원을 만들지 않고, 고속도로를 만들었다.
한강, 탄천, 중랑천, 안양천, 영종도 해변 등의 수변이 모두 고속도로다.
세계적인 하천을 가지고 있는 천혜의 지리적 조건을 가지고 있으면서,
도시와 하천 사이에 고속도로라는 담장을 세웠다.
물가는 공공재이다. 세계적인 추세는 보행 중심의 수변 공원이지, 주행 중심의
수변도로가 아니다. 우리 도시도 이제 세계적인 수변 도시로 거듭나야 한다.

수변

물과 사람이 만나고,

물과 건축이 만나니

'불'로 망했지만
'물'로 일어섰다

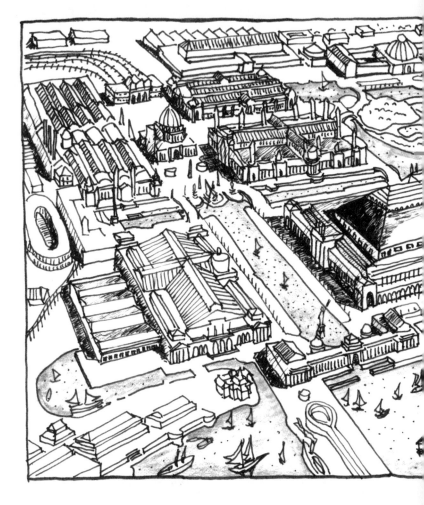

시카고 세계 박람회. 회색 음영을 칠한 부분이 물길, 오른쪽 아래가 미시간 호수다.
가장 큰 건물 왼쪽이 박람회 중심 물길인 '코트 오브 아너'다.

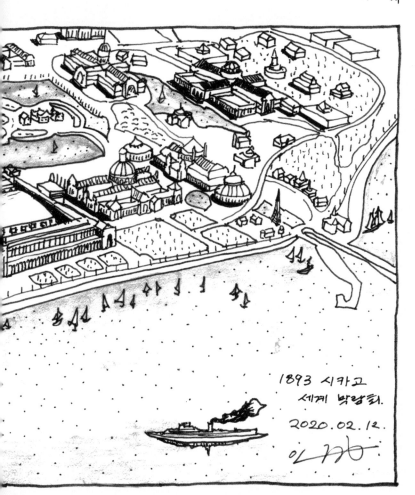

1893 시카고
세계 박람회.
2020. 02. 12.

그 도시에는 바다처럼 큰 호수가 있어 늘 적당한 습도의 맑은 바람
이 분다. 또 걸어서 건너가기에 적당한 폭(약 30m)의 강이 도심을 관
통한다. 호반을 따라서는 잔디밭이 펼쳐지고, 강변을 따라서는 마천
루들이 양쪽으로 도열해 있다. 호수는 그 도시의 동쪽 경계를 이루고,
호수에서 발원한 강은 그 도시의 북쪽과 서쪽 경계를 이룬다. 시청은
도시 한가운데 있고, 도서관과 박물관은 호반 따라 펼쳐지는 푸른 잔
디 광장 위에 있다. 이들 공공건축은 도시의 랜드마크 역할을 하며,
격자형 도로망에 이정표 역할을 한다. 군데군데 광장을 두어 격자 도
로를 이완한다. 그 도시의 호수와 강은 자부심이고, 수변은 긍지이며,
공공건축과 광장은 명예다. 이 도시는 바로 시카고다.

시카고는 어떻게 이런 멋진 물의 도시가 되었을까. 그 도시에는 무
슨 일이 있었고, 누가 있었기에 오늘날 세계적으로 자랑스러운 도시
가 되었을까. 근원을 추적하다 보면, 1871년 대화재와 1893년 세계
박람회와 건축가 대니얼 버넘에 이른다. 대화재로 시카고 도심은 전
소했다. 절망이었다. 하지만 시카고는 금세 일어섰고, 세계 박람회를
개최하며 도시의 건재함을 과시했다. 박람회의 성공과 그 영향으로
시카고만 백색 고전주의 양식의 도시로 바뀐 것은 아니었다. 워싱턴
과 뉴욕, 샌프란시스코가 전체적으로, 혹은 부분적으로 백색 도시가

됐다. 박람회는 건축 도시 조경 측면에서 할 이야기가 많지만 특히 세 가지가 돋보인다. 바로 물길, 수변, 공공건축이다.

버넘은 박람회장(242만 8113m² 규모)에서 바다만 한 미시간 호수와 기존의 크고 작은 석호를 다듬어 다양한 크기와 모양의 물길을 만들었다. 그 결과, 물과 뭍이 깍지 낀 두 손 관계가 되어 베네치아처럼 다리가 생겼고, 수문 건축이 생겼다. 수변을 따라서 상큼한 조경과 넉넉한 보도를 조성했다. 또 섬에는 숲을 가꾸었다. 수변은 선적인 조경이었고, 섬은 면적인 조경이었다. 이 두 조경은 건축과 하나가 되어 물의 형태와 경계를 완성했다. 이를 보면, 수변은 공공재라는 생각과 수변을 따라서는 보행 정원이 있어야 한다는 주장이 배어난다.

끝으로 버넘은 물길 축을 따라 땅의 위계를 부여했고 공공건축을 세웠다. 특히 '코트 오브 아너(Court of Honor)' 주변에 박람회 주요 앵커시설을 세웠다. 남쪽의 뱃길(낭만)과 북쪽의 철길(현실)은 대중교통 체계로 중심과 접속했다.

박람회가 끝난 후, 버넘은 건물 설계를 제자들에게 맡기고 시카고 설계에 15년간 천착했다. 그리하여 1909년 『시카고 플랜(Plan of Chicago)』을 출간했다. 박람회에서 발아한 세 가지 아이디어를 발전시켜 시카고에 적용하자는 내용이었다. 이 책은 오늘날까지 시카고 도시 디자인 바이블이다. 관전 포인트는 박람회와 마찬가지로 세 가지다.

첫째, 도시 흐름이다. 버넘은 찻길과 철길에도 주목했지만, 무엇보다 물길에 주목했다. 둘째, 수변 활성화다. 그는 수변을 공공재로 인식했고, 그래서 호반 간척을 통해 도시 수변 길이를 늘려 공원을 두었다. 셋째, 시청, 박물관, 도서관, 극장, 수족관, 역사(驛舍), 우체국 등

과 같은 공공건축의 기념비적인 건설이다. 로마시대 기념비처럼 웅장하게 만들자고 제안했다. 그에게 공공건축의 외부는 도시의 상징이어야 했고, 내부는 경외감을 불러일으켜야 했다. "작은 플랜은 버려라. 그것은 사람의 피를 휘젓는 마법이 없다." 버넘의 입버릇이었다. 시카고는 대화재로 세계 박람회와 도시 비저너리 버넘을 발굴했다. 위기가 호기였으며, 이를 통해 시카고의 청사진이 나왔다. 그 청사진이 담고 있는 아이디어는 여전히 유효하다. 도시의 성공 비결은 물길(흐름)과 물가(수변)와 (공공)건축이다.

———————

(상)시카고 미시간 호수.
(중)시카고강.
(하)시카고 번화가.
시카고는 물의 수변을 다룰 줄 알고, 도심 번화가에는 나무와 공원이 풍성하여 보행이 쾌적하다.

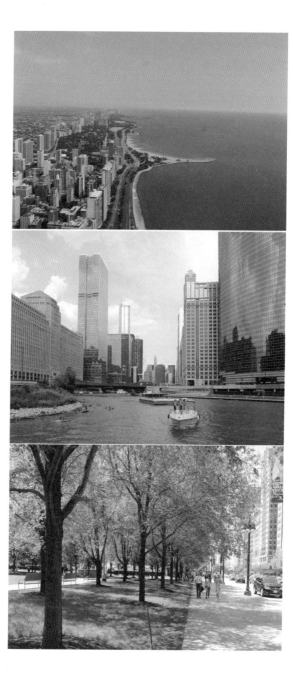

22세기 서울,
'그린벨트'보다는 '블루벨트'

| 시애틀 수변. 알래스칸 웨이 고가 고속도로가 도심과 수변을 단절시킨다.

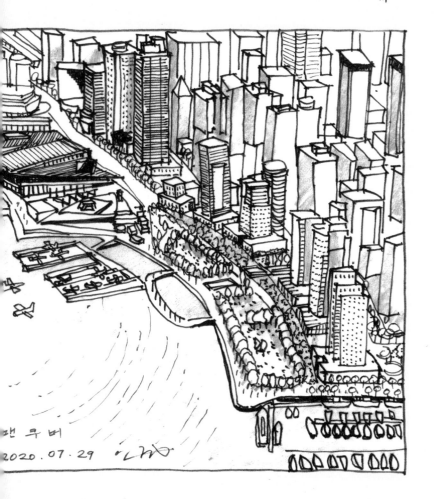

밴쿠버

2020. 07. 29

밴쿠버 수변. 도심과 수변을 단절시키는 고속도로가 없다. |

서울 인근 그린벨트 해제 논란이 뜨거웠다가 흐지부지 식었다. 그린벨트는 19세기 산업 도시의 무분별한 팽창과 대기 오염을 막기 위해 20세기 중반 본격적으로 도입되었다.

서울은 1971년에 그린벨트를 만들었다. 문제는 지난 반세기 (1971~2020년) 동안 서울 인구가 580만 명에서 950만 명으로 늘었고, 가구 수는 110만 가구에서 420만 가구로 늘었다는 점이다. 땅 대비 주택 공급 부족의 가장 큰 원인이다. 영국 건축도시학자 마이클 배티는 저서 『미래 도시를 발명하다』(Inventing Future Cities · MIT출판사 · 2018년)에서 2100년 세계 인구는 100억 명이고, 인구 100만 명이 넘는 도시는 1,600개, 인구 1,000만 명이 넘는 도시는 85개, 인구 1억 명이 넘는 도시는 3개에 이를 것이라고 예측했다. 그중 1억 명이 넘는 도시는 아시아에서 2개 출현할 것이며, 중국 광저우(현재 4,500만 명) 와 일본 도쿄(3,300만 명)가 될 가능성이 높다고 진단한다.

이 둘과 경쟁해야 하는 서울의 적정 규모는 얼마일가? 사실 이 질문이 '서울 집값을 어떻게 잡을까?'보다 더 미래지향적이다. 서울은 현재의 틀로는 1억 명을 담을 수가 없다. 서울은 더 팽창해야 한다. 서울은 동-남-북으로 산들이 겹겹이다. 이들이 서울 그린벨트인데, 엄밀히 말하면 이 산들이 서울 수평 팽창의 걸림돌이다.

그러면 서울 그린벨트는 본래 목적에 부합하고 있을까? 서울의 그린벨트는 대부분 산지형 녹지라 런던의 평지형 녹지에 비해 노인과 임산부와 장애인 등 시민들의 접근성이 떨어진다. 그린벨트치고는 다소 차별적이다. 또 서울에서 조금만 벗어나면, 산에 송전 타워들이 무차별적으로 횡단해서 '왜 그린벨트에 저 시설은 되고, 이 시설은 안 되지?' 하는 의문도 든다.

산지형 그린벨트가 평지형 그린벨트에 비해 접근성은 떨어지지만, 그 대신 풍부한 물길이 있다. 그래서 서울은 하천이 런던과 뉴욕에 비해 훨씬 풍부하다. 도시로서 서울의 미래는 산보다는 물길에 있다. 주말에 마음먹고 등반해야 하는 산지형 '그린벨트'보다 일상에서 바로 걸어갈 수 있는 평지형 '블루(물길)벨트'에서 새로운 가능성을 찾을 필요가 있다.

블루벨트 측면에서 미국 시애틀과 캐나다 밴쿠버는 시사점이 있다. 두 도시는 차로 3시간 거리에 있어 물리적으로 가깝지만 그만큼 경쟁적이다. 두 도시를 발생시킨 지리적 조건이나 도시경제 진화 과정은 유사하지만 수변을 대하는 태도는 다르다. 둘 다 해안가 경사지에서 시작했고, 벌목을 통한 목재산업으로 도시경제가 일어나 골드러시로 번성했다. 하지만 물가에 대한 태도는 달랐다. 시애틀은 20세기 중반 '알래스칸 웨이'라는 고가 고속도로를 해안가에 지어 도심과 수변을 단절했다. 골드러시 때 사용한 부둣가(피어 57)를 관광 상품으로 개발하고, 회전차를 설치하고, 수족관을 만들었지만, 단절은 개선되지 않았다.

반면 밴쿠버는 수변에 공원을 만들었다. 수상 비행기가 물을 활주

로 삼아 가뿐히 이륙하고, 컨벤션 센터는 물가에 서서 형태가 파도친다. 구도심 개스타운에서 시작하는 수변 공원은 스탠리파크에서 절정을 이룬다. 도심과 수변은 하나다. 시애틀은 요새 고가 고속도로를 철거하고 지하화해서 수변을 도심과 이으려는 공원 공사가 한창이다.

현재 서울의 한강과 안양천과 중랑천과 도림천의 수변 상황은 어떠한가? 시애틀과 유사하다. 20세기 중반 자동차 중심의 미국식 도시 계획 기법이 비판 없이 이식되어 고속도로가 수변을 달린다.

이제 시간을 두어 수변을 더 살리자. 서울의 블루벨트를 살려 그린벨트로부터 자유로워지자. 22세기 서울이 광저우와 도쿄와 경쟁하려면 블루벨트를 살리고, 서울이라는 그릇은 더 커져야 한다. 그런 의미에서 분산하기보다는 응집할 때이고, 퍼지기보다는 솟을 때이다. 또 낮은 산은 평탄화하고, 이러고도 모자라면, 산자락에서 나와 바닷가로 가자.

수변 고가 고속도로를 철거함으로써 시애틀 시민들은 이제 신령스러운 올림픽 산맥(상)과 해안, 도심이 이어진다(하).

서구 열강의 흔적,
브랜드가 되다

2020. 04. 15.
Shanghai Bund. 이병주

황푸강과 우쑹강 교차점에서 남쪽을 바라본 번드(와이탄)의 1930년대 모습.
오른쪽 피라미드 꼭대기를 가진 마천루가 캐세이 호텔,
왼쪽 시계 꼭대기를 가진 마천루가 관세청, 그 옆 돔 지붕 건물이 HSBC 마천루다.

상하이는 21세기 마천루 도시다. 한국의 명동에 해당하는 난징루 (난징동루) 지하철역에 내려 동쪽으로 걸어 나가면 와이탄이 나온다. 이곳 수변에 서서 황푸강 건너 푸둥을 보면 꽃 모양의 진마오타워 (420m)와 병따개 모양의 세계금융센터타워(492m), 스크류바 모양의 상하이타워(632m)가 솟구친다. 상하이는 20세기 초에 이미 세계적인 마천루 도시였다. 그 시작은 어땠을까.

와이탄의 옛 이름은 '더 번드(The Bund)'였다. 번드는 영국인들이 봄베이(오늘날 인도 뭄바이)에서 인도인들에게 배운 힌두 공사용어로 '성토한 수변(워터프론트)'이었다. 영국은 식민지 국가에 내륙 수도의 '안티테제(반대 또는 상반되는 것)'로 수변도시를 즐겨 세웠다. 본래 중국의 전통 무역항은 광저우였다. 아편전쟁에서 이긴 영국 동인도회사의 휴린지는 양쯔강과 태평양이 만나는 번드의 지리적 장점을 간파했다. 여기에 새로운 마천루 도시를 세우면 중국인들에게는 선진 과학기술 문명 소개라는 명분이 되고, 자신들에게는 양쯔강을 따라 전개되는 중국 거점 도시들과 무역할 수 있는 실리를 챙길 수 있었다. 영국인들은 치외법권, 무역관세, 항구 개방 등을 꼼꼼히 문서에 적었다.

돌아보면 1842년 난징조약은 '번드 건설 청사진'이었다. 홍콩과 마카오의 청사진이기도 했다. 영국은 번드를 황푸강(동쪽)과 우쑹강(북

쪽)이 만나는 교차점에 세웠다. 영국 공사관은 사방으로 트인 번드 북쪽에 자리 잡았다. 우쑹강을 기준으로 남으로는 영국인 땅이었고, 북으로는 미국인 땅이었다. 영국인 땅 남쪽으로는 프랑스인 땅이었다. 번드에서 약 800m 아래에는 중국인들이 모여 사는 옛 읍성이 있었다. 19세기 중반 서양인들이 제작한 지도를 보면 중국인 읍성을 '차이나타운'이라고 명기했다. 마치 본토 중국인을 해외에서 건너온 이민자 취급을 한, 주객이 전도된 이름이었다. 번드의 겉모습은 영광이었지만 속사정은 치욕이었다.

초기 번드 건축물들은 홍콩에서 데려온 건축가들이 홍콩 건물처럼 외부 조망용 베란다를 넓게 가진 마천루로 지었다. 이후 몇 번의 혹독한 겨울을 보내고 나서야 번드에 어울리는 건축은 런던, 뉴욕, 파리에 있는 고향 건축이란 것을 알았다. 번드에는 어느 나라 사람이 마천루를 세우느냐에 따라 런던의 고딕주의, 파리의 고전주의, 뉴욕의 기능주의로 나뉘었다. 글로벌 마천루 도시의 서막이었다. 태평천국운동이 실패로 돌아가자 이를 추종했던 사람들이 조정의 칼날을 피해 번드로 몰려들었다. 급증한 주택(리롱 근대주거 개발) 수요로 부동산은 초호황을 맞았다. 적게는 15배에서 많게는 60배까지 올랐다. 마천루는 더 많이, 더 높이 솟았다. 백인들은 번드에 새로운 유형의 권력기관인 백인 중심 시청(Shanghai Municipal Council · 1854년)을 만들었고, 상하이 최초의 영자 신문(1850년)을 발행했으며, 커피하우스와 클럽(1864년), 호텔과 경마장(1863년) 등의 백인 전용 문화시설을 지었다. 가스등, 전기, 상수도, 진차도 도입했다.

새로운 정치기구와 정보 유통, 문화는 마천루들과 시너지를 일으

키며 무섭게 중국인을 흔들었다. 특히 한족(漢族) 출신의 지식인들과 상인들에게는 여진족 청나라 황실을 뒤흔들 수 있는 가능성을 제공했다. 번드는 개혁과 개방의 산실이 됐지만 동시에 중국의 방대한 철도권과 광산개발권 문제로 열강의 시한폭탄 관계를 감내하는 그릇이 됐다. 이후 번드는 숱한 혁명과 전쟁의 직접적인 영향을 받으며 불황과 호황을 거듭했다. 마천루 도시로서 번드의 찬란한 영광은 일본이 진주만을 폭격하기 전인 1930년대였다. 이때 번드는 미국 밖에서 가장 빛나는 글로벌 마천루 도시였다.

1930년대 번드 스카이라인을 지배했던 마천루는 3개다. 런던 빅벤을 흉내 낸 시계탑 관세청 건물, 거대 돔과 대리석 로비를 가진 홍콩상하이뱅크(HSBC) 건물, 그리고 베네치아 산마르코 광장의 종루 캄파닐레타워를 벤치마킹해 지은 캐세이(Cathay) 호텔이다. 오늘날 상하이는 번드의 20세기형 초기 마천루들과 푸둥의 21세기형 초고층 마천루들이 황푸강을 사이에 두고 부르는 합창으로 도시 브랜딩을 한다.

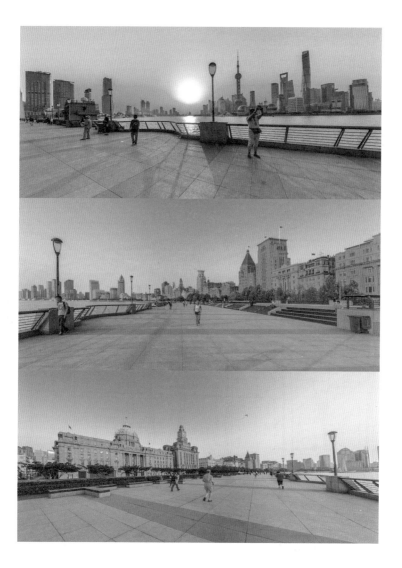

와이탄(번드)에서 푸둥을 바라본 모습(상).
오늘날 와이탄의 모습(하).

담양에 죽녹원과
소쇄원만 있는 게 아니다

오른쪽 입구에 풀 위로 작은 다리가 있다.
이를 건너오면 경사로가 시작되고, 경사로 끝에서 회전하면 널쩍한 기단이 나온다.
이곳에 서면 주변 산 능선이 시야에 들어온다.

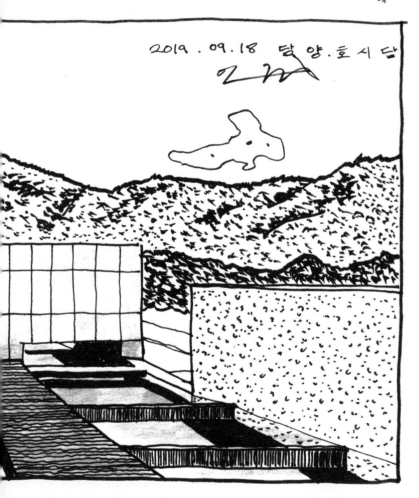

2019 . 09. 18 담 양 . 호 시 담

요새는 연휴가 되면 인스타그램을 훑는다. 연휴 중에 혹시 가볼 만한 곳이 없나 살펴본다. 인스타그램 덕에 건축 답사와 건축 전시회가 호황이다. 추천을 보고 갔다가 사진만 못한 실물을 보고 후회하는 경우도 있지만, 간혹 사진을 훨씬 능가하는 곳도 있다.

담양에 가면 죽녹원이 있다. 우리나라 최고 대나무 숲이다. 숲에 빽빽이 선 대나무들 사이로 빛이 연두색 빗줄기가 되어 쏟아진다. 바람이라도 부는 날이면 대나무 줄기들이 서로 부딪히며 통통통 소리를 바람 리듬에 따라 낸다. 죽녹원은 자연은 스스로 위대한 건축임을 확인시켜 준다.

담양에는 소쇄원도 있다. 우리나라 최고 전통 계곡 정원이다. 조선 건축가 양산보는 계곡 물줄기를 따라 기단을 만들고 정자들을 짓고 담장을 헐렁하게 둘렀다. 비가 온 다음 날 소쇄원은 압권이다. 계곡에 물이 불어 정원 내 물소리가 힘차다. 또 평소에는 비어 있는 대나무 수로에 물이 차며 졸졸졸 물소리를 낸다. 도시의 번잡함으로 잠자고 있던 몸의 감각들이 두 곳에서 꿈틀거리며 깨어난다. 그래서 연휴에 담양으로의 발걸음은 가볍다. 그런데 최근에 담양에 갈 목적이 하나 더 생겼다. 숲속에 있는 호시담 카페와 펜션(정재헌 경희대 교수 설계) 때문이다.

두 작품은 대한민국 땅의 특성을 말해주며, 그 위에 전통 건축의 지혜를 계승한 현대 건축이란 무엇인지를 잘 보여준다. 우리나라는 스위스나 노르웨이처럼 대부분이 산악 지형이다. 산은 건축 이전의 건축인 '원(元) 건축'이며, 우리가 짓는 모든 건축의 물리적 조건이다. 산은 우리 건축과 도시가 담아야 하는 조건이며, 동시에 닮아야 하는 형식이다.

전통 건축은 다소 일반화해서 말하자면, 산지에 지어졌기 때문에 일종의 경사지 건축이다. 경사지에는 건물을 지을 수 없으므로 땅을 평평하게 고르는 기단은 우리 건축의 시작점이다. 우리 건축의 힘과 변화는 기단에서 시작한다. 그 다음 중요한 것은 산을 닮은 삼각 지붕과 주변 산세가 대지 경계로 넘실거리며 넘어 들어올 수 있게 해주는 낮은 담장이다. 담장으로 중경을 지우고 원경과 근경을 살리는 기술은 우리 건축의 유전자다. 담양 카페는 우리 전통 건축의 기단— 지붕—담장의 특징을 현대적으로 재현했다. 이 건물에서 기단은 중요한 건축적 장치다. 물이 흐르고, 높이가 변하며, 바닥의 패턴이 변한다. 삼각 지붕은 담장 위로 살짝 띄웠다. 지붕 에지가 날카로워 부드러운 산세 지형과 대조를 이룬다. 담장은 일필휘지다. '리을(ㄹ)'자형 평면으로 끊어짐 없이 구성했다. 기단과 담장은 콘크리트로 질박하게 마감했다. 이에 반해 지붕은 골진 얇은 철판으로 마감하여 콘크리트의 두께에 대비되게 했다. 지붕을 지지하는 기둥의 개수는 최소화했다. 그 덕분에 지붕이 장중하게 길어 보인다. 종묘 정전의 기단과 지붕이 연상되는 것은 우연이 아니다.

담장은 중경을 지우고 있고, 원경과 근경에 집중하도록 디자인돼

있다. 담장 위로 산의 능선들이 원을 그린다. 이곳에서 첫 번째 울타리는 콘크리트 담장인 듯하고, 두 번째 울타리는 산인 듯하다. 담장을 넘나드는 것은 산이지만, 담장을 관통하는 것은 물이다. 카페 뒤에 있는 급수시설에서 물이 나와 풀을 만들고 천천히 담장들을 관통하며 흘러 두 정원을 지나 카페 뒤로 회수되는 방식이다. 소쇄원의 물이 연상되는 이유이다.

카페 옆에 펜션이 있다. 펜션은 카페와 유사하면서도 다르다. 유사점은 기단 활용과 산세 차경이고, 차이점은 카페가 외향적인 데 반해 펜션은 내향적이다. 특히 펜션에서 조경가 김용택의 인공 토양과 식재를 다루는 솜씨가 건축가의 솜씨와 멋진 시너지를 낸다. 건축가는 프랑스 파리에서 유학했다. 그는 르코르뷔지에의 후예인 건축가 앙리 시리아니에게서 사사했다. 귀국 후 전주대에서 4년간 한국 건축을 강의했다. 이때 영호남 지역의 한옥들을 두루 답사했다. 역사가의 눈이 아니라 건축가의 눈으로 이들을 바라봤다. 그의 건축에 전통 건축의 지혜가 현대적으로 묻어나오는 이유다. 이제 담양에는 죽녹원과 소쇄원 말고도 볼거리가 생겼다.

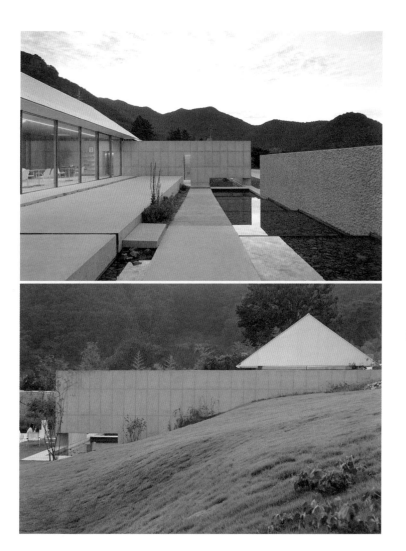

호시딤 가페. 구릉지에 두꺼운 콘크리트 벽은 박히고, 삼각지붕은 사뿐히 벽을
슬라이딩한다. 수반의 물은 안에서 밖으로 빠져 순환한다. 중경은 지웠고,
원경(능선)은 살렸다. 사진 ⓒ 박영채

뉴욕 모마 관장을 매료시킨
도쿄 건축

도쿄 우에노 공원에 있는 호류지 박물관. 박물관 앞에는 인피니티 풀이 있다.
넓고 얇은 지붕 처마를 높고 얇은 기둥이 지지한다. 처마 아래에 유리 박스가 있고,
처마 위로 돌 박스가 있다.

'건축가의 건축가'라고 불리는 사람이 있다. 건축가가 인정하는 건축가라는 말이다. 다니구치 요시오가 바로 그런 건축가다. 일본 도쿄 우에노 공원에 가면 그의 걸작, 국립 도쿄 호류지 보물 박물관(The Gallery of Horyuji Treasures, Tokyo National Museum)이 있다. 이 박물관을 직접 보고서 미국 뉴욕의 현대미술관(MoMA · 모마)은 새로운 모마 박물관을 증축할 건축가로 쟁쟁한 글로벌 스타 건축가들을 뒤로하고 그때까지 무명이었던 다니구치를 선택했다.

도쿄 사람들에게 우에노 공원은 뉴욕의 센트럴파크 같은 곳이다. 근대 건축의 거장 르코르뷔지에의 유일한 일본 작품도 이 공원에 있다. 호류지 박물관도 이곳에 있다. 호류지 박물관 앞에는 큰 인피니티 풀이 있다. 수면 위로 사뿐히 가로지르는 다리가 있고, 다리 끝에는 박물관의 넓고 깊고 얇은 지붕이 맞이한다. 처마 아래에 유리 박스가 있고, 그 뒤로 돌 박스가 처마 위로 솟아 있다. 지붕 처마는 얇고 긴 4개의 기둥이 지지한다.

처마 아래는 처마의 깊이가 깊어서 한낮에도 그림자가 드리운다. 그 덕에 유리 박스 표면은 어두워져 거울처럼 주변의 숲과 구름과 하늘을 반사한다. 또 그 반사상은 인피니티 풀 위에서 다시 반사하며 일렁인다.

자세히 보면 처마와 돌 박스 경계에는 틈을 주어 천창(지붕에 설치한 창)을 달았다. 쨍쨍한 날 오후에는 자연광이 천창을 통과하여 돌 표면을 쓸어내린다. 유리 표면이 하늘하늘 가벼워 보이는 데는 얇아질 대로 얇아진 기둥과 처마도 한몫한다. 원기둥의 직경 대비 높이를 한없이 키워 기둥은 마치 이쑤시개처럼 얇아 보인다. 그래서 과연 이런 기둥이 저런 큰 지붕을 지지할 수 있을까 의문이 든다.

처마도 기둥 못지않다. 처마를 넓고 깊게 뽑기 위해서는 상식적으로 생각해도 처마 껍데기 안의 뼈대가 두꺼워져야 하는데, 이곳의 수치는 한 뼘을 조금 넘는다. 이 한 뼘은 웬만한 선진국 건축기술로도 '넘사벽'이다. 일본 건축이 건축계의 노벨상인 프리츠커상을 자주 석권하는 비밀이 그 얇은 수치에 숨어 있다. 호류지 박물관의 구조적 경이는 기둥과 처마에서 끝나지 않고 유리 박스로 이어진다. 보통 유리벽을 이 정도 높이로 올리면, 바람과 같은 수평 하중이 수직 하중보다 더 문제다. 이를 알았던 다니구치는 유리를 붙잡는 틀로 알루미늄 대신 철을 썼다. 철은 알루미늄보다 강도가 높아 더 얇게 쓸 수 있고, 장식재가 아닌 구조재로 사용할 수 있다. 건축가는 철을 루버처럼 수직적으로 잘게 썰어 유리도 붙잡고, 바람에도 대항하는 버팀대로 사용했다. 또한 자신의 신출귀몰한 철 놀림 실력을 과시라도 하듯, 1층에서는 철 틀 면적의 4분의 3을 지웠다. 그리하여 허공에 뜬 철 틀처럼 보여 얇은 기둥과 처마와 연합하여 건물의 가벼움을 가속화한다.

다니구치는 젊어서 히로시미에 있는 이쓰쿠시마 신사를 보고 충격을 받았다. 밀물 시간이 되자 물이 밀려와 건물 기초를 잠수시켰다.

일몰의 빛이 수면을 따라 들어와 신사의 처마 밑면을 일렁이며 밝혔다. 이후 그는 평생 여러 작품에서 이를 재현하려 했고, 호류지 박물관에서 그 꿈을 이뤘다. 저녁이 되면 인공조명이 곳곳에서 켜진다. 천창에 심은 조명은 돌 면을 위에서 아래로 쓸어내리고, 유리 철틀에 심은 조명은 유리면을 아래에서 위로 쓸어내린다. 건축가가 가장 신경 쓴 조명은 수면 아래 조명이다. 이 조명은 처마 밑면을 향하는데, 조명이 물 아래에 있어 처마 밑면이 일렁인다.

모마의 박물관장 글렌 라우리와 건축부장 테런스 라일리는 바로 이 점에 매료되어 다니구치를 21세기 모마 건축가로 택했다. 올해로 다니구치는 82세다. 더 늦기 전에 그의 작품이 우리나라에도 하나 건립되면 좋겠다.

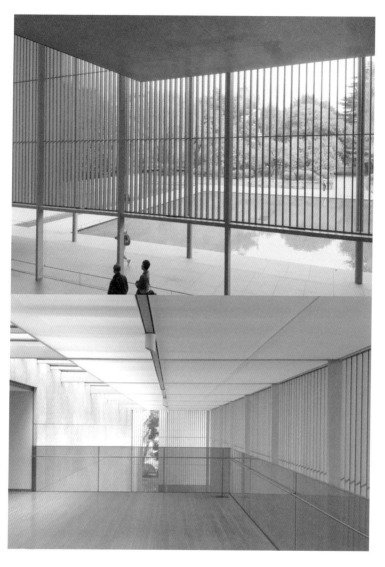

로비와 정원의 관계(상), 로비 천창과 루버 유리벽과 난간.
대리석 벽 위로는 투명유리 전창을 주었고,
그 다음 빛을 여과하는 장치를 천창 아래두었다(하).
저녁에는 인공조명이 대리석 벽을 쓸어내리고, 루버 유리벽은 쏘아 올린다.

도시에서 높이는 밀도의 문제다.

상업이 활발해지면 돈이 몰리고, 돈이 몰리면 사람이 몰린다.

가용 토지 면적이 준다. 그러면, 건축은 솟는다.

19세기 마천루는 밀도를 해결하기 위해 솟았지만, 21세기 마천루는 기업과
도시 브랜드를 위해 솟는다. 1930년대 글로벌 대표 마천루 도시는 뉴욕과
시카고였고, 아시아에서는 상하이였다.

서울은 2030년을 준비해야 한다.

마천루는 건립을 반대하는 진영과 찬성하는 진영이 늘 갈등한다. 앞으로
전 세계 인구의 75%가 도시로 몰릴 것이다. 1억 명이 넘는 거대한
메갈로폴리스가 아시아에서만 두 곳이 될 것이다. 따라서 도시학자들은
광저우 일대와 베이징, 도쿄 일대를 주목한다.

이제 서울의 더 높이 솟음은 피할 수 없는 현실이다.

높이

더 높게 저 높이, 도시의 밀도

'높이'는 도시의 자랑이자 위엄이다

삼성역 GBC 타워.
마천루가 사각형 모양으로 상부에서 끝나 지상에서 보면 평평하다(모더니즘).

GBC 요. LOTTE.
2020 . 6. 17.
이기진

잠실 롯데타워.
붓 모양이라 끝이 뾰족하다(포스트모더니즘).

서울 마천루 시장은 지난 20년간 급속히 성장했다. 9·11테러 이후 그라운드 제로 재건 국제 공모전에서 당선작을 낸 미국 유대인 건축가 대니얼 리버스킨드는 일약 스타가 되어 여기저기서 러브콜을 받았다. 국내에도 해운대 아이파크(2011년 준공·높이 292.1m·국내 6위)와 용산 마천루 계획안을 선보였다. 뉴욕에 자유의 여신상 횃불을 모티브 삼아 마천루 군을 디자인했다면, 용산에는 신라시대 왕관을 모티브 삼아 마천루 군을 디자인했다.

세 개의 용산 마천루가 눈길을 끌었는데, 첫째 이탈리아 건축가 렌초 피아노의 620m 높이의 중심 마천루, 둘째 미국 건축가 아드리안 스미스의 '댄싱 드래곤'(용산 지명에서 따옴) 마천루, 셋째 네덜란드 건축 설계사무소 MVDRV의 '구름' 마천루였다. 마천루의 혁신적 형태도 멋졌지만, 리버스킨드의 한강변 마리나 파크와 야외 보행 쇼핑몰이 있어 세 마천루가 더욱 빛났다. 2008년 금융위기로 세 마천루와 한강 수변 파크가 무산된 것은 못내 아쉽다. 강 건너 여의도에는 2020년 영국 건축가 리처드 로저스의 파크원(333m·국내 3위)이 준공되었다. 하이테크 건축가로 1990년대부터 부상하기 시작한 로저스는 엘리베이터를 투명하게 외부로 빼고, 마천루 기둥을 유리 밖에 두는 마천루 디자이너로 유명하다. 파크원도 그렇다. 로저스가 공공을 위해 신경

을 쓴 점은 여의도 공원과 IFC(2012년 준공·285m·국내 8위) 마천루 군을 단절 없이 이어주는 것이다. 내부에서 반원을 그리는 쇼핑몰 동선 체계가 바로 그 해결책이다. 로저스는 이곳에서 가벼운 케이블 천장 구조를 선보인다. 천창에 스미는 자연광이 경쾌한 철의 조형미를 밝힐 참이다.

사실 용산과 여의도는 공항에서 차를 타고 들어오면 서울 초입이다. 서울의 국제적 위상을 처음으로 대면하는 대문이다. 따라서 이 두 곳의 마천루는 패기와 힘의 결집이어야 하며, 자부와 자존의 결정체여야 한다. 마천루 땅으로는 용산이 여의도보다 낫다. 왜냐하면 한강은 W자형을 그리며 흐르고, 태양은 하루 중에 남쪽에 걸려 있는 시간이 길기 때문이다. 강 변곡점에 세워지는 마천루들이 랜드마크가 될 확률이 높고, 남향 땅에 세워지는 마천루들이 태양의 반사효과를 톡톡히 본다. 그러니 '용이 비상하는 땅(용산·龍山)'이라는 이름에 걸맞은 마천루를 세워야지, 용이 고꾸라질 건물들을 이곳에 세워서는 안 될 일이다. 잠실 롯데타워(2016년 준공·555m·국내 1위)는 이제 사방에서 보인다. 멀리 성남에서도 보이고, 강 건너 부암동에서도 보인다. 그래도 타워 조망의 백미는 퇴근 시간 강남 남부순환도로상이다. 이 시간에 타워는 석양을 받는다. 형태는 위로 갈수록 모아지고, 어느 높이에서부터는 양파처럼 껍질이 벗겨지고 숨은 껍질이 드러난다. 푸르고 붉은 노을 아래서 두 껍질 사이로 태양과 인공조명이 서로 교차하며 교체한다. 건축설계사무소 콘 페더슨 폭스(KPF)의 겹겹이 건축 외피 미학의 정수다.

삼성역 한전 부지에 세워지는 GBC(글로벌비지니스센터) 타워도 착공

에 들어갔다. KPF의 경쟁사인 SOM 디자인이다. GBC 관전 포인트는 롯데타워와 사뭇 다르다. GBC의 묘미는 5,454m² 정도의 정사각형 평면이 위로 갈수록 크기의 감소 없이 569m까지 똑바로 올라가는 점이다. 이 타워의 구조적 도전은 궁금하다 못해 아찔하다. GBC는 마천루의 끝이 평평하고, 롯데타워는 뾰족하다. 강남 하늘은 두 폿대 사이에 걸릴 것으로 전망된다.

서울에 지어질 마천루들은 세간에서 말하는 '마천루의 저주'일까, 아니면 '마천루의 축복'일까? 마천루는 호황에 착공하고, 불황에 준공하기 때문에 마치 전자가 불변의 진리일 것 같지만, 그렇지 않다. 호황기와 불황기가 모두 지나고 나면 마천루는 도시의 사랑과 자랑으로 남는다. 그렇기 때문에 지금 노래하듯 주문하자. 솟아라 솟아라 서울이여, 천지인을 살리며 솟아라.

*2021년 현대자동차는 GBC를 실용적인 높이로 조정한다고 발표했다.

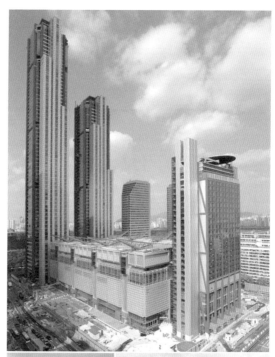

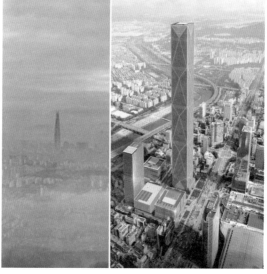

건축가 리처드
로저스의 여의도
파크원 타워(상),
KPF의 롯데타워
(왼쪽 하),
SOM 심성역
GBC 타워
(오른쪽 하).

'소통'이 마천루를
랜드마크로 만든다

| 사선이 있는 마천루가 DB금융센터이다.

포스코P&S타워 동북 코너 저층부이다. 유리 덮개가 공공을 위한 처마 역할을 한다.　|

서울 강남역에서 시작하는 테헤란로는 탄천을 건넌 후 이름이 올림픽로로 바뀐다. 도로명으로는 두 개의 도로지만 물리적으로는 하나의 도로다. 건축적으로는 강남역부터 삼성역까지는 마천루 길이고, 삼성역부터 잠실역은 100층 이상 건축이 둘이나 세워져 초고층 건축 길이 될 것으로 전망된다. 강남 마천루 길은 동서 방향이다. 마천루라고 해서 모두 다 랜드마크 마천루가 되지는 않았다.

그렇다면 마천루가 랜드마크가 되기 위한 성공 조건은 무엇일까? 뉴욕의 경우를 보면, 세 가지다. 첫째는 상업성으로 크라이슬러 빌딩처럼 주요 역세권에 있을 때다. 둘째는 상징성으로 엠파이어스테이트 빌딩처럼 도시에서 가장 높을 때다. 셋째는 바로 록펠러센터처럼 '소통'할 때다. 강남 마천루 길의 시작점인 삼성타운(2008년 준공)은 첫째에 해당하고 종결점인 롯데월드타워는 둘째에 해당한다.

대개 성공하는 마천루 길에는 길의 시작과 끝을 붙잡아주는 북엔드 마천루가 필요한데, 삼성타운과 롯데타워가 강남 마천루 길에서 그 역할을 담당한다. 두 마천루 모두 미국 KPF 건축사사무소가 디자인했다. 이 길에는 세 번째 성공 조건을 충족하는 KPF 마천루가 두 개 더 있다. 하나는 DB금융센터(옛 동부금융센터·2002년 준공)이고 다른 하나는 포스코P&S타워(옛 포스틸타워·2003년 준공)다. 전자는 하늘과 소

통하고, 후자는 땅과 소통한다.

DB금융센터의 관전 포인트는 동측 입면이다. 보통 건물은 앞태에 멋을 내고 옆태는 밋밋한데 이 건물은 옆태가 눈을 끈다. 서로 마주 보는 두 개의 삼각형과 한 개의 평행 사변형이 네 개의 사선을 만든다. 마천루를 세로로 가로지르는 사선에서 긴장감이 돈다.

마천루의 도로면 평행 사변형 볼륨을 가로에서 보면 아래는 얇고 위는 두꺼워 마천루가 앞으로 넘어질 것 같은 착시를 유발한다. 이 시각적 위태위태함이 땅에 머물러 있던 시민들의 시선을 하늘로 인도한다. 발꿈치를 든 발레리나처럼 마천루로 하여금 중력을 이기고 하늘로 치솟게 한다.

이에 반해 포스코P&S타워는 땅과 소통한다. 마천루의 저층 유리 껍질을 앞으로 잡아당겨 가로를 덮는다. 로비 공간으로 활용할 수 있었던 공간을 외부화해 공공에 내어준 보기 드문 마음씨다. 비라도 오는 날이면 영락없이 공공을 위한 큰 투명 우산이 된다. 이 널찍한 투명 경계에서 사람들이 모이고 생기가 도는 것은 우연이 아니다.

또한 마천루의 모서리 철 공예가 철을 다루는 회사답게 거리를 살린다. KPF는 철 다루는 솜씨가 아주 빼어난 건축디자인 회사인데, 그 점에서 포스틸이라는 철 회사와의 만남은 천생연분 찰떡궁합이다. 역삼역 3번 출구로 나와 걸으면 거대한 철침이 마천루 꼭대기에서 시작하여 보는 이의 눈앞에서 멈춘다. 그 궤적을 따라 하늘에 있던 빛이 스키 선수처럼 활강하여 땅에 다다른다. KPF는 1980년대 초 시카고강 변곡점에 세운 333 웨커 드라이브 마천루로 스타 반열에 올랐다. 그 후 10년 주기로 변신하며 글로벌 마천루 디자인 시장

에서 강자가 되었다. 서울 중구 플라토미술관과 인천 송도 포스코타워송도(옛 동북아무역타워)도 KPF 손길에서 나왔으니, KPF와 우리의 인연은 각별하다. KPF 디자인은 2000~2010년대에 정점을 찍었는데, 그들의 걸작 4개가 테헤란로에 있다.

강남 마천루 길에는 KPF의 북엔드 마천루로 삼성타운과 롯데타워가 있고, 두 타워 사이에 아코디언의 칸막이처럼 DB금융센터와 포스코P&S타워가 있다. DB금융센터가 하늘과 소통하는 사선이라면, 포스코P&S타워는 땅과 소통하는 덮개다. 회사 사옥 마천루라 할지라도 마천루라면 먼저 전자처럼 스카이라인을 살리고 후자처럼 스트리트스케이프(가로 경관)를 살려야 한다. 그래야 세계적인 마천루 길이 탄생할 길이 열린다.

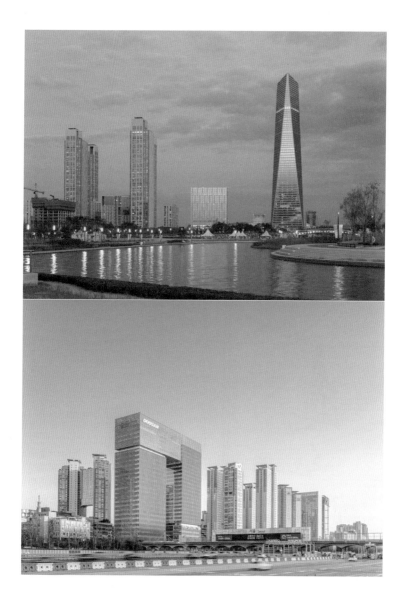

송도의 동북아무역타워(상), 분당의 두산타워(하) 모두 KPF가 디자인했다.

하늘에 쓴 시…
마천루들의 메시지

왼쪽 그림부터 구름 위로 솟은 울워스 빌딩(고딕 양식), 에퀴터블 빌딩(고전 양식),
크라이슬러 빌딩(아르데코 양식), 시그램 빌딩(모던 양식),
시티코프 빌딩(포스트모던 양식)이다. 아르데코 양식 마천루는 웨딩케이크형이고,
모던 양식 마천루는 유리 박스형이다.

마천루사:
뉴욕 초고층
빌딩들

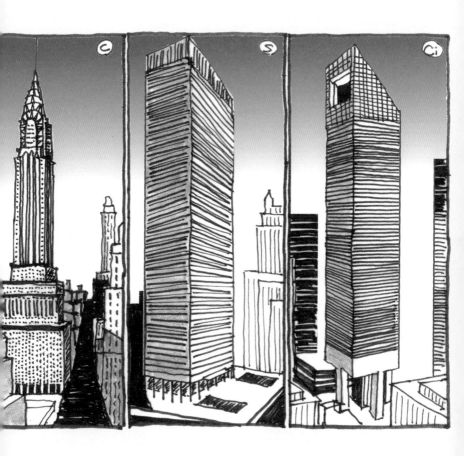

서울을 비롯해 부산과 인천에 초고층 건축인 마천루가 점점 많아지고 있다. 마천루의 메카인 미국 뉴욕에서는 마천루가 어떤 과정을 거쳐 지금에 도달했을까. 그 역사가 우리에게 던지는 메시지는 무엇일까.

1913년 뉴욕시청 광장 앞에 하얀 울워스(Woolworth) 빌딩이 하늘을 향해 솟았다. 작은 소품을 팔아 세계적인 거부가 된 사업가 프랭크 울워스는 상품 진열과 전시에 귀재였는데, 이제 그는 마천루로 사람들의 마음을 사로잡고자 했다. 뉴욕은 엘리베이터 발명으로 5층 높이에서 20층 높이 도시로 변모하고 있었다. 그런데 울워스는 57층의 마천루를 꿈꿨고, 이를 현실화했다. 당시 뉴욕에서 마천루의 높이는 곧 브랜드였다. TV나 인터넷이 없던 시절, '세상에서 가장 높은 건물'이라는 타이틀은 그 자체가 어마어마한 광고였다.

울워스 빌딩 첨탑(꼭대기)은 구름을 뚫고 솟았다. 새로운 세계였다. 시(詩)가 지면 위에서 문자로 보여줬던 세계를 건축이 물리적으로 눈앞에 펼쳐주니 이는 높이의 미학이었고, 다른 말로는 수직의 예술이었다. 울워스 빌딩은 뉴욕 초고층 마천루 경쟁에 방아쇠를 당겼다.

1915년 월 스트리트 초입에 에퀴터블 빌딩이 섰다. 에퀴터블은 대지 경계선까지 건물을 꽉 채워 41층(162.2m)까지 솟았다. 그림자만 가

득한 인공 협곡이 생겨났다. 옆 건물에는 여름 낮 12시가 돼도 해가 안 들었다. 여론은 술렁였다. 마천루를 지을 때, 최소한의 형태 기준은 두자고 외쳤다. 이로 말미암아 1916년 마천루 일조권 사선 제한이라는 뉴욕 조닝법이 탄생했다. 법의 골자는 간단했다. 앞으로 짓는 모든 마천루는 위로 갈수록 부피를 감소할 것. 그래서 1920~1960년대 뉴욕에 지어진 마천루들을 '웨딩케이크 마천루'라 부른다.

웨딩케이크 마천루의 백미는 크라이슬러 빌딩이었다. 1930년 자동차로 거부가 된 월터 크라이슬러 회장은 뉴욕에 초고층 마천루로 새 시대를 천명하고자 했다. 당시 뉴욕이 설정해 놓은 새로운 미지의 높이는 1000피트(약 300m)였다. 크라이슬러 빌딩은 맨해튼 은행 마천루와 높이 문제로 옥신각신하다 결국 이겼다. 크라이슬러 빌딩은 314m나 치솟았다. 스웨덴 화강석의 저층부, 조지아주 백색 대리석의 몸통부, 니켈 크롬 아치의 머리부가 위로 갈수록 부피가 감소했다. 특히, 은빛 아치는 위로 갈수록 7번 포개지며 솟았고, 그 위로 38m 높이의 철침이 치솟았다. 이는 육적인 상태에 놓인 건축이 영적인 상태가 되고자 보이는 수직적 몸부림이었다.

제2차 세계대전이 승전으로 끝나자 뉴욕은 호황이었다. 1958년 시그램의 새뮤얼 브론프먼 회장은 근대 건축의 거장 미스 반데어로에를 위촉했다. 반데어로에는 웨딩케이크 모양의 마천루가 부담스러웠다. 미니멀하지 않았고, 순수해 보이지 않았다. 반데어로에는 시와 협의했다. 시는 대지 일부를 공공 플라자로 기부하면 마천루가 꺾임 없이 똑바로 서는 것을 허용해 주겠다고 했다. 시그램은 뉴욕 마천루 조닝법 개정을 유발했다. 반데어로에 이후 뉴욕에 너도나도 유리 박

스형 마천루를 지었다. 사람들은 반데어로에식 마천루를 '모더니즘 마천루'라 불렀다. 미학적으로는 돌의 그림자가 아닌 유리의 투명을 붙들었다. 또 마천루의 꼭대기는 평평해졌다.

1968년 운동이 촉발한 탈근대 시대정신은 뉴욕 마천루 모습에도 영향을 끼쳤다. 역사주의 캠프와 혁신주의 캠프가 겨뤘는데, 결국은 후자가 득세했다. 후자를 대표하는 마천루가 휴 스터빈스의 시티코프 빌딩(1976년)이었다. 저층부에 기둥을 모서리에 두지 않고 입면 중앙에 두었다. 그 덕분에 길이 사방으로 트였다. 시티코프 빌딩은 인도(人道) 레벨을 살리는 초고층 마천루로 남달랐다. 마천루의 머리 부분도 평평했던 모더니즘에 반기를 들고 대각선 처리를 해서 첨탑을 다시 뾰족하게 만들었다.

144 지난 100년간 뉴욕 마천루 역사는 우리에게 다음의 메시지를 던진다. 첫째, 마천루는 울워스 빌딩과 크라이슬러 빌딩처럼 도시의 하늘을 시적으로 승화시켜야 한다. 둘째, 마천루는 시그램 빌딩과 시티코프 빌딩처럼 땅의 흐름을 시로 승화시켜야 한다. 셋째, 마천루는 뉴욕 조닝법의 진화처럼 하늘을 앙망하고 사람을 사랑하는 '경천애인'의 정신이 있어야 한다.

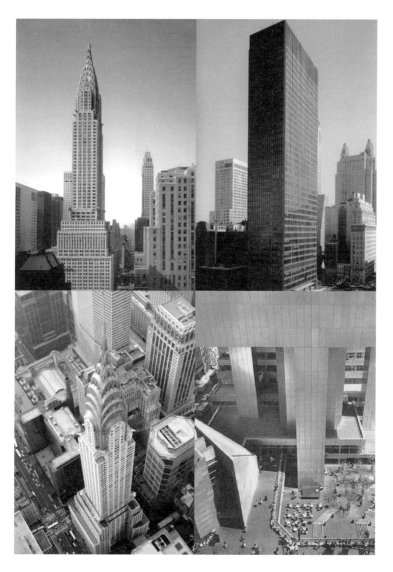

1920–30년대 아르데코 마천루 시대를 대표하는 크라이슬러 빌딩(왼쪽 상), 1950–60년대
모더니즘 마천루 시대를 대표하는 시그램 빌딩(오른쪽 상). 전자는 제1차 세계대전
이후 빌딩 붐 시대의 산물이고, 후자는 제2차 세계대전 이후 빌딩 붐 시대의 산물이다.
크라이슬러 빌딩의 첨탑(왼쪽 하)과 시티코프 빌딩의 지상 플라자(오른쪽 하).

천천히 지어 올린
건물의 가치

왼쪽은 리글리 빌딩, 오른쪽은 트리뷴 타워이다.
미시간 애비뉴 다리가 리글리 빌딩 앞에 있다. 그림은 1950년대 모습이다.
요새는 유리 박스형 모더니즘 마천루가 주변으로 빼곡하다.

리글리와 트리뷴

2020. 08. 19.

이

최근 미국 시카고 '매그니피선트 마일'(매그마일)이 폭동과 약탈 문제로 뉴스를 달궜다. 매그마일은 시카고 최고 번화가다. '매그마일'은 어떤 곳이고, 우리에게 던지는 건축적 메시지는 무엇일까?

시카고에서 시카고강과 미시간 애비뉴가 건축적으로 차지하는 위치는 대단히 크다. 사람들이 북적일 뿐만 아니라 강과 거리가 건축으로 살아 있다. 강은 시카고의 동서축을 형성하고, 애비뉴는 남북축을 형성한다. 둘은 '십(十)'자로 교차한다. 시카고 사람들은 이 교차로 코너에 들어선 1920년대 마천루 4개를 '포 코너스(Four Corners)'라 부르며 각별히 사랑한다. 이 중 북쪽 코너에 있는 두 마천루가 1924년 준공된 리글리 빌딩과 그 이듬해 준공된 트리뷴 타워다. 여기서부터 시카고 명품 마천루들이 두루마리 영상 필름처럼 하나하나 펼쳐진다.

시카고강 북쪽 미시간 애비뉴의 1마일 길이의 길인 '매그마일'은 1920년 미시간 애비뉴 다리(DuSable Bridge) 건립으로 태어났다. 강이 도시의 팽창을 막고 있다가 다리가 연결되면서 도시가 확장되기 시작했다. 매그마일은 리글리 빌딩과 트리뷴 타워에서 시작해 1867년 준공된 워터 타워와 1969년 준공된 존 행콕 타워에서 끝난다. 매그마일에서 가장 오래된 건물은 워터 타워이고, 제일 높은 건물은 존 행

콕 타워(100층·344m)다. 나이와 높이도 중요하지만, 이 거리의 진짜 주인공은 리글리 빌딩와 트리뷴 타워다.

워터 타워는 오스카 와일드가 '과다한 후추통' 외관이라고 혹평할 만큼 별 볼일 없다. 다만 1871년 시카고 대화재에서 혼자 살아남아 '불사조'라는 애칭을 얻었고, 현재는 시카고의 중요 문화재다. 존 행콕 타워는 모더니즘 유리 박스 타워로 준공 당시 94층 전망대에서 바다만 한 미시간 호수의 조망과 빼곡한 마천루 풍경을 시민들에게 선사했다. 두 건물은 매그마일의 종착점으로 괜찮은 랜드마크다.

하지만 리글리 빌딩과 트리뷴 타워는 건축적 평범함을 넘어선다. 제1차 세계대전에서 승전하자 시카고는 개선문의 성격으로 리글리 빌딩과 트리뷴 타워를 세웠다. 미국의 껌 회사이자 당시 시카고 컵스의 구단주였던 리글리 가문은 시카고 건축 르네상스에 관심이 많았고,《시카고 트리뷴》은 시카고 메이저 언론으로 시카고 발전을 위해 여론을 결집하고 리드했다.

건축 양식적으로 리글리 빌딩은 고전 양식 타워고, 트리뷴 타워는 고딕 양식 타워다. 양식은 다르지만 시카고강과 매그마일을 향한 목적의식은 같았다. 시카고에서 가장 중요한 교차로가 되기 위한 첫걸음이었다.

리글리 빌딩의 평면이 많은 것을 말한다. 시카고강은 여기서 물 흐름이 꺾인다. 그래서 다리도 비스듬하다. 그 결과 리글리 빌딩의 평면이 사다리꼴이다. 도형 코너에서 예각들이 나오면서 건물 코너가 접힌다. 수지성을 향한 재류와 빛도 남다르다. 건물 외장을 수직적으로 분할해 저층 백색 테라코타는 짙은데 아주 미세하게 위로 갈수록 밝

아진다. 그 덕에 마천루가 위로 갈수록 경쾌해지고 상승감이 산다. 리글리 입면 인공조명 장치는 강 속에 두었다. 저녁에는 바람에 따라 흔들리는 강 수면 물결 문양이 고스란히 건물 입면에서 백색으로 빛난다. 눈이라도 오는 밤이면 그 모습은 한 편의 시(詩)다. 건축은 자연을 지렛대 삼아 일어설 때 가장 높이 선다.

트리뷴 타워의 국제 마천루 공모전은 오늘날 뉴욕 그라운드 제로 공모전만큼이나 당시 쟁쟁했다. 트리뷴 타워는 도시 스카이라인의 주체가 중세 교권에서 현대 상권으로 이양되었음을 상징한다. 저녁에 마천루 고딕 왕관은 화로 숯불처럼 붉게 타오른다.

리글리 빌딩과 트리뷴 타워는 서울 한강변에 어떤 마천루를 세워야 하는지를 일깨운다. 싸게 빨리 지으면 대부분 쉽게 철거하고 금방 잊힌다. 하지만 시대의 재능을 담은 건물을 돈과 시간을 들여 천천히 지으면 그 가치는 오래가고, 또 아주 가끔은 세상을 흔든다. 그때 길과 수변은 지속적으로 번영한다. 지금의 매그마일과 시카고 강변처럼 말이다.

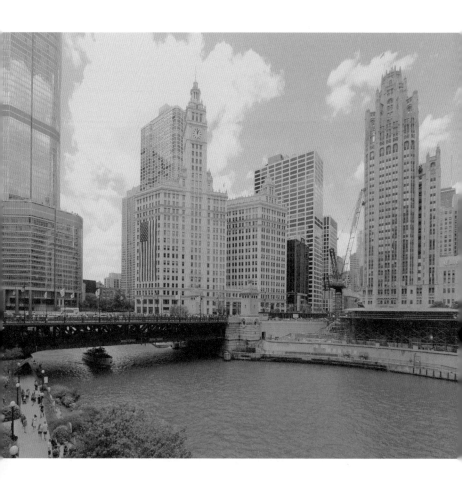

포 코너스는 시카고강 체험의 정점이다. 리글리 빌딩과 트리뷴 타워가 있을 뿐 아니라,
잘생긴 미시긴 에비뉴 다리가 있고, 건축가 아드리안 스미스가 디자인한 트럼프 타워가
있다. 건축 투어 크루즈를 타는 수변 공원이 있고, 최근에는 트리뷴 타워 아래에 건축가
노먼 포스터가 디자인한 애플 스토어가 생겼다.

장미란도 되고,
김연아도 되는 마법

| 시카고강 건축 크루즈에서 바라보는 트럼프 타워.

도널드 트럼프가 미국 대통령에 당선된 데는 시카고에 세운 트럼프 타워(2009년 준공·높이 423m)의 명성도 적지 않은 영향을 끼쳤다고 생각한다. 이 타워는 두 가지 점에서 탁월하다. 하나는 입지 조건이고, 다른 하나는 두 얼굴을 가진 건물의 형태다.

먼저 입지 조건을 살펴보자. 트럼프 타워는 동서 방향의 시카고강과 남북 방향의 도로(위배시 애비뉴)가 교차하는 지점에 섰다. 그 덕분에 강에서나 도로에서나 모두 잘 보인다. 타워는 강에서도 도로에서도 앙시(仰視·위로 바라보기)형 조망점이 됐다. 시카고강이 도심에서 차지하는 비중은 크다. 서울 청계천이 구도심을 묶어 주듯이, 시카고강도 구도심을 묶어준다. 강변 양쪽으로 마천루가 즐비하다. 강폭이 넓지 않아(90m 내외) 마천루들은 실제 높이보다 더 높아 보인다. 이 점이 시카고강 건축 크루즈 투어를 매력 만점의 '마천루 협곡' 체험으로 만든다.

입지 조건이 시카고 강가의 다른 마천루보다 각별하다. 동에서 서로 흐르는 강이 딱 한 번 남서 방향으로 꺾였다가 원위치로 돌아가는데, 바로 꺾이는 그 사선 지점에 타워를 세웠다. 트럼프는 부동산 재벌답게 어떤 땅에 어떤 건물을 세워야 하는지 잘 알고 있었다. 강변의 다른 마천루들이 강에 평행이 되도록 서 있는데, 트럼프 타워는

강에 비스듬하게 서 있다. 덕분에 강에서 보면 강 중앙에 선 마천루가 되었고, 도로에서 보면 도로 한복판에 선 마천루가 되었다.

두 얼굴도 매력이다. 강에서는 전면으로 보여 덩치 큰 역도 선수 같고, 도로에서는 측면으로 보여 늘씬하고 우아한 피겨 스케이터 같다. 사실 처음에는 시카고강에서 바라보이는 뷰만 신경 썼었는데, 초기 계획안이 여론에 공개되자, 《시카고 트리뷴》의 건축비평가 블레어 케이민이 입지성은 예찬하면서 도로 쪽 조망에 대한 고민이 부족하다고 일침을 가했다. 이에 건축가 아드리안 스미스는 마천루의 몸통을 3단으로 나누어 시계 방향으로 회전시켰다. 그 결과, 트럼프 타워는 강에서 보면 위로 갈수록 뒤로 후퇴하는 마천루로 보이고, 도로에서 보면 위로 갈수록 앞으로 전진하는 건물로 보인다.

트럼프 타워는 마천루가 도시에서 가질 수 있는 건축적인 힘에 대해 생각하게 한다. 마천루는 건축 유형 중에서도 가장 높고 크다. 그동안 우리나라 주류 건축은 마천루의 엄청난 덩치가 주는 스케일감 때문에 도시블록 속에 촘촘히 있는 골목길이 지워진다며 안 좋은 면만 부각시켰다. 하지만 돌려 생각해 보면, 마천루는 어떤 유형의 건축보다도 멀리서도 볼 수 있고, 높이 때문에 도시의 스카이라인을 새로 그려 나갈 수 있다.

조선시대 한양을 대표하는 마천루는 남대문이었다. 남대문은 이 시대 마천루가 도시에서 가져야 하는 역할과 기능에 대한 지혜를 말해주고 있다. 당시 남대문은 주위 다른 어떤 건물보다도 화강석으로 높게 우뚝 솟있고, 포작 지붕 포물선이 그려 나가는 스카이라인은 경쾌하고 우아했으며, 아치문인 홍예문은 도시의 대문이었다.

남대문 현관은 또 어떠한가. 정도전이 작명한 것으로 알려진 '숭례문'의 숭(崇)자를 유심히 보면, 산(山) 아래 종(宗)이 있다. 산 아래 있는 조선시대를 붙잡고 있었던 유교적 예제, 종법성이다. 이 글자는 건축적으로는 북한산 아래 있는 조선시대 법궁인 경복궁을 상징하기도 한다. 현관만 놓고 본다면, 숭례문은 당시 한양의 또 다른 마천루인 광화문과 짝을 이루고 있었다. 민초들의 '숭례'와 왕실의 '광화'는 광화문 광장(육조거리)을 양끝에서 붙들고 있는 두 개의 북엔드 마천루였다. 마찬가지로, 동대문과 서대문은 운종가(상업로·오늘날의 종로)를 붙들고 있는 북엔드 마천루였다. 조선시대 한양 마천루는 짝을 이루며 남북축으로는 도심 광장을 마천루가 붙들고 있었고, 동서축으로는 상업로를 붙들고 있었다. 트럼프 타워는 공간적으로나 시간적으로 조선시대 마천루인 남대문과는 떨어져 있으나 마천루의 가능성을 도시에서 펼친 점에서는 유사하다.

시카고강에서 바라본 트럼프 타워(좌),
워배시 애비뉴에서 바라본 트럼프 타워(우).

일렁이는 물결을
시카고 복판에 세우다

아쿠아 타워는 바로 아래서 위를 쳐다볼 때 볼륨감이 가장 드라마틱하다.
거리가 멀어질수록 그 효과는 떨어진다.

건축가 진 갱의 아쿠아 타워(Aqua · 아파트)가 가림막을 벗고 미국 시카고 상공에 모습을 드러내자 시장은 들끓었다. 각층의 발코니가 유연한 곡선을 그렸다. 서로 다르게 생긴 층들이 겹겹이 쌓이며 만드는 역동적인 볼륨이었다. S자형 백색 콘크리트 바닥이 산맥과 골짜기를 만들었다. 여태껏 시카고에서 보지 못한 마천루였다.

시카고는 어떤 도시인가. 이 도시는 마천루를 19세기에 발명했고, 다른 주요 도시에 이를 전파했고, 모더니즘과 포스트모더니즘 시대까지 새로운 유형의 마천루 실험으로 세상을 놀라게 했다. 그런 시카고임에도 불구하고 아쿠아는 시카고에서도 별종이었고, 특종이었다. 이유는 간단했다. 아쿠아 이전의 마천루들이 시대별로 다른 겉옷을 입었는지는 모르지만, 그 이면에는 하나의 보편적인 원칙이 있었다. 다름 아닌 직각이다. 직각은 표준과 효율을 의미한다. 마천루를 직각으로 표준화하면 이전 층에 썼던 거푸집을 다음 층에도 쓸 수가 있어 시공은 빨라지고 공정의 효율은 높아진다.

그러나 아쿠아는 직각에 전면으로 도전한다. 직각을 버려 잃은 것도 있지만, 갱은 얻을 수 있는 세 가지에 주목한다. 첫째는 높이와 방향의 변화에 따라 다르게 전개되는 시카고의 아름다움을 가구마다 극대화하고 다양화할 수 있다. 둘째는 발코니들이 층마다 비켜 돌출

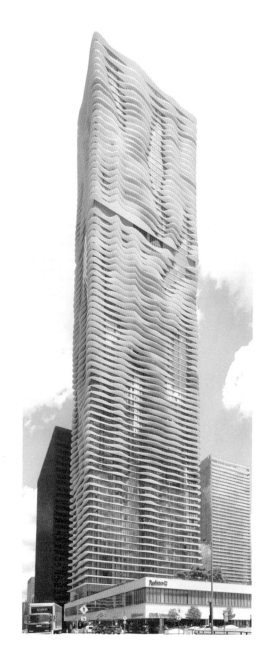

아쿠아 타워.

하면 위아래 가구 간 수직적 소통이 발코니에서 가능해진다. 셋째는 마천루에 치명적인 풍하중이 곡면 발코니로 흩어진다. 이 세 가지 이유로 갱은 직각 마천루 아파트가 아닌 아쿠아를 지었다.

갱의 아버지는 토목 구조 엔지니어였다. 아버지는 주말과 휴가 때마다 가족들을 데리고 새로 지은 교량이나 교통 인프라를 보러 미국 전역을 누볐다. 이때 갱은 뒷좌석에 앉아 흥분한 아버지의 설명보다 미국 땅의 다채로움과 자연의 경이로움에 매료되었다.

아쿠아 설계 시 갱은 미시간 호수와 오대호에서 영감을 받았다. 호수 곳곳에 융기한 라임스톤들이 적층한 모습으로 있다. 오랜 풍화작용으로 에지(모서리)가 부드럽고, 물가에 있는 관계로 파도의 결이 남아 있다. 아쿠아는 이를 모티브로 삼았다.

유선형의 백색 발코니는 짧게는 60cm 길게는 360cm 유리 외장으로부터 돌출한다. 발코니 에지는 파도처럼 굽이친다. 덕분에 거주자는 360도를 돌아가며 때로는 전진하며 미시간 호수의 수평선을 바라보고, 때로는 후진하며 시카고강의 마천루 협곡을 바라본다. 또 날씨좋은 주말에는 위아래 가구가 발코니에서 소통한다.

《시카고 트리뷴》의 건축 평론가 블레어 케이민은 아쿠아를 이렇게 평했다. "마천루는 대개 직각적인 요소들의 반복으로 되어 있다. 아쿠아는 직각과 반복이 없다. 과자처럼 얇은 백색 발코니들이 매 층 살짝 다르게 밖으로 불룩 튀어나온다. 아쿠아는 코너에서 부드럽게 달리는 층들이 층층이 쌓여 만드는 하나의 감각적인 타워다."

갱은 아쿠아의 성공으로 현재 미국 주요 도시에서 러브콜을 받고 있다. 뉴욕, 샌프란시스코, 시카고 등에 그녀의 실험적인 초고층 아파

트들이 시공 중에 있다. 그녀는 지금 미국 내에서 건축가 딜러 스코피디오, 빌리 첸과 더불어 가장 잘나가는 여성 건축가 3인방 중 하나다.

도시는 새로 짓는 건축으로 살기도 하고 죽기도 한다. 실험적인 건축은 자기도 살고, 주변도 살리고, 후세도 살린다. 도시는 생동하고 약동한다. 진부한 건축은 이와는 반대다. 우리는 자문해야 한다. 새로 지을 우리의 주거형식은 아파트인가, 아니면 아쿠아인가.

안방마님 옆에
첩을 들이겠다고?

2018. 12.

코플리 스퀘어
존 행콕 타워와
트리니티 교회.

만약 누가 우리 종묘 바로 옆에 현대 유리 마천루를 짓는다고 하면, 이를 받아들일 수 있을까? 이념적으로는 조선의 구심점이었고, 개념적으로는 간판 한옥인 종묘 옆에 고층 유리 건물을 짓는다고 하면 우리의 반응은 어떨까? 상상만으로도 언성 높은 논쟁이 들리는 듯하다. 이와 유사한 사건이 보스턴 코플리 스퀘어에서 일어났다. 우리의 '종묘'가 그들에게는 '트리니티 교회'였고, 새로운 유리 마천루가 그들의 '존 행콕 타워'(왼쪽 그림의 오른쪽 높은 건물)였다.

역사적인 관점에서 봤을 때, 트리니티 교회는 미국 건축가들이 '유럽식 건축'에서 벗어나 '미국식 건축'을 표방하며 세운 전통 미국 건축 1호로 건축가는 헨리 리처드슨이다. 보스턴 출신의 건축가 리처드슨은 하버드대를 나와 파리에서 유학했다. 그는 유럽 사대주의에 빠져 있던 미국 건축계에 '유럽식' 건축과 '뉴잉글랜드식' 건축을 혼합해 '리처드소니언(건축가 이름에서 유래) 로마네스크'라는 새로운 미국식 건축 양식을 만들었다. 미국 건축사학자들은 트리니티 교회를 미국식 건축 양식의 시초로 본다. 교회는 보스턴 대표 광장인 코플리 스퀘어에 있는 시의 자부심이다.

갈등의 빌딩은 프루덴셜 타워였다(왼쪽 그림의 왼쪽 끝에 있는 높은 건물). 이 건물은 준공 당시 52층으로 보스턴에서 가장 높은 마천루였다. 보

스턴 기업이 아닌, 외지 기업이 들어와 코플리 스퀘어 서쪽으로 정사각형 타워를 지었다. 저층 벽돌 건축 동네인 보스턴에서 혼자 우뚝 섰다. 타워는 '최대 면적, 최대 수익 확보'라는 슬로건을 내걸고 세워진 박스 타워였다. 이는 역사와 예술과 지식으로 먹고사는 보스턴 사람들에게 장사꾼 뉴욕 시민이 가하는 선전 포고였다.

존 행콕 타워의 건축가 헨리 코브는 최근 저서에서 이렇게 술회했다. "프루덴셜 타워는 코플리 스퀘어에게 이렇게 외치는 듯했다. 코플리, 너는 과거야. 이제, 이 도시의 미래는 나야!" 코플리는 프루덴셜 타워에 중심 상권만 빼앗겼을 뿐만 아니라 문화마저 빼앗겼다. 보스턴 시민들은 자존심이 상했다. 특히 프루덴셜의 경쟁 회사이자 보스턴 토박이 보험사인 존 행콕이 자존심이 심하게 상했다. 행콕도 반격을 기획했다. 잠자고 있던 저층 동네인 보스턴에 프루덴셜이 고층 마천루로 일격을 가해 깨운 만큼, 행콕도 마천루로 응수하고자 했다.

행콕이 선정한 대지는 바로 트리니티 교회 옆이었다. 트리니티 교회 옆에 행콕이 유리 마천루를 기획하고 있다는 소식이 공개되자, 보스턴 건축계는 술렁였다. 매사추세츠 공대(MIT) 건축대학장 등 도시 전문 자문단은 "현재의 물리적 조건(트리니티 교회 인접 상황)으로는 그 어떠한 합리적인 건축적 솔루션이 도출될 수 없다"는 의견을 냈다.

건축주인 행콕도 밀리지 않았다. 시공 허가를 인가해 주지 않으면 1만 2,000명의 직원을 데리고 회사 본사를 시카고로 이전하겠다고 으름장을 놓았다. 새로운 화이트칼라 서비스 산업 고용 창출에 목말라 있던 보스턴시는 결국 행콕의 손을 들어줬다.

이런 어려움 속에서 지어진 존 행콕 타워는 이제 보스턴에서 트리

니티 교회에 버금가는 랜드마크 건축이 됐다. 보스턴 출신의 건축가 코브는 트리니티 교회의 존재감을 죽이지 않으려고 자신을 최대한 지웠다. 그 일환으로 정사각형 타워 대신 평행 사변형 타워를 세웠다. 덕분에 트리니티 교회가 드러나고 행콕은 물러난다.

평행 사변형 타워인 탓에 존 행콕 타워의 코너는 예각으로 접혀 코너가 종이처럼 얇아 보인다. 타워의 좁은 면에 홈을 파서 검은색 스테인리스 스틸을 부착했다. 안 그래도 평행 사변형 타워라 하늘로 치솟는 효과가 첨예한데, 수직으로 파인 검은 철 띠가 전 층을 관통하며 타워의 날카로움을 더 돋보이게 한다.

존 행콕 타워는 모더니즘 유리 박스 마천루처럼 이론으로 무장한 이념적인 건축도, 그렇다고 프루덴셜 타워처럼 수익만을 위한 상업적인 건축도 아니다. 주연이 되고자 하기보다는 조연이 되고자 한 건축이다. 자기주장이 강한 건물이라기보다는 남의 주장을 세워주는 건축이다. 철저히 자기를 비우는 건축이다. 하늘의 상황에 따라 타워의 표정이 바뀐다. 그 결과 과거에 발목이 잡혀 있던 코플리 스퀘어는 미래로 전진하는 계기를 연다.

도시에서 흐름은 세 갈래다. 첫째는 교통, 둘째는 돈(시장),
셋째는 정보(뉴스)다.
수로 무역 시절에는 페리 터미널이, 철로 무역 시절에는 기차역이,
항로 무역 시절에는 공항이 교통 허브다. 교통 허브에는 시장이 서고,
돈이 돌고, 자연히 사람이 모인다.
역세권과 시장 이상으로 중요한 것이 정보다. 삼각무역과 산업혁명을
거치면서 대륙 간의 뉴스는 아주 중요한 무역 무기였다.
그만큼 각 도시들에는 기차역만큼 신문사들이 들어섰다.
글로벌 돈의 흐름은 바그다드에서 스페인으로, 다시 암스테르담에서
런던으로 흘러 오늘날에는 뉴욕에 왔다. 여기에 소개하고 있는
6개의 건축 꼭지들은 도시 경제를 견인하는 교통, 돈, 뉴스에 대한 소개다.

흐름

흐르는 도시,

돌고 도는 교통,

돈, 뉴스

'은하철도'는
어느 역에 닿고 싶을까?

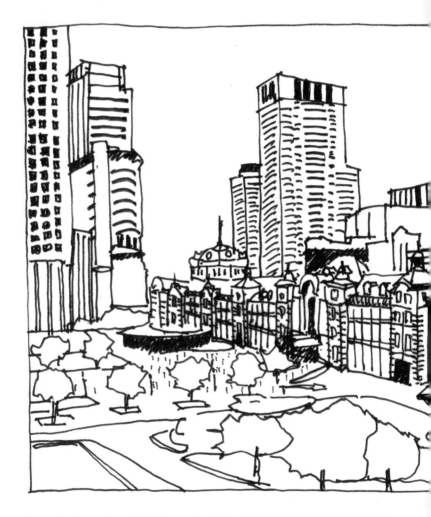

도쿄역. 뒤에 보이는 마천루들이 도쿄역 인근의 마천루다. 1993년 일본 버블 전에 도쿄 황궁 인근의 부동산을 모두 팔면 미국 캘리포니아주를 살 수 있다고 말한 지역이 바로 여기를 두고 한 말이다.

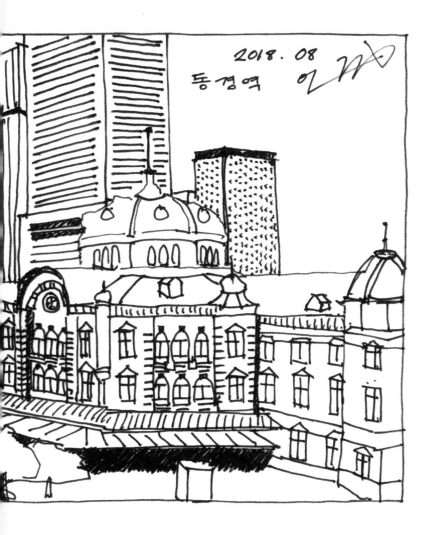

2018. 08
동경역 이기민

최근 남북 대화 물꼬가 트이면서, 대화 주제로 철도가 부상하고 있다. 다시금 서울역이 유라시아 철도 허브로 국제적인 관심 대상이 되고 있다. 필자는 2018년 8월 국제학술워크숍 참석차 일본 도쿄역에 다녀왔다. 서울역(1925년, 건축가 쓰카모토 야스시)과 비슷한 시기에 지어진 도쿄역(1914년, 건축가 다쓰노 긴고)을 본 후 많은 생각이 들었다.

언뜻 보기에 도쿄역은 외관의 벽돌 외장과 석재 아치로 서울역과 닮았다. 이는 두 건물이 모두 르네상스 양식이기 때문이다. 서울역은 스위스 루체른역(1896년, 건축가 한스 빌헬름 아우어)을 참조해 설계했고, 도쿄역은 네덜란드 암스테르담역(1889년, 건축가 피에르 카위퍼르스)을 참조해 설계했다. 루체른역의 돔 지붕은 하단을 유리로 처리해서 지붕이 마치 발뒤꿈치를 든 발레 무용수처럼 떠 있는 것같이 보인다. 덕분에 낮에는 가벼워 보이고, 저녁에는 조명이 유리로 스민다. 당시 도시 설계 관료들은 호수 건너편 호텔가에서 루체른역 돔 지붕이 아름답게 보이길 원했다.

루체른역 돔 지붕은 화재로 전소되었고(1971년), 이제는 서울역 돔 지붕만 온전히 남아 있다. 암스테르담역은 르네상스 양식 몸통 위에 삼각형 고딕 양식 지붕을 씌웠다. 서울역과 다르게 도쿄역은 삼각형 지붕을 여러 종류의 둥근 형태로 치환하며 원전을 변경했다. 도쿄

역은 반복해서 앞으로 튀어나오는 볼륨 위마다 서로 다른 형태의 지붕을 씌웠다. 도쿄역이 양식적 측면에서 불명료해 보이고, 과도한 지붕 디자인을 추구한 빅토리아 건축 양식으로 보이는 이유이다. 그럼에도 부인할 수 없는 도쿄역의 '건축적 파워'는 바로 '길이(Length)'다. 이 장중한 길이는 짧은 건물은 줄 수 없는 존재감을 주변에 내뿜는다. 서울역 길이는 도쿄역에 비해 짧은데, 건물 길이 차이는 역 앞 광장 규모 차이를 파생시켰다. 시간이 흘러도 도쿄역 앞 광장은 크기를 유지했고, 서울역 앞 광장은 시간이 갈수록 다이어트를 거듭했다.

도쿄역의 주변 조건을 살펴본 사람이라면, 현재 서울역 위치 선정에 의문을 가질 수밖에 없다. 그만큼 서울역과 도쿄역은 주변 조건에서 많은 차이가 있다. 오늘날 도쿄역은 서울역에 비해 도시 핵심 시설들이 가깝게 있어 시너지를 일으킨다.

도쿄역이 주변 조건 측면에서 서울역과 다른 점은 무엇일까? 도쿄역은 서쪽에 바로 황궁이 있고, 그 황궁과 역 사이에는 '마루노우치'라 불리는 투명한 마천루 업무지구가 있고, 남쪽에 화려한 긴자거리가 있다. 이들은 서울의 경복궁과 종로, 명동보다 서로 가깝게 위치하고, 세 곳의 교집합 위치에 도쿄역이 있다. 그래서 도쿄역은 황궁 관광객, 마천루 직장인, 긴자 쇼핑객 동선의 교집합 위에 철로 이용객이 포개진다. 도쿄역이 휴일 없이 365일 북적이는 이유이다(하루 이용객이 서울역의 약 8배).

서울역은 고궁과 도심 핵심 마천루 업무지구인 세종대로와 멀고, 대표 상업지구인 명동과도 약간 거리가 있다. 그렇다고 루체른역이나 암스테르담역처럼 수변이 앞에 있어 자연의 여백이 앞을 지지해

주지도 못한다. 이를 해결하는 장기적 전략은 두 가지 옵션이 가능할 것 같다. 하나는 공공이 서울역 앞 몇 개의 건물을 매입하고, 서울역 광장을 확장해서, 광장이 남산공원 초입에 닿게 하는 전략이다. 다른 하나는 서울역 역세권을 한강까지 연장하는 전략이다. 그러면 서울역과 새롭게 개장하는 용산공원이 하나의 문화권이 되고 서울역과 용산역이 하나의 상권이 되어 새로운 시너지를 일으킬 수 있다.

시너지 관점에서 보면, 서울로7017은 상당히 고무적이다. 서울역을 하나의 '점(건물이나 광장으로 파악)'으로 보아 오던 관점을 '선'으로 바꿨다. 서울로7017은 근대 건축 문화재인 서울역과 전통시장인 남대문시장을 연결했다. 하지만 아직도 서울역은 유라시아 철도 허브로 보기에는 주변 조건의 접근성이나 강도가 약하다. 새 시대를 맞아 서울역이 어떤 모습으로 변해야 하는지 고민할 시점이다.

| 평일 긴자(상)와 주말 긴자(하). 주말에는 차도를 닫고 인도로 쓴다.

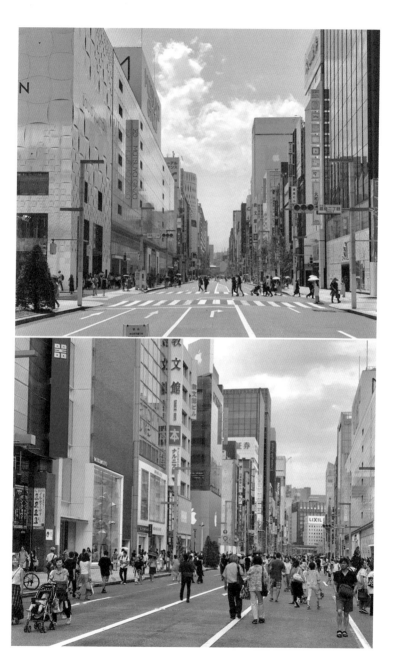

바람 타고 나는
양탄자 같은 공항

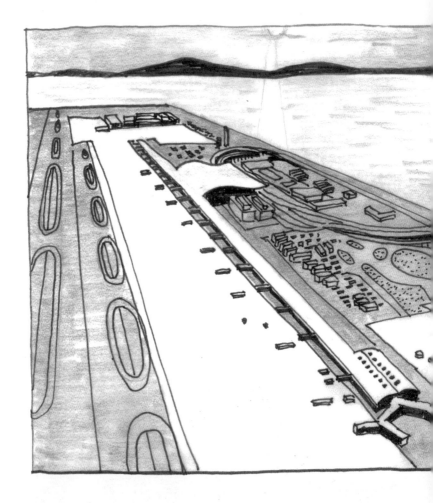

원쪽은 간사이 공항 조감도다. 깃발처럼 펄럭이는 부분이 공항 몸통이고,
이곳에서 얇게 양 날개가 뻗는다. 오른쪽은 공항 측면 지붕이다.
'V'자 기둥과 보 가새들을 유심히 보면 중앙에서 부풀고 끝에서 모아진다.

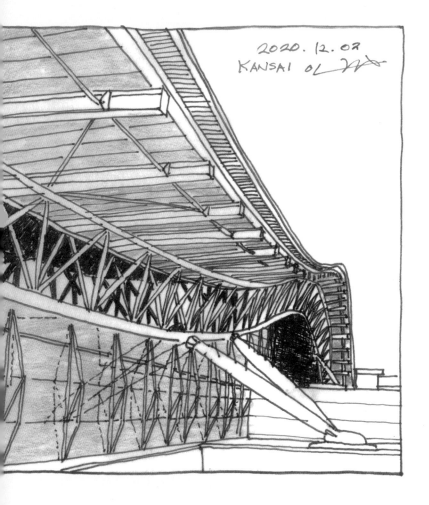

2020. 12. 02
KANSAI 이

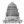

2020년 11월 가덕도 신공항 특별법이 발의됐다. 가덕도에 신공항이 생긴다면 그 공항은 여러모로 일본 간사이 공항을 연상시킬 것이다. 수도권 공항에 버금가는 공항이라는 점이나 강가 아닌 바닷가에 위치한다는 점 때문이다. 일본 열도는 중앙에 있는 대형 호수(비와 호수·Lake Biwa)를 두고 동서가 간토(關東)와 간사이(關西)로 나뉜다. 간토의 대표 도시는 도쿄와 요코하마이고, 간사이의 대장 격인 도시는 오사카와 고베다. 간사이는 수도권 간토에 필적할 국제공항이 필요했다. 간사이 공항은 30년 전에 약 10조 원을 들여 지었다. 육지에서 5km 떨어진 바다 위에 인공섬을 만들어 그 위에 지었다.

1988년 공항의 건축가로 이탈리아 출신의 렌초 피아노가 선임됐다. 공항 형태는 중앙은 두툼하고 양끝은 길고 얇다. 공항 지붕은 전진하는 파도 같기도 하고, 하늘을 나는 새 같기도 하고, 배에서 이륙하려는 비행기 같기도 하다. 디자인 초기에 피아노는 현장을 방문해 영감을 받으려 했다. 건축 용지가 들려주는 속삭임을 듣고자 오사카를 찾았으나 담당자는 피아노를 보트에 태워 바다로 나갔다. 피아노가 "대지는 어디 있죠?"라고 물으니, 담당자는 바다 한가운데 보트를 세우고, 물을 가리키며 "여기입니다"라고 답했다. 건축가는 어안이 벙벙했다.

간사이 공항은 외해(外海)가 아닌 내해(內海) 한가운데에 인공 콘크리트 섬을 만들고 그 위에 세웠다. 파도와 지진, 태풍과 해일을 생각하면 쉽지 않은 공사다. 얕은 바다 지반은 개흙과 같은 연약한 진흙 지반이라, 공항 같은 대형 구조물 바닥으로는 무리다. 모래로 진흙을 바꿨는데 그 양은 무려 4억m³로 파나마 운하의 두 배였다. 간사이 공항 수혜를 볼 도시 지자체들이 앞다투어 산을 깎아 모래를 보급했다. 공항은 1994년 1차 준공했다. 공항은 1995년 고베 지진과 1998년 태풍에도 끄떡없었을 뿐만 아니라 구호물자 보급 기지로 사용됐다.

간사이 공항의 관전 포인트는 1.7km 길이를 덮는 지붕 구조다. 지붕은 파도치는 아치 모양이지만, 날개 끝으로 갈수록 천장고가 낮아져 엄밀히 말하면, 앞뒤로도 휘고 양옆으로도 휘는 이중 곡면이다. 기둥과 보는 공룡 뼈대처럼 희고 얇게 디자인했고, 이를 감싸며 덮는 은색 스테인리스 스틸 패널을 사용했다. 지붕 아래의 유리벽은 처마 끝에 깊이 집어넣어 그림자가 지도록 했다. 표면을 짙게 처리하여 음영을 극대화했다. 그 덕에 세상에서 가장 긴 이 건물은 땅에 뿌리 내린 무거운 요새처럼 보이기보다는 바람을 타고 나는 양탄자처럼 보인다.

피아노가 신경을 쏟은 것은 구조 부재들이 서로 만날 때다. 간사이 공항의 구조 부재들은 우리나라 윷처럼 중앙에서 부풀고, 양끝으로 갈수록 모아진다. 간사이 공항의 남다른 탱탱함과 팽팽함은 거기서 비롯한다. 우리가 잊은 부석사 무량수전 배흘림기둥의 고식(古式) 지혜를 노장 건축가는 꿋꿋이 이어왔다.

공항은 한 나라의 대문으로 그것이 손님에게 남기는 첫인상은 강

렬하고 오래간다. 간사이 공항은 이 점에서 성공했다. 바다 위에 세운 공항은 지진과 태풍과 파도를 이기고자 하는 인간의 의지를 보여 주고, 공항의 지붕은 작은 디테일에서부터 오롯이 빛나는 장인 정신을 깨운다. 오사카 간사이 공항은 도쿄 나리타 공항을 디자인으로 능가한다. 앞으로 우리가 신공항을 짓는다면 간사이 공항에서 세 가지를 눈여겨볼 필요가 있다. 첫째, 간사이 공항의 공사비 10조 원은 30년 전 예산이다. 둘째, 간사이 공항은 외해가 아니라 내해에 지었고, 자연 섬이 아니라 인공섬에 지었다. 셋째, 공항 건축은 국가의 대문이다. 따라서 거대한 이미지만큼 섬세한 디테일이 중요하다. 지을 거라면 제대로 지어 간사이 공항을 능가하는 신화를 쓰자.

간사이 공항 내외.

흐르는 길,
기억하는 건축

1884년 준공됐지만 화재로 전소된 옥시덴털 호텔(좌)과
현재 그 자리에 들어서 있는 주차장 건물('Sinking Ship', 침몰하는 배)과 스미스 타워(우).

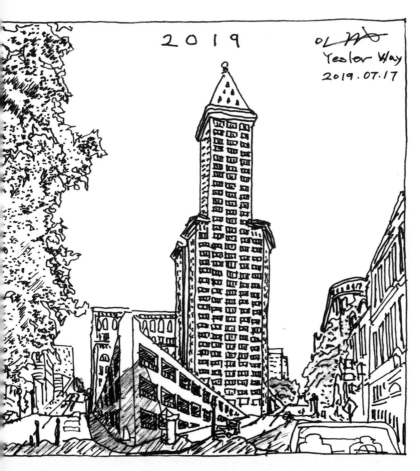

2019

이재호
Yesler Way
2019.07.17

미국 시애틀의 역사는 1851년 개척자 아서 데니로부터 시작한다. 데니 일행은 새로운 삶의 터전을 마련하겠다는 꿈에 부풀어 이곳에 도착했다. 그런데 6개월 내내 비가 내렸고, 이를 본 부인들은 눈물을 흘렸다. 그렇지만 그렇게 내린 비로 무럭무럭 자란 나무를 보고 시애틀의 가능성을 본 사람은 데니 일행보다 1년 뒤 도착한 헨리 예슬러였다. 그는 시애틀 원시림을 벌목했다. 예슬러의 목재 공장은 부둣가에 있었다. 일꾼들은 숲에서 나무를 잘라 경사지를 따라 썰매처럼 미끄러지듯 내려보냈다. 시애틀 사람들은 이를 '스키드 로드(Skid Road)'라 불렀다. 벌목한 나무들은 공장에서 건설용 또는 가구용 목재로 변모했고, 이 제품들은 배를 타고 미국 주요 도시로 흘러들어 갔다. 예슬러는 큰돈을 벌었고, 한때 그의 사업은 시애틀을 먹여 살렸다.

스키드 로드가 오늘날 시애틀 구도심의 '예슬러 웨이(Yesler Way)'다. 예슬러는 부동산업에도 손을 대 예슬러 웨이를 따라 많은 건물을 지었다. 특히 부둣가 공장이 있었던 곳에는 거금을 들여 '파이어니어 빌딩'을 세웠다. 이곳이 시애틀 구도심의 노른자위인 파이어니어 스퀘어다. 파이어니어 스퀘어 우측으로는 삼각형 모양의 필지가 있다. 필지의 오른쪽이 예슬러 웨이다. 시애틀 도로 그리드(격자)는 해안선을 따라 수직이 되게 구성했는데, 이곳에서 해안선이 꺾여 그리드도 꺾

인다. 두 그리드의 회전축에 쐐기 모양의 필지가 나왔다. 삼각형 필지는 구도심에서 가장 눈에 띄는 길목 필지였다. 삼각형 모양의 옥시덴털 호텔은 1884년에 준공했지만, 시애틀 대화재(1889년)로 5년 만에 전소했다. 자리가 자리인지라, 1년 뒤 시애틀 호텔이 준공됐다. 화재 전 호텔이 서부 영화에서 많이 보이는 장식적인 목조 건축이라면, 화재 후 호텔은 내화 구조의 석조 건축이었다. 호텔은 시애틀 초기 산업인 목재 산업사와 대화재 전후의 시애틀 건축 양식 변화사를 담고 있었다.

제2차 세계대전 후 미국은 자동차가 대세였다. 도시에서 보행보다 주차가 중요했고, 보존보다 개발이 중요한 시대였다. 호텔은 낡아빠진 건물로 분류되어 1961년 철거됐다. 부족한 주차공간 문제를 해결하고자 그 자리에 노출 콘크리트 주차장이 섰다. 건축계는 벌떼처럼 일어났다. 새 주차장 건물을 '침몰하는 배'라고 비판했다. 워싱턴대 건축학과 빅터 스타인브룩 교수가 선봉장이 되어 건축 보존 운동이 일어났다. 덕분에 많은 구도심 건물들이 철거를 모면했고, 특히 시애틀의 남대문시장 격인 '파이크 플레이스 마켓'이 원형을 유지했다.

주차장 뒤 마천루는 스미스 타워(38층·1914년)다. 뉴욕이 울워스 빌딩(1912년)을 세우자, 서부의 뉴욕이고자 했던 시애틀은 이를 닮은 스미스 타워를 예슬러 웨이에 세우고자 했다. 건물주는 뉴요커 라이먼 스미스였다. 그는 타워의 사업성을 걱정했다. 이미 시애틀의 정·재계 엘리트들은 상권을 북상시키고 있었다. 이에 스미스는 조건을 걸었다. 시정부 청사가 세로 짓는 타워에서 3개 블록 이내에 있어야만 한다는 것이었다. 그래서 시애틀 시청사는 스미스 타워에 인접해 있

다. 미시시피강 서쪽으로 스미스 타워는 가장 높은 마천루였지만, 북상하는 시애틀 상권을 막기에는 역부족이었다.

예슬러 웨이를 보면 도시에서 길이란 무엇이고, 그 위에 세워진 건축이란 무엇인가를 생각하게 된다. 길이란 도시 경제를 견인해야 하고, 건축이란 길에 누적된 공동체의 시간과 이야기를 간직하고 있어야 한다. 특히 도시의 탄생을 알리는 길과 건축이라면 말이다. 그 점에서 호텔은 철거하지 말았어야 했다. 파이어니어 빌딩이나 스미스 타워처럼 말이다. 그렇지만 재미있는 게 인간사다. 한 건축의 철거로 다른 많은 건축들이 문화재로 지정되어 살게 됐으니 말이다.

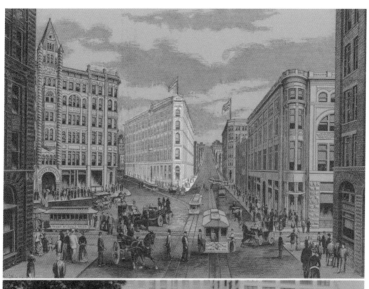

시애틀 호텔(상)과 '침몰하는 배' 주차장(하).

'돈의 신'을 모신
뉴욕의 신전

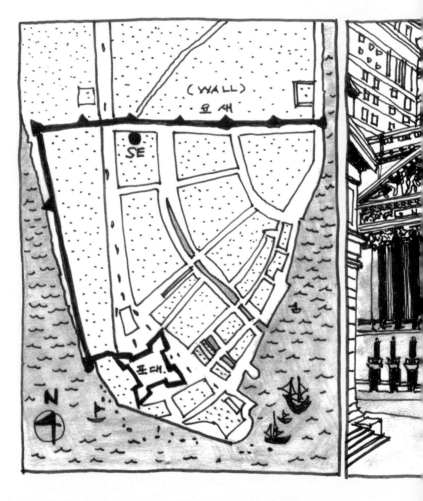

왼쪽 그림은 17세기 뉴암스테르담. 북쪽과 서쪽에 방어용 성벽을 쌓았고,
남쪽에 포대를 두었다. 북쪽 성벽 자리가 오늘날 월 스트리트이다.
오른쪽 그림에서 삼각형 지붕이 있는 건물이 뉴욕 증권 거래소다.

뉴욕 월 스트리트
증권 거래소

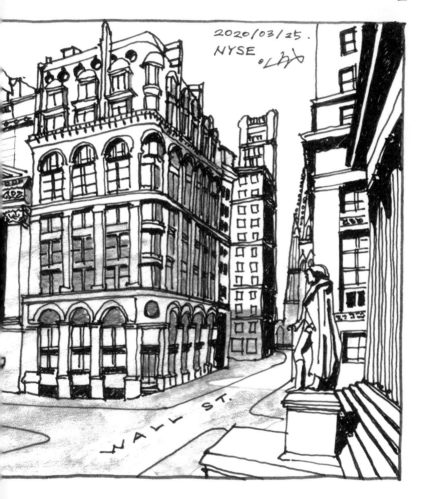

2020/03/25.
NYSE 이상호

WALL ST.

월 스트리트. 한국어로는 '담길'. 어쩌다 전 세계가 주목하는 금융 시장의 대명사가 담길이 됐을까?

17세기에 뉴욕은 '뉴암스테르담'이었다. 당시 암스테르담은 세계 적인 운하와 해양 무역 도시였다. 네덜란드인들은 17세기에 강자였 고, 영국인보다 앞서 인디언들의 '마나하타'(맨해튼 어원)를 식민지화했 다. 훗날 영국인 요크(York) 공작은 이 땅을 힘으로 빼앗고, 이곳을 자 기 이름을 따라 '뉴욕'이라 개명했다. 네덜란드 서인도회사는 맨해튼 섬 남단에 암스테르담처럼 강에 직각이 되게 운하를 내륙으로 팠고, 북쪽과 서쪽으로 성벽을 쌓았고, 남쪽 끝에는 포대를 두었다. 네덜란 드인들은 인디언들이 썼던 넓은(Broad) 도로인 브로드웨이는 그대로 두었다. 이는 북쪽 성벽을 관통하는 유일한 대로였다. 오늘날 월 스트 리트는 네덜란드인들이 세운 북쪽 성벽(Wall)에서 유래한다. 마찬가 지로 배터리 파크는 남쪽 포대(Battery)에서 유래한다.

브로드웨이와 월 스트리트 교차점 안쪽에 세계 금융 파워하우스, 뉴욕 증권 거래소(1903년)가 있다. 뉴욕 주식 거래 규모는 1896년(다우 존스 지수 사용 원년)부터 1901년까지 6배 증가했는데, 이는 18세기 파리, 19세기 런던에 이어 뉴욕이 20세기 세계 금융 수도가 될 것임을 알 리는 신호탄이었다. 이전 건물로는 성장하는 거래 규모를 감당할 수

없었기에 새로운 증권 거래소가 공모전에 나왔고, 건축가 조지 포스트가 당선됐다.

포스트는 노력파 건축가였다. 뉴욕대를 졸업한 그는 당시 파리 유학파 건축가 1호였던 리처드 모리스 헌트를 사사했다. 포스트는 헌트로부터 원조 고전주의 양식을 습득했다. 포스트는 전통 건축 양식에도 관심이 있었지만, 당시 새롭게 부상하고 있었던 엘리베이터 기술과 유리벽 기술에도 열려 있었다.

포스트는 1860년에 독립해서 개업했고 10년 만에 뉴욕에서 내로라하는 건축가가 됐다. 특히 1889년에 많은 뉴욕 건축가들의 선망이 었던 철도왕 코닐리어스 밴더빌트의 뉴욕 주택 설계권을 거머쥐면서 명성이 하늘을 찔렀다. 증권 거래소 설계 공모전 당시 심사위원들의 관심은 도전적인 대지와 새로운 건물 프로그램의 해결방식이었다. 대지는 북서쪽으로 경사가 심했고 모양은 비정형이었다. 이곳에 거대 트레이딩 룸을 넣어야 했다. 포스트는 경사를 숨길 수 있는 기단부를 만들었고, 그 위에 로마신전 같은 외관을 얹었다. 16m 기둥 6개 뒤에 거대한 채광용 유리벽(약 가로 15m, 세로 30m)을 설치했다. 그 뒤에 트레이딩 룸(가로 43m, 세로 33m, 높이 22m)을 두었다.

열주와 유리벽 경계에서 우리는 포스트의 건축 철학을 본다. 그것은 다름 아닌 새것과 옛것의 만남이다. 대규모 트레이딩이 새 시대의 요구라면, 이를 로마식 외투로 입히는 것이 포스트의 형식이다. 물론 이 점이 훗날 진보적 미국 건축가들에게는 새 술을 새 부대에 담지 못해 비판의 대상이 된 이유이기도 하지만, 당시의 시대정신은 포스트의 방식이 대세였다. 포스트는 1913년에 사망했다. 시대정신의 풍

향이 바뀌어 포스트가 지은 수많은 월 스트리트 마천루들은 20세기에 대부분 철거됐다.

그래서 뉴욕 증권 거래소는 포스트의 소중한 유작이다. 오늘날까지 그의 유작은 월 스트리트의 힘과 부를 상징하고, 또 그 안의 다우 존스의 등락은 주식 투자자들의 마음을 천국과 지옥 사이로 들락날락거리게 한다.

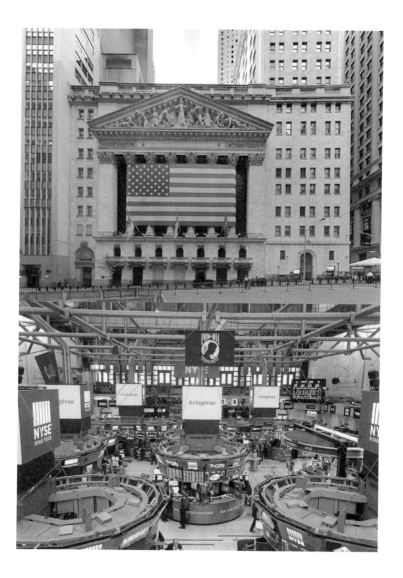

뉴욕 증권 거래소의 외부와 내부. 트레이딩 룸의 높은 천장고로 시대가 바뀌어도
탄력적으로 기능을 조정할 수 있다.

2,500개의 별이 뜬 뉴욕의 관문,
BTS도 섰다

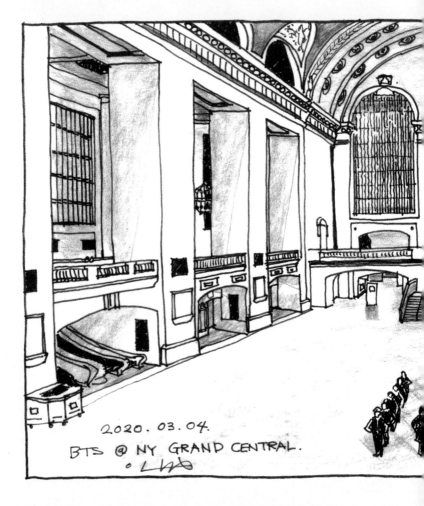

2020. 03. 04.
BTS @ NY GRAND CENTRAL.
이나임

미국 뉴욕 그랜드 센트럴 터미널 내부. 바닥은 테네시 대리석으로 마감했고,
천장은 2,500개의 작은 조명을 박아 밤하늘 별자리를 연출했다.
BTS는 이곳에서 4집 앨범 신곡《온(ON)》을 처음 공개했다.

2020년 2월 방탄소년단(BTS)이 새 앨범 타이틀곡 《온(ON)》을 미국 뉴욕 그랜드 센트럴 터미널에서 공개했다. 2019년 연말연시 자정에도 BTS는 세계인들을 상대로 뉴욕 타임스 스퀘어에서 공연했다. 반응은 모두 뜨거웠다.

뉴욕 그랜드 센트럴 터미널과 타임스 스퀘어 두 곳은 뉴욕에서 어떤 곳일까. 타임스 스퀘어를 이해하면 뉴욕의 '지도'가 보이고, 그랜드 센트럴 터미널을 이해하면 뉴욕의 '영혼'이 보인다.

뉴욕은 오이처럼 뾰족하고 긴 섬이다. 섬 중앙에 직사각형 모양의 센트럴파크가 있다. 뉴욕의 남북 도로는 애비뉴, 동서 도로는 스트리트다. 도시의 모양 때문에 애비뉴는 넓고 길며, 스트리트는 좁고 짧다. 애비뉴가 스트리트보다 더 사랑 받는 이유다. 뉴욕은 애비뉴와 스트리트가 만드는 바둑판 문양의 도로를 가진 도시다. 격자 문양의 도로체계는 질서와 규칙을 상징한다. 다소 딱딱할 수 있는 규칙을 대각선 길 하나가 관통하며 변칙을 발생시키는데, 이 도로가 바로 그 유명한 브로드웨이다.

4개의 애비뉴가 뉴욕에서 특히 더 중요하다. 센트럴파크 동쪽 5번 애비뉴와 서쪽 8번 애비뉴, 그 사이에 있는 6, 7번 애비뉴가 중요하다. 브로드웨이는 5~8번 애비뉴와 교차하며 X자형 광장들을 만든다.

이들이 매디슨스퀘어(5번), 헤럴드스퀘어(6번·코리아타운), 타임스 스퀘어(7번), 콜럼버스서클(8번)이다. 이 중에서도 타임스 스퀘어가 미래지향적인 미디어 광장으로 뉴욕에서 가장 핫하다. 4개의 애비뉴만큼이나, 뉴욕 복부에는 중요한 스트리트들이 있다. 그랜드 센트럴 터미널이 있는 42번 스트리트와 펜 스테이션이 있는 33번 스트리트다. 이들은 20세기 기차역으로 뜬 역세권 도로다. 요새 한창 언론의 스포트라이트를 받은 허드슨 야드 개발이 바로 펜 스테이션 철로 위의 공중권을 활용하여 개발한 대형 프로젝트다.

1893년 시카고 박람회의 성공으로 미국 도시에서는 백색 도시 운동이 일어났다. 펜 스테이션과 그랜드 센트럴 터미널은 뉴욕판 응답이었다. 두 역은 백색 보자르(고전주의) 양식으로 우아하고 거대하게 지어졌다. 펜 스테이션의 원작은 1963년에 철거되었고, 현재는 그랜드 센트럴 터미널만 달랑 남았다.

뉴욕에서 이 역을 처음 방문하게 되면, 바깥에서는 펜 스테이션과 쌍둥이로 태어났다가 혼자 남은 신세가 짠하지만, 안으로 들어가면 눈이 커지고 입이 벌어진다. 얼핏 생각하기에는 이 기습적인 놀람의 원인이 거대한 기둥, 섬세한 장식, 호텔 로비 같은 마감이라고 생각할 수 있지만, 시간을 두고 음미해 보면 훨씬 본질적이고 구조적인 것에서 기인함을 깨닫는다.

이는 다름 아닌 길이 140m, 폭 40m의 방을 45m 높이에서 덮고 있는 아치 천장 때문이다. 이 넓은 스팬(지점과 지점 사이의 거리)을 저 높은 곳에서 돌로 둥글게 미감한 것이 놀라움의 원인이다. 초록색 아치 천장은 경쾌하고, 또 천장 곡면을 따라 촘촘히 박은 2,500개의 작은

별자리 조명들로 우아하다. 철도왕 코닐리어스 밴더빌트는 사람들이 기차에서 내려 군왕처럼 뉴욕에 입성하길 원했을 테고 건축가는 이를 이루어냈다. 근사한 도시 관문이다.

컬럼비아대 건축대학장을 지낸 프랑스 건축가 베르나르 추미는 이곳을 "내가 뉴욕에서 가장 사랑하는 어번 룸"이라고 말한 바 있다. 그의 말처럼 이곳은 방의 규모가 커져서 도시만 하고, 또 그 도시만 한 방은 BTS의 댄스로 더욱 경쾌해지고 우아해진다.

타임스 스퀘어는 뉴욕 간판 광장이고, 그랜드 센트럴 터미널은 뉴욕 대표 공공건축이다. BTS의 세계적인 명성도 이에 못지않기에 두 곳에서 공연했다. BTS의 차기 뉴욕 공연 장소는 어디가 될지 궁금해진다. 우리에게도 타임스 스퀘어와 그랜드 센트럴 터미널 같은 어번 룸 건축이 필요하다.

| 타임스 스퀘어의 평소 모습과 싸이가 연말 공연할 때의 모습.

샌프란시스코
두 언론 재벌의 경쟁

마켓스트리트 사이로 서 있는 드영의 《샌프란시스코 크로니클》 본사(좌)와
입구에 H자가 있는 건물이 허스트의 《샌프란시스코 이그재미너》 본사(우).
트램이 달리는 방향이 마켓스트리트이다.

샌프란시스코에 가면 마켓스트리트라는 곳이 있다. 이곳은 뉴욕의 브로드웨이만큼이나 샌프란시스코에서는 중요한 가로다. 그렇다면 브로드웨이와 마켓스트리트는 건축적으로 어떤 작용을 하기 때문에 그렇게 중요할까? 브로드웨이는 뉴욕 격자체계 도로 시스템을 대각선으로 관통하는 도로다. 규칙적인 격자를 브로드웨이가 관통하며 깬다. 그 깨진 곳에 마주 보는 삼각형 필지들이 생기며 뉴욕의 대표 광장(타임스 스퀘어 광장과 헤럴드 스퀘어 광장 등)을 만든다. 마켓스트리트는 샌프란시스코의 두 격자체계 도로들의 접선 도로다. 샌프란시스코는 해안선에 따라 직각이 되게 도로를 깔다 보니, 도심에 남-북 방향 격자와 남서-북동 방향 격자가 생겼다. 마켓스트리트는 회전한 격자에 평행한 도로이다 보니, 회전하지 않은 격자에 많은 삼각형 필지를 만든다. 이 점이 마켓스트리트를 세계적으로 남다르게 하는 이유다. 뉴욕의 브로드웨이가 격자 도로와 부딪히며 뉴욕타임스 마천루 건립으로 타임스 스퀘어가 만들어졌고 뉴욕 헤럴드 본사 건물 건립으로 헤럴드 스퀘어가 만들어졌듯이, 마켓스트리트에서도 신문사 본사 건물들이 길의 정체성을 부여한 곳이 있다. 바로 마켓스트리트와 커니스트리트 교차로다.

먼저 《샌프란시스코 크로니클》 본사 건물이 1889년 교차로에 세

워졌다. 그러자 길 건너에《샌프란시스코 이그재미너》본사가 세워졌다. 전자는 샌프란시스코의 명문가 드영이 세웠고, 후자는 경쟁 가문인 허스트가 세웠다.

드영이 기업의 독과점 문제를 공격하며 신문 판매부수를 늘렸다면, 허스트는 매체 기술의 현대화와 대중이 좋아할 만한 주제를 다루며 신문 판매부수를 늘렸다. 1890년대에 이미 허스트는 선정적인 황색 저널리즘으로 드영을 앞질렀다. 허스트는 광산업으로 일어선 가문이었지만 그 후 신문과 군수사업의 이익 극대화를 위해서는 전쟁도 마다하지 않았다. 아버지 조지 허스트는 미국-멕시코 전쟁에 깊이 관여했고, 아들 윌리엄 허스트는 미국-스페인 전쟁에 깊이 관여했다. 전쟁만큼 신문을 불티나게 팔리게 하는 뉴스거리는 없었다. 전쟁은 허스트의 군함 제조 사업도 흑자로 돌려놓았다. 허스트가 부채질한 태평양 진출 전쟁으로 미국 인구는 파병과 군수산업을 위해 서부로 모였고, 허스트의 부동산은 천정부지로 치솟았다. 미국이 필리핀을 식민지화하는 조건으로 일본이 조선을 식민지화하는 것을 맞바꿀 것을 조장하기도 했다. 허스트는 미국 팽창주의를 옹호하며 요새도 유행하는 슬로건인 '아메리카 퍼스트'를 외쳤다.

드영이 마켓스트리트에 먼저 세운《크로니클》본사는 샌프란시스코 최초의 철골 구조 마천루였다. 지어질 당시에는 샌프란시스코에서 가장 높았다. 건축가는 시카고의 대니얼 버넘과 존 루트였다. 샌프란시스코와 시카고를 연결하는 철로가 개통돼《크로니클》은 시카고에서 막 뜨고 있는 마천루 건축가를 초빙한 것이었다. 땅이 뾰족한 코너를 가진 관계로 마천루는 아치를 모티브 삼아 남쪽으로 뾰족했

고, 하늘에는 초록색 시계 타워로 유명했다. 드영에게 질세라, 허스트는 길 건너에 자기의 호텔 건물을 부수고 《이그재미너》 본사를 지었다. 아쉽게도 이 건물은 1906년 샌프란시스코 대화재로 소실되었고, 오늘날 마켓스트리트에 서 있는 건물은 1912년 준공한 13층 높이의 마천루였다.

1937년 건축가 줄리아 모건은 본사 주 출입구와 정면에 철과 돌로 장식을 새로 했다. 모건은 곳곳에 허스트를 상징하는 'H'를 박았다. 모건은 피비 허스트가 버클리대에 기부한 '마이닝 빌딩'(1917년)을 통해 발군의 솜씨를 발휘했고, 이것이 눈에 들어 그 후 허스트 가문 건축가로 30년간 활동했다. 드영과 허스트가 지은 건물 덕분에 마켓스트리트의 중간 지점은 '신문의 길(Newspaper Row)'이라는 정체성을 얻었다. 오늘날까지 이곳은 마켓스트리트의 노른자위 역할을 하고 있고, 두 건물 덕에 마켓스트리트는 이곳에서 브로드웨이에 버금가는 두 언론 재벌의 경쟁과 승자 이야기가 쏟아진다. 2000년 허스트는 《샌프란시스코 크로니클》을 드영으로부터 인수했다.

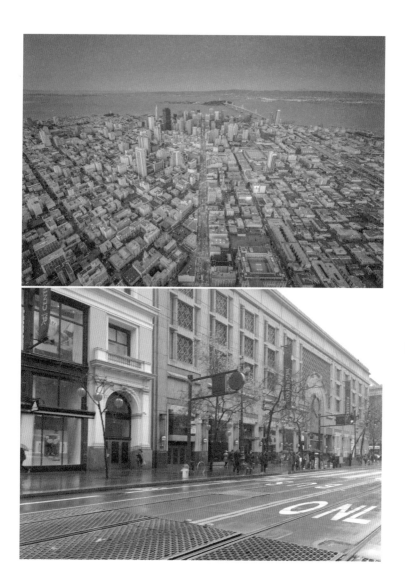

마켓스트리트.

공공과 시장은 도시의 쌍두마차다. 개인(사익)과 공공(공익)의 이해가 첨예하여
마치 둘은 따로 놀아야 할 것 같지만 실은 그렇지 않다.
공공이 아름다우면, 개인도 아름다워진다.
또한 개인이 아름다울수록 공공이 아름답다.
때론 사육이 산세와 수변 조망권을 독점하려 한다. 그러면 안 된다.
산수조망권은 공공재이다.
공공은 광장과 공공시설이라는 이름으로 자리매김을 해 왔다.
광장과 교회는 오래되었고, 도서관과 박물관, 야구장은
비교적 최근에 합류한 공공시설이다. 공공시설의 범위는 넓고 많다.
다만, 이 곳에서는 다섯 가지만 다룬다.

공공

나의 도시가 아닌 우리의 도시

회색 빌딩 숲에
빛의 광장이 쏟아지리라

페로가 디자인한 삼성역 영동대로 광장 라이트 워크.
10m 폭의 기울어진 유리 큐브가 지하로 펼쳐질 지하 광장을 밝힐 예정이다.

서울 강북을 대표하는 광장은 광화문 광장이다. 그러면 강남을 대표하는 광장은 어디일까. 지하상가와 교보문고를 좋아하는 사람은 강남역, 코엑스몰과 별마당도서관을 좋아하는 사람은 삼성역을 꼽을 것이다. 롯데월드와 초고층 마천루를 좋아하는 사람은 잠실역이라고 할 테다. 세 곳 모두 강남을 대표하는 장소이지만, 이들은 엄밀히 말하면, 서울지하철 2호선 역을 중심으로 한 지하 광장이지, 지상 광장은 아니다.

서울플랜2030에 따르면 앞으로 서울은 1도심(구도심·한양 도성) 체제에서 3도심 체제로 바뀐다. 3도심은 구도심, 영등포, 강남이다. 수도권광역급행철도(GTX) 역이 들어올 삼성역에는 기존 코엑스와 현대자동차의 초고층 마천루 글로벌비즈니스센터(GBC)를 연결하는 지상 시민 광장이 들어선다. 공원이 부족한 강남 일대에 뉴욕 센트럴파크나 런던 하이드파크에 버금가는 소중한 도심 지상 녹지 광장을 선보일 계획이다. 영동대로 700m 구간(삼성역~봉은사역)을 지하화하고, 그 위에 사방 100m 정사각형이 3개가 붙는 폭 100m, 길이 300m 지상 광장이 들어선다.

국제 공모전을 통해 프랑스 건축가 도미니크 페로(정림건축 컨소시엄) 안이 당선됐다. 중국계 미국인 건축가 이오 밍 페이(I. M. 페이)와 더

불어 페로는 '투명사회', '소통사회', '문화사회'를 공약으로 내걸었던 프랑수아 미테랑 프랑스 전 대통령의 눈에 들어 새로운 파리를 열었다. 페이가 유리 피라미드로 새로운 국립 루브르 박물관을 선보였다면, 페로는 유리 타워의 국립 도서관을 보여줬다. 유리 미니멀리즘은 21세기형 시민 중심 파리 공공 광장과 공공건축을 선도했다. 파리 도서관을 위해 페로는 4개의 'L' 자형 유리 타워를 직사각형 대지 코너에 세웠고, 중앙은 비워 조경을 됐다. 도서관 프로그램은 조경 아래 중층 구조를 이루며 펼쳐졌다.

한국에서도 페로는 완성도 높은 이화여대 ECC 완공으로 이름을 날렸다. 이화여대 입구에 들어서면 바닥이 열리며 광장은 지하로 내려가고 건축은 지상으로 올라간다. 마치 풍선처럼 땅이 눌린 부분만큼 건물이 양옆으로 부풀어 올라 인공 협곡 같은 모양이다. ECC는 캠퍼스 내 강력한 축을 형성하며 이화여대에 새로운 질서를 부여한다. 뉴욕 컬럼비아대 건축학과 교수이자 전 모마(MOMA · 뉴욕현대미술관) 건축과 디렉터였던 배리 버그돌 교수는 ECC에 크게 감동했다. 그는 페로에게서 ECC 건축모형을 받아 모마 영구 컬렉션으로 가져갔다.

페로가 영동대로 광장 국제 공모전 작품에 지은 이름은 '라이트 워크(Light Walk)'다. 파리 국립 도서관과 ECC를 잇는 페로의 건축 철학이 라이트 워크에서 흐른다. 조경과 하나된 건축, 예술과 하나된 광장이다. 300m 길이 광장의 중앙에 폭 10m의 유리 큐브(Light Beam)가 가로지른다. 유리 큐브의 단순한 평면 구성은 단면에서 다이내믹해진다.

페로는 긴 유리 큐브를 남북 방향으로 기울였다. 광장 중앙 부분은 높고, 끝단은 낮아진다. 지상층에서 시작하는 유리 큐브는 지하 3층까지 내려간다. 지하 코엑스몰과 새로 지어질 GBC 지하가 손잡는 지점에서 유리 큐브가 푸른 서울 하늘을 지하 깊숙이 끌어온다. 저녁에는 지하에서 뿜어져 나오는 인공조명이 광장의 종축을 '빛의 큐브'로 밝힌다.

물론 의문점도 있다. 첫째는 지상 프로그램이다. 새로 짓는 영동대로 광장이 휑하지 않으려면 광장 경계에 어떤 시민 참여 유도형 프로그램을 접속해야 할지 고민이 필요하다. 둘째는 광장 유리 큐브에 미칠 서울의 대기 조건이다. 봄마다 찾아오는 황사와 기승을 부리는 미세먼지가 유리 큐브의 투명함을 더럽히지는 않을까. 지하화한 영동대로에서 자동차 매연이 뿜어져 나올 텐데 페로의 유리 큐브가 '더스트 프리(먼지 없는)' 존으로 유지될 수 있을까.

광장이 완공되면 강남은 서울의 새로운 도심으로 부상할 것이다. 또한 라이트 워크는 도심 공원이 부족한 강남에 새로운 녹지 광장을 선사할 것이다. 강남을 대표하는 시민 광장이자 녹지 광장, 공공 광장의 첫 시도다. 완공이 기대되고 성공이 기대되는 이유다. 라이트 워크는 강남의 빛나는 발걸음이자 가벼운 발걸음이다.

삼성역 타워들(좌), 강남역 타워들(우).
4개의 랜드마크 마천루들은 모두 해외 건축가들이 디자인했다.
삼성역과 강남역은 국적을 불문하고 국제적 인재에게 기회를 준다.
서울은 건축적으로 글로벌한 도시다.

빛이 춤을 추니,
그림자도 춤을 춘다

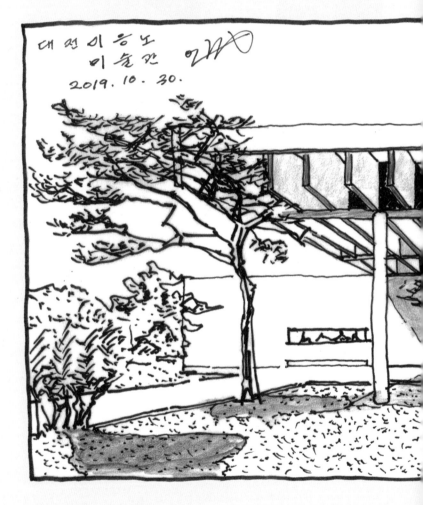

이응노미술관의 시작점인 입구 부분.
지붕의 격자보가 보이고, 소나무 뒤로 미술관의 동서를 관통하는 긴 벽이 보인다.
전면에 벽돌벽이 관통하는 부분이 로비다.

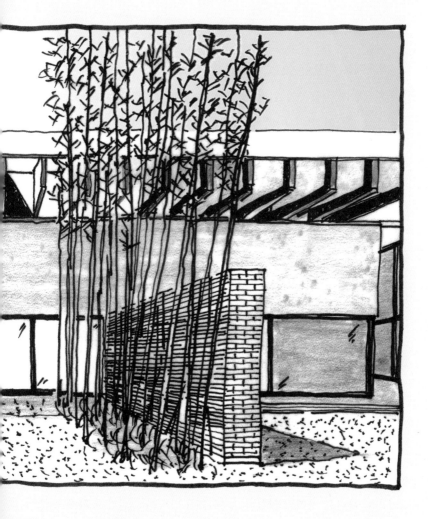

가을에는 하늘이 높고 푸르다. 또 나무마다 단풍이 짙다. 가을을 더 가을답게 체험하기 위해 선인들이 정자에 올랐다면, 우리도 어디에 오를 필요가 있다. 어디에 올라야 할까. 여러 곳이 있을 수 있지만, 프랑스 건축가 로랑 보두앵이 디자인한 '이응노미술관'(대전 서구 둔산대로)도 그중 하나다. 이곳은 전통 건축의 현대화를 모색하고 있다는 점에서 각별하고, 또 프랑스 건축가가 국내에 세운 '원조 코르뷔지앙 (Corbusian · 근대 건축의 거장 르코르뷔지에 추종자들)' 건축이라는 점에서 특별하다.

무엇이 그렇게 남다른가. 첫째, 지붕이다. 흔치 않은 지붕 모습이다. 어떻게 보면 한옥의 창살 같기도 하고, 어떻게 보면 한옥의 서까래 같기도 하다. 창살처럼 빛을 여과하고, 서까래처럼 구조재의 반복미가 있다. 지붕 격자보의 단면들은 막대기 자를 옆으로 세운 것 같은 기다란 직사각형이다. 보의 춤(높이)은 1.6m에 육박한다. 이는 보와 보 사이의 간격인 1.2m보다 크다. 그 결과 태양빛이 바로 투과하지 못하고 여과된다. 간접광이 필요한 미술관에서는 안성맞춤이다. 또 앞치마처럼 테두리 보(골조 경계에서 잡아주는 보)가 격자보의 상단은 가리고 하단은 가리지 않았다. 보의 춤이 만드는 그림자 효과가 격자보를 더 드라마틱하게 만든다.

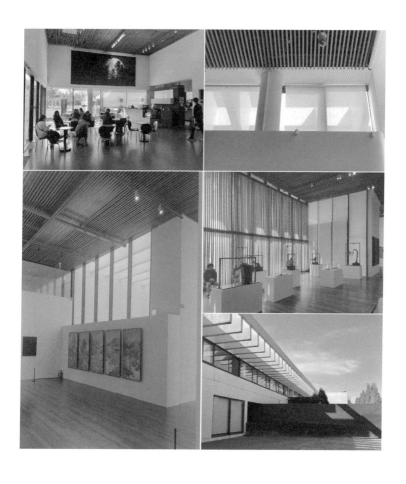

| 지붕 격자보와 유리 표면 처리와 목재 루버를 통한 다양한 빛의 연출.

둘째, 벽이다. 이 미술관을 동서로 관통하는 긴 벽이다. 이 벽은 지붕 격자보를 지지하면서 동시에 전시실을 남북으로 나눈다. 남측 전시실은 단층이라 천장고가 높고 밝으며, 북측 전시실은 중층이라 천장고가 낮고 어둡다. 이는 다양한 매체를 가로지른 고암 이응노의 회화와 도자, 조각 세계와 만나려는 건축가의 시도이기도 하다.

이 긴 벽은 서측 시작점에서 두 그루의 소나무와 더불어 근사한 입구 영역을 만들고, 동측 끝점에서 인공 풀과 더불어 조경 영역을 만든다. 특히 끝점에서 벽을 지면에서 띄운 길이가 상당한데, 건축가는 이를 저녁에도 강조하고 싶었는지 바닥 조명을 벽 앞뒤로 설치했다. 여기뿐만 아니라 건축가는 격자보 끝단 바닥에도 조명을 심었다. 사실 이 미술관 주변에 설치한 바닥 조명들이 무엇을 밝히고 있는가를 하나하나 꼼꼼히 보는 것은 보두앵의 생각의 궤적을 엿볼 수 있는 이 미술관만이 줄 수 있는 또 다른 재미다.

셋째는 기둥이다. 보두앵은 네오 코르뷔지앙 건축가다. 먼저 입구 기둥을 보자. 보통 보라고 하면 사람이 앞으로 나란히 자세를 했을 때의 팔처럼 몸 앞에 있지 머리 위에 있지는 않다. 그런데 여기서는 격자보를 기둥머리 위에 얹었다. 별것 아닌 것 같은 한 수인데 사실은 별것이다. 이 한 수로 기둥은 경쾌함을, 지붕은 가뿐함을, 벽은 가벼움을 얻는다. 그 덕분에 기둥과 지붕 격자보와 벽이 잠긴 관계가 아니라 풀린 관계가 된다.

다음은 로비 기둥을 보자. 로비 기둥은 창에서 안쪽으로 들어와 있는데 건축가는 기둥의 상단부를 흰 석고벽으로 가렸다. 상단벽을 기둥 앞에 두어 기둥을 유리벽과 석고벽 사이에서 흐르게 했다. 입구

기둥과 로비 기둥의 처리로 건물은 가벼워 보이고, 공간은 흐른다. 전형적인 코르뷔지앙 건축가들의 기둥 사용법이다.

　마지막은 빛이다. 르코르뷔지에는 "건축은 빛 아래에 볼륨들을 정확하고 장엄하게 모으는 작업이다"라고 말한 적이 있는데 보두앵은 이를 교본으로 삼고 있다. 지붕에서, 전시실 내부 나무 차양 장치에서, 유리 표면에서, 수면에서, 또 벽면에서 보여준다. 사실 빛은 늘 변하기 때문에 한순간을 포착해 묘사하기란 불가능하다. 하지만 그 순간적인 조건이 맛이기도 하다. 고암의 예술 세계와 보두앵의 건축 세계가 만나 사람의 정신을 고양시키고 가을 체험을 드높인다. 지붕과 벽과 기둥이 빛의 갈래를 나누고, 빛의 결을 일으킨다. 빛이 춤을 추니, 그림자가 춤을 춘다. 가을 창공이 더 맑아 보이고, 가을 단풍이 더 물들어 보이는 이유다. 가을을 한층 밀도 있게 누리고 싶다면, 이응노 미술관에 그 기대를 걸어보자.

야구장은 도시이자
민주주의고 자부심이다

보스턴 펜웨이파크 야구장. 보스턴 레드삭스의 홈그라운드인 이곳은 미국 1세대
야구장의 한 전형이다. 그림에서 왼쪽에 보이는 도로가 랜스다운 스트리트다.
그림 맨 위에 보이는 녹지가 보스턴 에메랄드 네클리스의 종점인 펜웨이파크다.

펜웨이 구장.
2020. 1. 1 이재의

　야구장. 그 안에는 재미, 긴장, 흥분이 있다. 그리고 9이닝이 끝난 뒤에는 하나됨이 있다. 야구장은 건축이자 도시이고 전원이다. 들판에서 시작한 야구가 어떻게 도시로 들어오게 되었는지 이제는 가물가물하지만 그 기원은 신화처럼 매력적이다.

　야구는 미국적 현상이었다. 산업혁명으로 도시가 산업도시로 변모하고 있을 즈음 초창기 야구장이 도시에 들어섰다. 야구는 잔디 들판에서 시작했다. 이제껏 보지 못한 기하(幾何)인 다이아몬드를 잔디 위에 그리며 행해지는 운동이었다. 기하의 각 변은 90피트(약 27.4m)였고, 꼭짓점은 베이스였다. 다이아몬드 위로는 아치를 그려 안쪽은 내야, 바깥쪽은 외야라 했다. 들판에서 시작했던 야구가 나무 울타리와 객석을 만들 즈음, 야구장은 도시의 일부가 됐다. 도시 안에 있었지만 여전히 전원의 꿈을 갈망했다. 그래서 야구장은 해밀토니언(알렉산더 해밀턴) 도시면서 제퍼소니언(토머스 제퍼슨) 전원이었고, 이는 환언하면 도시의 유한함 속에서 전원의 무한함을 상징했다.

　미국에서 야구장의 형태는 크게 세 번 진화했다. 1세대 야구장은 비정형이었다. 야구장 경계가 주변 도로 조건에 대응하며 지어졌기 때문이었다. 화재 때문에 나무 야구장이 소실되자 재료는 철과 돌로 대체됐다. 남아 있는 1세대 야구장은 모두 1910년 이후의 것이

다. 2세대 야구장은 원형이었다. 2차 세계대전 이후 쇼핑몰처럼 야구장도 교외로 나갔다. 크기는 로마의 콜로세움처럼 기념비적이었고 주변은 온통 주차장이었다. 도시와는 무관하게 외딴섬처럼 자기 과시적이고 자기 충족적으로 지었기에 경기가 없을 때는 썰렁했다. 1990년대부터 2세대 야구장에 대한 반성으로 3세대 야구장이 지어졌다. 교외에서 다시 도시로 돌아왔다. 3세대 야구장의 가장 중요한 공헌은 조각난 도시를 다시 이어주는 역할이었다.

보스턴 펜웨이파크(1912년 준공)는 1세대 야구장으로는 이제는 살아 있는 전설이다. 이 야구장은 초록색 지붕과 붉은색 벽돌로 유명하다. 보스턴의 유전자 같은 재료들이었다. 덩치도 크지 않게 분절했다. 건축가 제임스 매클로플린에게 뾰족 사다리꼴 대지는 새로운 도전이었다. 랜스다운 스트리트를 따라 있는 왼쪽 외야에는 객석을 둘 수 있는 폭이 나오질 않았다. 그래서 초록색 벽만 높이 세웠을 뿐인데, 홈런을 꿈꾸는 타자들에게는 넘사벽으로 '그린 몬스터(초록 괴물)'였다. 준공 당시 관중석은 단층이었지만 1946년에 증축했고 이때 오른쪽 외야석도 만들었다. 관중석 증축 후에도 3만 7,000명 정도밖에 수용을 못 했지만 오히려 덕분에 관객과 선수가 밀착되어 다른 야구장에서는 가질 수 없는 경험을 선사했다.

급속한 산업화로 보스턴도 이민자가 급증했다. 이들은 공장에서 저임금으로 장시간 일해야 했다. 누적된 피로를 날릴 건축적 장치가 필요했다. 그래서 보스턴 에메랄드 네클리스와 마운트 오번 공공 묘지와 같은 노심 속 공원과 묘지공원은 태어났다. 야구장도 그 일환이었다. 야구장 이름을 구단주 성명을 따르지 않고, 펜웨이파크로 정한

것은 이유가 있었다. 녹색 보석 목걸이처럼 보스턴을 휘감는 공원 끝 단에 있는 녹지 이름을 따는 것만으로도 '서민 시설'에서 '계급 차별이 없는 시설'로 이미지를 바꿀 수 있었기 때문이다. 대륙 내 철로 보급으로 야구는 도시 안 경쟁에서 도시 간 경쟁으로 번졌다. 기차 스케줄이 대진 스케줄에 영향을 끼쳤다. 보스턴 레드삭스와 펜웨이파크 야구장은 운동과 경기를 넘어선 도시의 정체성이자 자부심이 됐다.

우리 야구장은 지을 때 수천억 원을 들이고 매년 천문학적인 유지 비용에 허덕인다. 외딴섬 야구장, 획일적 야구장이라 문제다. 어찌 보면 아파트처럼, 원조가 아닌 파생(미국 2세대 야구장)을 모방한 짝퉁이라 그렇다. 펜웨이파크 야구장을 보면, 야구장은 건축이자 도시고 전원이다. 골목길 재생 장치이자 도시 힐링 장치, 계급 차별 없는 민주주의 전당이다. 여전히 새로운 한국형 야구장을 꿈꾼다.

VICTORY EDITION
The Boston Globe
THURSDAY, OCTOBER 28, 2004

YES!!!

... field to celebrate their commanding march to the world championship. The fire did and trail for a single inning of the four-game sweep of the Cardinals.

complete sweep, win first Series since 1918

of boy fans celebrated last night's World Series victory at the Who's on First? bar near Fenway Park.

or multitudes, years of torment end in bliss

By Raja Mishra

Victory transforms a region's identity

By Thomas Farragher

야구는 각 주별 시민들에게 정체성과 소속감을 부여하는 강력한 현대판 제전이다.
특히, 보스턴과 뉴욕처럼 서로 경쟁적인 도시 간 경기는 선의의 전쟁이다.

도서관을 청와대보다
잘 지어야 하는 이유

보스턴 공공 도서관 로비. 두 사자상이 있고, 벽화가 있다.
사자상은 남북 전쟁에 자진 참전한 보스턴 젊은이들을 기억한다. 벽화는 왼쪽부터
천문학, 역사학, 화학을 상징한다. 로비 벽면과 사자상 재료는 시에나 대리석이다.

우리가 눈여겨볼 만한 미국을 대표하는 공공 도서관은 무엇일까? 사람마다 의견이 다르겠지만, 그래도 역시 보스턴 공공 도서관(Boston Public Library)을 들 수 있다. 건축가는 찰스 매킴이다.

보스턴 도서관은 보스턴의 '명동' 같은 코플리 스퀘어에 있다. 이곳에는 도서관 말고도 보스턴 건축 문화재인 트리니티 교회(1877년 준공·건축가 헨리 리처드슨)가 있다. 보스턴은 미국을 대표하는 아크로폴리스로 성장했다. 1870~1900년 사이 터프츠대, 매사추세츠 공대(MIT), 보스턴 칼리지, 보스턴대, 노스이스턴대, 웰즐리대, 뉴잉글랜드 컨서버토리 등 많은 대학들이 보스턴에 새로이 섰고, 하버드대는 대대적인 증축을 단행했다. 당시 보스턴은 페리클레스 시대의 아테네이자, 아우구스투스 시대의 로마였다. 보스턴 도서관은 그런 보스턴의 부상을 대표하는 지식의 파르테논이자 판테온이었다.

보스턴 도서관은 외관과 중정과 리딩룸도 좋지만, 그중에서도 로비가 빼어나다. 매킴은 로비 계단실에 부착할 대리석으로 금색 노란 빛깔이 도는 '몬테 리테(Monte Riete)'를 지정했다. 이 이탈리아 대리석은 수도원 소유의 채석장에서 고식(古式) 채굴법으로만 생산이 가능했다. 매킴은 시에나 대리석을 실제 공사에 필요한 양보다 10배나 많이 주문했다. 로비 벽에 부착할 대리석 판은 위로 갈수록 미묘하

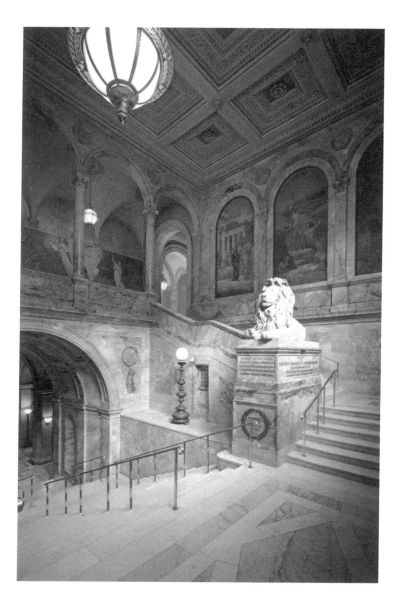

229

| 보스턴 도서관 로비.

게 어두워져야 했고, 또 완벽에 가까운 문양과 질감을 연출하기 위해서는 적지 않은 물량을 세심히 골라 나머지는 버려야 했기 때문이다. 로비 대리석 벽면은 계단을 오를수록 어두워진다. 방문자의 눈은 대리석 질감에 집중하고 사자상과 벽화로 눈이 이동한다. 로비에서 리딩룸으로 내려가면 어둠이 밝음으로 반전한다. 어찌 보면 로비는 리딩룸을 준비하는 예비 공간이자 그냥 지나칠 수 있는 변두리 공간인데 매킴은 이곳에 온 정성을 쏟았다. 그래서인지 남들은 버리는 코너에서 매킴의 정신이 오롯이 돋아난다.

2개의 보스턴 도서관 로비 사자상은 미국 조각가 루이스 세인트고든스, 8개의 벽화는 프랑스 화가 피에르 퓌비 드샤반이 만들었다. 매킴은 드샤반에게 대리석 샘플을 보냈다. 72세 거장 화가는 강렬한 색채를 사용하기보다 부드러운 톤이 배어나게 배려했다. 이 밖에도 보스턴 도서관은 많은 아티스트들의 협업의 산물이다.

매킴은 도서관을 짓기 바로 직전에 아내를 잃었다. 그들은 신혼부부였다. 줄리아는 키가 크고 아름답고 똑똑한 '보스턴 브라민(보스턴 귀족가문)' 사람이었다. 줄리아는 출산 중에 사망했다. 매킴은 사랑하는 아내와 아이를 보스턴 마운트 어번 공공 묘지에 묻었다. 매킴은 줄리아 사망 후 그 어떤 여인과도 다시는 사랑을 나누지 못했다. 도서관 로비는 매킴이 이런 개인적인 비통한 시간을 통과하는 가운데 탄생한다. 그래서인지 단순히 건물뿐만 아니라, 불멸의 건축정신과 건축을 대하는 자세를 세상에 선보인다.

보스턴 도서관은 공공 도서관의 품위와 격조가 무엇인가를 생각하게 한다. 또 도서관을 왜 청와대보다 더 잘 지어야 하는지 생각하게

한다. 21세기 우리 공공 도서관은 19세기 보스턴 도서관보다 더 격조가 있으면 좋겠다. 그러면 어느 날 우리도 우리 도시를 향해 에머슨이 자기 고향 도시 보스턴을 향해 말했던 것처럼 말할 수 있으리라. "보스턴(서울)은 우연이 아니다. 술집도 역사(驛舍)도 풍차도 아니다. 그렇다고 군 요새가 시간이 자연스럽게 흘러, 혹은 요행을 잡아, 풍요로운 도시가 된 것이 아니다. 보스턴(서울)은 지식과 원칙의 기준점이며, 정서에 순종하고, 감정의 향방을 충실히 걸었을 뿐이다."

포용과 통합으로 짓는
도서관

잭슨 파크의 오바마 대통령 도서관. 타워 우측이 미시간 호수,
좌측이 미드웨이 파크다. 도서관 저층 루프가든은 호반 공원과 하나다.
55m 높이의 도서관 타워는 기도하는 손 모양이다.

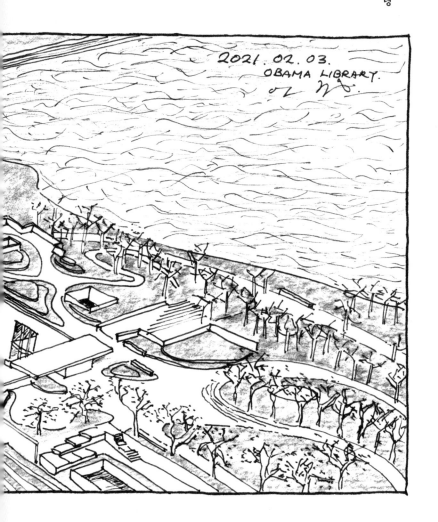

2021. 02. 03.
OBAMA LIBRARY.

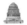

2021년 조 바이든이 미국 대통령으로 취임했다. 그가 대통령이 되기까지 여러 공신이 있었겠지만, 버락 오바마 전 대통령이 진정한 의미에서 킹메이커다. 바이든 집권기에 그의 부상이 예견된다. 오바마는 퇴임 후 꾸준히 집필 활동을 했고 재단을 설립해 오바마 대통령 도서관 건립에 속도를 냈다.

오바마의 책 『약속의 땅』은 아마존 베스트셀러였고, 재단은 국제 공모전을 통해 부부 건축가 토드 윌리엄스와 빌리 첸(TWBT)을 도서관 건축가로 지명했다. 설계는 이미 완료했고, 착공은 2021년이다. 오바마 대통령 도서관의 건축적 지향점은 무엇일까.

먼저 땅을 보자. 도서관이 들어가는 사우스사이드 시카고 잭슨 파크는 1893년 시카고 박람회가 열렸던 곳이다. 또한 이곳은 시카고대 (1890년 설립)와 인접해 있다. 박람회용 건축물은 박람회가 끝나고 대부분 철거됐지만, 박람회장은 잭슨 파크와 미드웨이 파크로 남았고, 시카고대는 확장됐다.

이후 사우스사이드로 흑인이 유입되며 백인들은 빠져나갔다. 오바마는 여기에서 정치에 입문했다. 그는 이곳에서 아내 미셸을 만났고, 두 딸을 낳았으며, 상원의원과 대통령이 됐다. 오바마 도서관의 설립지가 출생지인 호놀룰루가 아니라 시카고로 선정된 이유다.

사우스사이드 시카고는 북쪽 백인 마을에서 풍기는 부촌 인식과 달리 남쪽 흑인 '우범 지역'이라는 인식이 강했다. 지난 반세기 동안 시 정부와 대학 본부는 이곳의 환경 개선을 위해 최선을 다했다. 그래서 과거보다는 이미지가 많이 좋아졌지만, 오바마 도서관 완공이 가져올 변화는 또 다른 차원의 이야기이다.

클린턴 도서관이 아칸소주 리틀록 강변에 1억 6,500만 달러를 들여 건립된 후 첫 10년 동안 지역 경제에 20배 넘는 경제효과를 가져다줬다. 이를 감안하면 5억 달러짜리 오바마 도서관이 가지고 올 이곳의 변화는 그와 비교할 수 없을 정도로 클 것이다.

잭슨 파크는 호반에 평행하다. 파크에서 녹지 공원 띠인 '미드웨이'가 수직으로 뻗어 나온다. 시카고대는 미드웨이를 기준으로 북쪽에서 시작해 오늘날에는 남쪽까지 캠퍼스를 확장했다. 미드웨이는 시카고대의 앞마당일 뿐만 아니라 사우스사이드의 중심 마당이다. 도서관은 수변 공원의 연속성을 고려해 건물을 미드웨이 편에 두었고, 저층 지붕에 루프가든을 둬 수변 공원과 연결했다.

도서관의 건축적 특징은 두 가지다. 하나는 도서관의 많은 기능을 주변 수변과 녹지를 고려해 지하에 둔 점이다. 다른 하나는 55m 높이의 타워를 둔 것이다. 대통령 도서관으로 타워를 건립하는 것이 흔한 일은 아니다. 넓게는 '원조 마천루 도시' 시카고를 의식한 점도 있지만, 좁게는 미드웨이를 따라 있는 시카고대의 고딕 타워들과 최근에 TWBT가 예술학과에 완공한 로건센터 타워와 무관하지 않다.

TWBT는 로건센터 타워를 지으면서 '수직 도시 & 수직 골목길'이라는 개념을 썼다. 오바마 타워는 한 걸음 더 나간다. 타워는 기도

하는 손 모양을 따서 만들었다. 타워는 사람의 희망을 기도하며, 인류의 화목을 축복한다.

오바마의 정치이념은 '포용'이다. 인종뿐만 아니라 나이와 남녀 문제도 포용한다. 또한 인류와 자연의 화목과 지속을 포용한다. 도서관은 이러한 가치체계를 건축한다. 도서관은 바이든 대통령의 지지를 받으며 그의 재임 기간에 완공될 예정이다.

오바마 도서관은 미시간 호수의 수변이고, 잭슨 파크의 중심이며, 미드웨이의 시작점이다. 호수는 시카고의 수원(水源)이고, 파크는 역사이며, 미드웨이는 미래이다. 도서관은 시카고 수변을 더 살릴 뿐만 아니라 잭슨 파크의 건축적 역사성을 이어 가고, 사우스사이드를 멋진 동네로 바꾸게 될 것이다. 이것이 오바마 도서관의 지향점이다.

| 오바마 도서관 타워.

위로의 건축…
코로나 바이러스 상흔도 보듬길

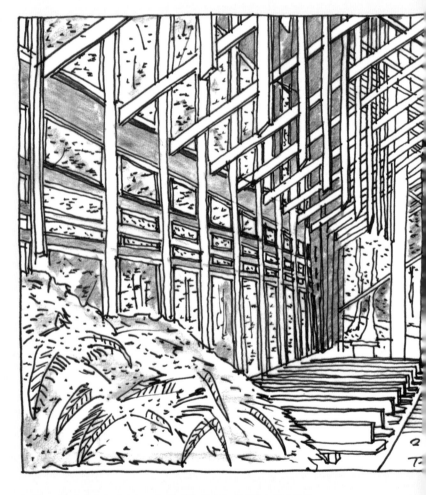

채플 내부에서 숲을 바라본 모습. 공사할 때 숲을 훼손하지 않기 위해
얇은 나무 각재를 손으로 운반해 와 채플을 지었다.
숲속에 있는 하나의 건물이자, 숲과 하나인 건물이다.

2020년 5월 코로나19가 지나고 간 상흔은 선명하다. 근무하는 건물에는 확진자가 나오고, 동대문시장에서 옷가게를 하는 A씨는 망한다고 걱정이고, 매사추세츠 공대(MIT) 건축학과 교수는 코로나19로 운명한다. 좌절과 슬픔이 사방을 채운다. 현재 전 세계에 필요한 것은 '최대한의 압박'이 아니라 '최소한의 위로'이다. 지금은 위로의 시간이다. 위로의 건축, 이는 가능한가?

미국 시골에 있는 작은 건물 하나는 가능할 수도 있다고 답한다. 이 작은 건물은 미국을 호령하는 뉴욕주나 캘리포니아주에 있지 않고 중부의 시골인 아칸소주에 있다. 건물은 유레카 스프링스(eureka springs) 숲속에 위치한다. 이 건물의 건축주는 학교 선생님이었다. 정년퇴임을 한 짐 리드는 도시와 동떨어진 숲속에 자기 인생에서 처음이자 마지막으로 작은 채플을 짓고자 했다. 리드는 사람들이 이곳에 와서 영혼의 평안과 느긋함을 얻어가길 소망했다. 리드는 건축가 유인 페이 존스를 찾아갔다. 당시 존스는 글로벌 스타 건축가는 아니었지만 충실히 자기 일을 묵묵히 하는 건축가였다. 리드의 요청에 따라 그는 깊은 숲속 암반 위에 작은 채플을 짓되 숲의 나무를 하나도 훼손하지 않고 지을 수 있는 방법이 있을까 고민했다.

존스는 토목 장비와 구조 크레인을 사용하지 않기로 마음먹었다.

| 채플의 낮의 모습과 저녁 모습 및 주요 디테일.

그래서 장비를 필요로 하는 콘크리트나 철골 구조 대신 인부들이 숲 사이로 구조재를 손으로 운반할 수 있게 작은 사이즈의 나무 각재를 구조로 사용했다. 문제는 지붕이었다. 건물의 길이(18.3m)와 폭(7.3m), 높이(15m)가 작지 않아 나무 각재로 지붕 구조인 트러스(truss · 나무 각재를 삼각형으로 반복해서 뼈대를 짜는 방식)를 짜야 했는데 존스는 그런 실용적인 해법이 이곳에는 어울리지 않는 것 같아 포기했다. 그래서 고민 끝에 나온 작은 구조 디테일이 이 집의 주제가 되었다. 채플 중앙 통로에서 위를 바라보면 보이는 X자형 나무 구조재 중앙에 그 디테일이 있다. 속이 빈 마름모를 중앙에 두고 그 도형 각 변에서 철판이 두 개씩 뻗어 나와 나무 각재를 붙잡는다. 이 X자형 나무 지붕 구조 단위는 중앙 통로 방향을 따라 반복하며 지붕을 지지하고 높은 벽이 쓰러지지 않게 붙들어 준다. 십자형 나무 구조가 모이고 반복하며 지붕 얼개를 만드는 모습이 건물 밖 나무들이 모여 숲을 이루는 모습과 다르지 않다. 나무가 아닌 부분은 425개의 유리로 채웠다. 그로 인해 유리 너머의 숲과 소나무 내부가 하나가 된다.

태양 빛이 십자가 지붕에 부딪혀 느슨해지며 의자 위에 않은 사람 머리 위로 금가루처럼 떨어지고, 또 빛이 숲의 잎사귀에 반사해 채플 벽을 은가루처럼 반짝인다. 이곳이 '위로의 건축'인 이유는 이런 신비함 때문만은 아니다. 숲이라는 환경을 훼손하지 않으려는 건축가의 섬세함 때문이고, 자기 퇴직금을 탈탈 털어 여러 사람에게 위로를 전달하고자 하는 건축주의 따스한 마음 때문이다.

시공 중간 즈음에 시공비가 부족해 공사가 중단되었다. 주변 친구들과 은행은 이 사정을 외면했다. 리드는 무릎 꿇고 간절히 기도했다.

일주일 뒤에 시카고에 사는 어느 한 부인이 편지 봉투에 꼭 맞는 돈을 넣어 보냈다. 이 훈훈한 뒷이야기도 '가시 면류관 채플(Thorncrown Chapel)'을 위로 건축의 걸작이 되게 하는 데 일조한다. 지난 40년간 700만 명 이상이 이곳을 방문해 위로를 받았다.

요새 코로나19의 직격탄을 맞은 헬스장 주인 임차인들이 매출이 미미해 건물주들을 찾아가 대면하고 사정을 이야기하면 임대료를 50% 깎아 주는 건물주가 있는가 하면 관리비까지도 50% 깎아 주는 건물주도 있다고 한다. 우리 사회도 위로의 건축을 실천하는 분들이 있어 훈훈하다. 건물주가 다수인 대형 리츠형 건물의 경우도 두세 달 간만이라도 이런 위로를 실천해 보면 어떨까.

죽음의 기록은 산자들로 하여금 망자를 기억하게 한다.
국보의 소실(노트르담 성당)은 공공기억의 소실이다. 이 경우 기념물의
복원(preservation)이 새로운 기념 제식이다.
집단 테러와 랜드마크 소실(9·11 테러)은 치유와 복원 형식으로 망자와
그라운드 제로를 되살린다.
집단 순교는 살아남은 자들을 단단하게 묶어준다. 순교지는 성지가 되며,
소성의 땅이 된다.
자연사이든(이오 밍 페이), 사랑하는 아들의 병사이든(이사벨라 가드너),
개인적인 죽음도 기억의 제식을 유발한다.
도시는 망자의 기억을 통해 산자의 일상을 걷게 한다.

기념

기억을 품다, 도시의 품격

'거룩한 죽음'을
위로하는 건물

서소문성지 역사박물관의 하늘 정원. 이곳은 지하 3층에서 지면까지 뚫린
땅속 마당으로 벽과 바닥이 모두 적벽돌 마감이다. 오른쪽에 보이는 조각상들은
천주교 순교자 44명을 버려진 철로의 침목으로 조각가 정현이 조각했다.

서울 건축 나들이로 현대 건축을 하나 추천해 보라고 한다면, 서소
문역사공원을 추천하고 싶다. 이 공원에는 순교를 주제로 하는 박물
관이 하나 있다. 2019년 6월 개관한 서소문성지 역사박물관이다. 건
축가 윤승현, 이규상, 우준승이 설계했다.

서울역 북쪽 철로변에 세워진 이 박물관은 특이하다. 공원만 보이
고 건물이 안 보인다. 지하건축이기 때문이다. 하늘에서 이 박물관을
보면 두 개의 적색 정사각형으로 되어 있다. 엄밀히 말하면 적색 정
사각형 성큰 가든(sunken garden, 뜨락 정원)이다. 공원에서 경사로를 따라
내려간다. 경사로의 양측 벽은 모두 벽돌 벽이다. 밑으로 내려가므로
벽돌 벽들은 높아지다가 종점에서 첫 번째 성큰 가든과 만난다. 주 출
입구 성큰 가든이다. 높은 벽돌 벽 성큰 가든은 하늘로 열려 있고, 벽
은 코너에서 곡선으로 유연하게 돈다. 곡선 벽 아래에 있는 유리문으
로 슬라이딩해서 들어가면 건물의 로비와 만난다. 질박한 격자형 콘
크리트 보들이 그대로 노출되어 있어 천장이 마감되어 있는 보통 박
물관과 차별된다. 천장재를 매달지 않고 구조를 있는 그대로 노출했
다. 조명 메탈 박스들은 십자형으로 디자인하여 격자보에 부착했다.

앞으로 전개될 공간이 구조미와 상징미 하고 무관하지 않을 것을
예고하는 도입부다. 여기서 아래로 내려가면 지하 3층에서 이 박물관

콘솔레이션은 지면으로부터 떠 있다.
그 안 제단에서 뻗어나오는 불은 하늘 광장을 향한다.

의 클라이맥스인 두 개의 큐브와 만난다. 하나의 큐브는 천장에 매달 린 검은색 큐브(콘솔레이션 홀)이고 다른 하나는 하늘을 향해 열려 있는 이 박물관의 두 번째 벽돌 성큰 가든(하늘 광장)이다.

검은색 큐브가 놀라운 것은 상당한 길이와 높이와 두께(1.5m)의 벽 인데 지면으로부터 2m나 떠 있다는 점이다. 기둥을 바닥에 두어 지 지하지 않고 천장에 크고 두툼한 벽을 매달았다. 이 벽은 내외 마감 이 다르다. 밖은 짙은 메탈 마감인데 안은 극장과 같은 스크린 월 마 감이다. 이곳에 순교를 기념하고 영생을 상징하는 음악과 동영상이 흐른다. 천주교인이 아닐지라도 이 순간만큼은 벤치에 앉아 명상에 잠기게 된다. 산다는 것은 무엇이고, 죽는다는 것은 무엇이며, 죽을 수 있는 것을 위해 죽는다는 것은 무엇인지 생각하게 한다. 메탈 벽 아래 가운데에는 일종의 제단이 있다. 순교자들이 자기 스스로를 산 제물로 바친 신유박해와 병인박해를 상징이라도 하듯 제단은 부활의 색인 백색을 하고 있고, 이곳에서 한 줄기 바닥 조명이 쭉 뻗어나가 그리스도의 보혈의 정원인 붉은 성큰 가든으로 나간다.

어두웠던 내부가 밝은 외부로 연결되며 눈이 부시지만 높은 벽도 벽돌, 넓은 바닥도 벽돌인 거대한 벽돌 방과 만난다. 천장이 없는 방 이라 푸른 하늘이 천장을 대신한다. 지하 공간만이 줄 수 있는 유형 의 공간인데 건축가는 이를 스케일과 단일 마감재로 극대화했다. 이 곳에는 잡음은 뒤로 빠지고 정말 들어야 하는 한 소리만 침묵 속에서 나오는데, 이는 순교자들이 목숨을 내놓을 수 있었던 '굿 뉴스', 곧 복 음이다. 이곳에는 믿음뿐만 아니라 우리의 민주주의와 근대화를 앞 당긴 44명 순교자들의 조각이 군집을 이루며 서 있다. 바닥과 벽의

붉음은 가을 하늘의 푸름과 대비를 이루며 빛은 대각선으로 가로지르며 짙은 음영을 떨구며 군집을 이루는 침목 조각상들을 위로한다. 그것은 순교는 거룩한 것이며 그 죽음은 죽었으되 산 것이라 말한다.

늘 그랬듯이…
파리의 자존심은 다시 서리라

파리 센강 시테섬에 세워진 노트르담 대성당.
두 개의 종루가 있는 쪽이 주 출입구이다. 평면은 십자가(라틴 크로스) 모양이다.
십자가 두 팔 벽에 장미창이 보인다.

2019년 부활절을 앞둔 성주간 월요일. 길이 128m, 폭 43m의 웅장함을 자랑했던 파리 노트르담 대성당에 불이 났다. 곧이어 높이 91m의 첨탑이 불길에 못 이겨 무너져 내렸다. 사람들은 경악을 금치 못했다.

대성당은 1163년부터 짓기 시작했다. 몇 번에 걸친 완공과 개·보수를 거듭하며 약 150년 동안 지어진 중세 고딕 시대 걸작이다. 건축가들이 손꼽는 프랑스 대표 고딕 랜드마크 건축은 파리 남쪽으로 1시간 거리에 위치한 샤르트르 대성당과 노트르담 대성당이다. 그중에서도 노트르담 대성당은 수도 파리에 위치해 접근성이 좋고, 파리 구도심인 시테섬에 있어 상징성이 높다. 시테섬은 센강의 중심에 있는 작은 섬으로 파리의 지리적 중심이다. 대성당이 있는 위치는 노트르담이 있기 전에도 구 교회 건물이 있었고, 로마 시대에는 신전이 있었고, 그 전에는 토속 신앙 건물이 있었다.

노트르담 구 교회 건물은 교육 기능도 겸했다. 12세기 대석학 피에르 아벨라르 밑에서 수학하고자 사람들이 파리로 몰렸다. 그의 강의실에는 많을 때는 1,000명 이상의 수강생이 있었다. 교육으로 도시는 성장했고, 파리는 점차 유럽의 정치적, 경제적 중심지로 부상했다. 대성당에서 남쪽으로 센강을 건너면 나오는 파리 '라틴 쿼터'는 학생

들이 많아지며 팽창한 일종의 '학생 지구'인데, 이곳이 파리 중세 대학의 시발점이 됐다. 13세기 토마스 아퀴나스가 이 대학에 처음 왔을 때 노트르담 신 건물인 대성당은 준공한 지 얼마 안 된 백색 초고층 건축으로 유럽 대륙에서 가장 높은 건물 중 하나였다. 대성당과 대학은 하나의 유기체적 건축군을 이루며 중세시대 아퀴나스 같은 세기의 천재를 파리로 끌었다.

그렇다고 대성당의 시간이 늘 밝지만은 않았다. 시민혁명의 영향으로 왕들의 조각상이 음각돼 있는 대성당은 19세기에 헐릴 위기에 놓였는데 빅토르 위고와 같은 지성인들의 반대로 겨우 철거 위기를 모면했다. 이후 구도심 고딕 건축 재생 선봉장인 건축가 외젠 비올레르뒤크의 노력으로 부활했고, 첨탑은 그때 만들어졌다.

대성당 방문자는 주 출입구를 들어와 부속 복도에서 네이브로 이동한다. 이동 중에 천장이 점증적으로 높아지며, 이에 비례해 빛의 양이 많아진다. 높이와 빛의 점증적 증가는 트랜셉트에서 정점을 찍는다. 십자가의 양팔에 해당하는 트랜셉트 양 끝단 원형의 고측창인 장미창에서 형형색색 빛이 쏟아지며, 이전과는 다른 광량으로 빛이 어둠을 밀어낸다. 노트르담 대성당의 장미창은 샤르트르 대성당의 장미창과 더불어 유럽 대륙에서 1, 2위를 다투는 국보급 장미창이다. 장미창 중앙에 있는 중심 원에 예수님이 있고, 이를 구심점으로 방사형으로 8개의 원이 파생한다. 장미창은 8의 배수로 증가하며, 도합 88개의 원을 만든다. 성경에서 7은 완전수로 '월화수목금토일' 혹은 '도레미파솔라시'처럼 인간의 시간과 인간의 소리를 규정하지만 8은 영원의 시간과 영원의 소리를 상징한다.

대성당 장미창에서 우리는 예수님이 시간과 소리의 영원한 주인임을 본다. 아퀴나스는 대성당의 장미창을 보고서는 중세 건축과 음악을 3단어로 압축했다. 이는 라틴어로 다름 아닌 완전한 하나, 소리의 조화, 영원한 빛남이었다.

비올레르뒤크는 어릴 때 어머니 손에 이끌려 노트르담 대성당을 처음 방문했다. 그는 트랜셉트 북측 장미창을 보며 소리 질렀다. "엄마, 저기 봐, 장미창이 노래를 불러!" 그는 장미창에서 아퀴나스가 본 것을 보았다. 이 체험이 씨앗이 되어 그는 훗날 고딕 건축 부활의 전도사가 됐다. 노트르담 대성당은 유럽의 구심점이자, 프랑스의 구심점이자, 파리의 구심점이다. 혁명 중에는 철거를 모면했고, 전쟁 중에는 폭격을 이겨냈다. 이번 화재도 거뜬히 이겨내 새로운 모습으로 우리에게 다가오리라 믿어 의심치 않는다.

| 노트르담 대성당 북쪽 장미창.

생채기를 메우지 말라…
'비움의 미학'

그라운드 제로. 전면에 보이는 성근 분수가 세계 무역 센터(WTC)가 있었던 곳이다.
그림에서 왼쪽 유리 빌딩이 건축가 스노헤타의 9·11 박물관이다.

뉴욕
그라운드 제로

최근 뉴욕에서 '핫한' 지역은 '그라운드 제로(Ground Zero)'다. 도시는 2001년 9·11테러로 무너진 쌍둥이 빌딩 세계 무역 센터(WTC) 자리에 15년을 투자해 천지개벽을 이뤘다. 16에이커(약 6만 4,750m²)의 땅 중앙에는 쌍둥이 빌딩을 대신해 인공 분수 2개가 있고, 분수 주변에는 새로 지은 마천루들이 도열해 있다. 유럽 유명 건축가 그룹 스뇌헤타의 '9·11기념박물관'과 건축가 칼라트라바의 '백색 비둘기 모양의 철로 역사'는 그라운드 제로 심포니의 일부일 따름이다. 그라운드 제로는 '미국 마비'를 노린 기획 테러를 '미국 건재'로 돌려 놓았다.

세계 무역 센터는 20세기 중반에 세워졌다. 록펠러 가문의 데이비드 록펠러(당시 체이스 맨해튼 은행 회장)의 프로젝트였다. 주요 금융회사들이 신도심(미드 타운)으로 이사를 가자 구도심(로어 맨해튼)의 부동산 가치가 하락했다. 데이비드는 록펠러 가문이 많이 소유한 구도심 부동산의 가치를 높이고자 뉴욕 주지사였던 형 넬슨 록펠러와 같이 세계 무역 센터를 기획했다. 건축가로는 시애틀 토박이이자 일본계 미국인인 미노루 야마사키를 선임했다.

야마사키는 1912년 시애틀에서 이민자의 아들로 태어났다. 시애틀 워싱턴대 건축학과에 입학한 야마사키는 학비를 마련하고자 방

학마다 알래스카 연어 통조림 공장에서 일했다. 졸업 후 그는 기회를 찾아 뉴욕으로 왔다. 뉴욕 엠파이어스테이트 빌딩을 디자인한 건축회사 '슈리브, 램 앤드 하몬'에 취업했다. 전쟁에 승리하자 미국에는 전례 없는 건설 붐이 일었다. 디트로이트 건축회사 '스미스, 힌치맨 앤드 그릴스'에서 야마사키에게 러브콜을 했고 야마사키는 이를 수락했다. 회사 내 지위와 연봉은 올랐지만 미국 중부의 인종차별은 동부보다 심했다. 회사는 간판 디자이너인 야마사키를 건축주 미팅에도 소개하지 않았다.

야마사키는 1949년 회사 동료 두 명과 독립했다. 1950년 한국토지주택공사(LH) 격의 미국주택공사는 새로운 뉴딜 정책으로 공공 임대 아파트를 발주했다. 이때 수주한 프로젝트가 건축 역사에서 그 유명한 '프루이트-아이고(Pruit-Igoe)' 아파트다.

하지만 흑인 커뮤니티를 위해 세인트루이스에 세워진 이 아파트는 1972년 철거됐다. 시간이 지날수록 아파트가 낡아 유지 보수가 필요한데, 당시 미국은 베트남전쟁에 돈을 쏟아붓느라 공공 주택단지는 방치했던 것이다. 노후된 아파트는 결국 우범지대로 전락했고, 철거가 결정됐다. 모더니즘에 반기를 든 포스트모더니즘 비평가 찰스 젱크스는 저서 『포스트 모더니즘 건축의 언어』(1977년)에서 이 아파트 단지의 폭파일인 '1972년 7월 15일 오후 3시 32분'을 모더니즘 사망일로 진단했다. 젱크스의 책은 베스트셀러가 됐고, 야마사키는 모더니즘 건축을 끝내버린 장본인으로 낙인찍혔다.

그럼에도 그는 세인트루이스 공항, 시애틀 엑스포 과학관, 시애틀의 랜드마크인 IBM 타워와 레이니어 은행 타워를 성공적으로 완수

하며 《타임》의 표지 모델이 됐다. 세계 무역 센터 건축가로의 선임은 당연한 수순이었다. 야마사키는 세계 무역 센터를 준공한 뒤 1986년 타계했다. 포스트모더니즘의 도래로 세계 무역 센터는 도마에 올랐고, 야마사키는 빠르게 잊혀져 갔다. 세계 무역 센터와 로어 맨해튼에는 먼지가 쌓여 갔다.

2001년 테러 비행기는 먼저 북쪽 타워를 강타했고, 그 다음 남쪽 타워를 때렸다. 야마사키는 시애틀 구조 전문가 존 스킬링과 협업해 시애틀 마천루에서 실험한 특수 구조로 타워를 세웠다. 이 특수 구조 덕에 남쪽 타워는 강타 후 56분 만에 주저앉았고, 북쪽 타워는 102분 만에 주저앉았다. 약 1만 7,000명이 대피할 수 있는 골든타임이 되었다.

그라운드 제로 마스터 플래닝 국제 공모전에 응모했던 건축가 다니엘 리베스킨트는 2003년 폐허 현장에서 세계 무역 센터의 기초벽이 건재함을 보고 일갈했다. "비록 민주주의를 넘어뜨리려고 했지만 아직 민주주의의 기초는 건재하다." 유가족들은 그의 연설에 울며 환호했다. 세계 무역 센터는 무너졌지만 두 개의 분수로 부활한다. 분수는 세계 무역 센터 지하 기초벽 일곽으로 만들었다. 분수 주변 흑색 돌에는 금색 글씨로 죽은 이들의 이름이 빼곡히 음각되어 있다. 분수는 죽음을 딛고 일어서는 생명을 상징하기도 한다. 그래서 이곳은 성역이 된다. 덕분에 죽었던 야마사키의 이름도 같이 부활한다. 폐허를 예술로 승화시킨 분수는 그래서 '집단 트라우마'를 '집단 힐링'으로 되돌린 부재의 미학이다. 채움이 아니라 비움으로써 랜드마크 건축이 됐다. 소비주의로 소란스러운 우리 도시에도 필요한 '건축 이상의 건축'이다.

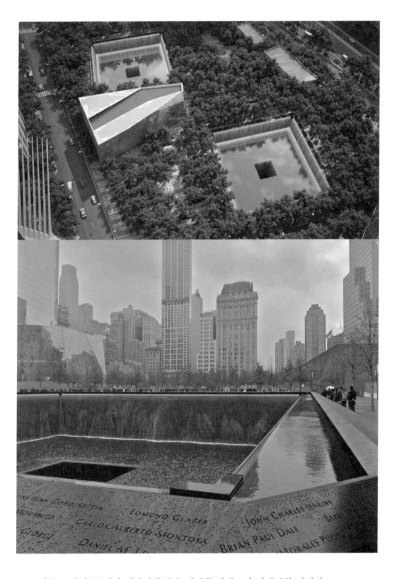

(상)나무 조경과 두 개의 정사각형 풀은 마이클 아라드가 디자인한 것이다.
풀과 풀 사이에 있는 건물은 스노헤타가 디자인한 박물관이다.
(하)북쪽 풀에서 남쪽을 바라보며 찍은 것으로 폭포수는 구덩이에 쌓이지 않고 완전히
소멸하도록 디자인했다.

건축계의 '봉테일'…
재클린의 마음을 사로잡다

크리스천 사이언스 센터에 있는 페이의 고층 건물. 모서리를 예각으로 접었다.
격자틀은 창틀일 뿐만 아니라 건물의 구조이기도 하다.

페이는 창의 알루미늄 창틀조차 없앴다.
콘크리트와 유리가 바로 만나는 디테일이 건물의 미니멀한 속성을 가속화한다.

2019년 건축가 이오 밍 페이(貝聿銘)가 향년 102세를 일기로 타계했다. 그는 중국계 미국인으로 프리츠커상을 받았고 파리 루브르 박물관 피라미드, 워싱턴 국립 미술관, 존 F. 케네디 도서관 등으로 잘 알려진 건축가다. 페이는 중국 광저우에서 태어나 상하이에서 유년기를 보냈고 미국으로 건너가 매사추세츠 공대(MIT)에서 건축을 공부했다. 군에서 제대 후 하버드대 대학원을 나왔다. 그 후 1948~1960년 뉴욕 부동산 재벌 윌리엄 제켄도프와 일했다.

제2차 세계대전 후 미국은 주택난을 타개하고자 1949년 법안 '타이틀 원'이 미국 의회에서 통과됐다. 도심의 슬럼지구를 헐고 새로운 고층 주거시설로 재개발하는 환경 개선 법안이었다. 두 사람에게는 새로운 기회였다. 페이는 시카고로 가서 근대 건축 거장 루트비히 미스 반데어로에를 만났고, 그가 디자인한 최신 철골 유리 아파트를 보며 감동했다. 하지만 미스 반데어로에의 아파트가 철골 구조와 유리 외피를 분리해 평당 공사 단가가 높은 것은 부담스러웠다. 그리하여 페이는 구조와 외피가 하나가 될 수 있는 방식의 콘크리트를 개발했다. 문제는 이 방식도 비쌌다. 평당 공사비가 650달러가 나왔다. 제켄도프는 "가격 경쟁력이 없다"고 말했고 페이도 공감했다. 제켄도프는 건설사 대신 고속도로와 다리를 짓는 콘크리트 회사를 페이에게 사

췄다. 페이는 이 회사와 씨름해 평당 단가를 365달러로 낮췄다.

　오늘날 봐도 페이의 고층 콘크리트 건축은 입이 벌어진다. 필자는 보스턴에서 페이의 건물을 보며 우리나라 콘크리트 아파트들과 비교해 감탄한 적이 있다. 그가 당시 개발한 콘크리트 고층 건축과 한국의 아파트는 한 가지 분명한 차이가 있었다. 바로 모서리 디테일이다. 고층 콘크리트 건물은 재료 때문에 무거워 보인다. 그 상황에서 모서리가 닫혀 있으면 안 그래도 무거워 보였던 건물이 이제는 밑으로 가라앉으려는 것같이 보인다. 이를 잘 알고 있었던 페이는 고층 콘크리트 건물의 모서리를 섬세하게 열었다.

　측면은 45도 접어서 안으로 집어넣었고, 전면은 갈라서 측면 위에 포갰다. 그 결과 모서리에서 빛이 나고 전면과 측면은 미끄러진다. 건물의 느낌이 가벼워진다. 페이는 창문 앞에 두꺼운 콘크리트 루버(채광이나 통풍을 위한 비늘창)를 두었다. 루버의 그리드 간격은 동일하게 가다가 모서리에서는 넓어지고 예리해진다. 예리하게 열린 모서리는 루버 간격의 길이 변화로 더 날렵해지고 팽팽해진다.

　제켄도프에게서 독립한 후 페이에게 새로운 기회가 왔다. 존 F. 케네디 미국 대통령이 암살로 세상을 떠나자 케네디가(家)는 존 F. 케네디 기념 도서관을 짓고자 했다. 미망인 재클린 여사는 건축가 여러 명을 만났다. 그중에는 쟁쟁한 노장 미스 반데어로에와 루이스 칸도 포함됐다. 당시 미스 반데어로에나 칸에 비해 페이는 풋내기였다. 페이는 재클린 여사가 자기 사무실을 방문할 것이라는 소식을 접하고 급히 리셉션 공간을 새로 페인트칠했다. 테이블 위에는 신선한 꽃다발을 뒀다.

재클린 여사가 "리셉션에 늘 신선한 꽃을 두세요?"라고 물었고 페이는 "당신을 위해 오늘만 두었습니다"라고 홍조를 띠며 솔직히 답했다. 스트레스로 억눌려 있던 재클린 여사는 페이의 인간적인 배려에 감동했다. 재클린 여사가 페이에게 "어떤 도서관을 염두에 두고 있느냐"고 물었을 때, 그는 "아직은 (당신과 대화한 바가 없어서)아무것도 없다"고 말했다. 재클린은 미스 반데어로에와 칸 대신 페이를 선정했다. 1965년의 일이다. 이는 특종감이었다. 페이는 하루아침에 '개발업자의 설계사'에서 '미국 최고 아키텍트'로 부상했다. 이 덕분에 페이는 워싱턴 국립 미술관을 수주할 기회를 잡았다. 이 미술관을 보고 미테랑 당시 프랑스 대통령은 페이에게 루브르 박물관을 맡겼다. 페이는 동양계 건축가로 아메리칸 드림을 이뤘다. 그의 성공에는 교훈이 있다. 새로운 시대를 읽었고, 빡빡한 예산으로도 남다른 디테일을 구현했다. 또한 사람과의 작은 만남 속에서 기적을 볼 줄 알았다. 작고한 페이는 섬세하고, 그의 건축은 그를 닮아 있다.

268

이오 밍 페이와 재클린 케네디 오나시스 여사(상),
JFK 도서관 모형을 보고 있는 페이(하).
(Image Courtesy: Getty Images(Top), JFK Library(Bottom))

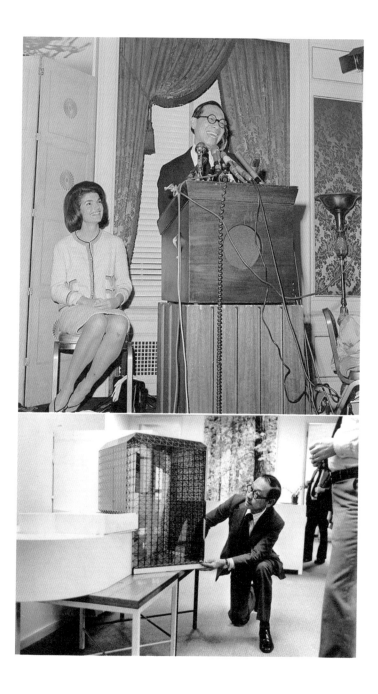

한겨울 보스턴에서 만난
베네치아의 봄

베네치아 양식의 가드너 박물관은 편안한 단독주택처럼 지어졌다.
중앙 마당 정원이 박물관의 백미다. 이곳의 식물은 박물관에서 30분 떨어진 교외에
별도 식물원(온실)에서 가져오고, 매년 8차례 순회 계절 전시를 한다.

가드너M 2020. 12.

본격적인 겨울, 코로나19로 물리적인 추위에 심리적인 추위가 더해졌다. 이런 시간에 생각해야 할 건축은 무엇일까? 겨울이지만, 봄을 연상하게 하는 건축은 무엇일까? 1902년에 완공한 미국 보스턴 이사벨라 스튜어트 가드너 박물관이 그런 가능성을 보여준다.

사람들은 계절마다 가고 싶은 곳이 다르다. 봄에 가고 싶은 곳이 있고, 여름에 가고 싶은 곳이 있고, 가을에 가고 싶은 곳이 있다. 겨울에는 추위 때문인지 야외보다 건물 실내가 좋다. 특히 요즘처럼 코로나가 기승을 부리고 나들이를 못 할 때일수록 꽃이 가득한 온실과 같은 건축이 그립다.

미국 보스턴은 겨울이 길다. 심할 때는 4월에도 90cm의 폭설이 내린다. 첫눈은 낭만으로 시작하지만, 4월의 눈은 지긋지긋하다. 이런 도시에서 잠시 겨울을 잊게 해 주는 건축, 잠시 봄으로 초대하는 듯한 건축은 각별하다. 몸을 데우고, 마음을 터치한다. 보스턴 가드너 박물관이 그렇다. 건축주의 각별한 사연이 이런 건물을 탄생시켰다.

이사벨라는 어려서부터 지적이고 아름답고 왈츠를 즐겼다. 언변도 뛰어났지만, 자기 말을 앞세우기보다는 남의 말을 경청했다. 뉴요커였던 그녀는 열아홉 살이 되던 해 보스턴 사람 존 가드너와 결혼했다. 보스턴 상류층 여인들은 뉴요커 여자에게 보스턴 훈남을 빼앗겼

다고 뒷말이 무성했다.

신혼은 아름다웠지만, 안타깝게도 사랑하는 아들은 두 살 때 죽었다. 이사벨라는 비통함으로 앓아누웠다. 병은 곧 우울증으로 발전했다. 이를 보다 못한 남편은 아내를 데리고 유럽으로 떠났다. 그곳에서 만난 예술과 건축 덕분에 6개월간 그녀는 서서히 회복했다. 특히 르네상스 미술과 베네치아 건축이 치료제였다. 귀국 후 그녀는 적극적인 예술 전도사로 전향했다.

시련은 다시 찾아왔다. 6년 사이에 아버지와 남편이 세상을 떠났다. 하지만 이번에는 슬픔에 빠지지 않았고, 아버지와 남편이 남긴 모든 유산을 예술에 쏟기로 결심했고, 박물관을 짓기 시작했다. 이사벨라는 베네치아에 가서 최고의 석공을 영입해 왔을 뿐만 아니라, 건물에 들어가야 할 돌자재와 유적에서 나온 조각 돌기둥 등을 직접 골라 사왔다. 그러고는 정성스럽게 내정을 가꾸었다.

오늘날 가드너 박물관의 문을 열고 들어가면, 한겨울에도 봄과 만난다. 그것도 대서양 건너편에 있는 베네치아의 봄이다. 베네치아 특유의 세 잎 클로버 아치 창틀 아래로 돌계단이 있고, 계단 아래에는 정원이 펼쳐진다. 신선한 꽃들이 잔디와 나무 잎사귀 사이에서 꽃봉오리를 맺는다. 신선한 꽃 냄새가 코끝을 자극하고 천창으로부터 쏟아지는 빛은 핑크색 돌 벽면을 쓸고 내려오고 중정에서 퍼지는 물소리는 중정 아치 회랑 너머로 퍼진다. 마당 중앙의 백색 모자이크 돌바닥 앞에 있는 기둥은 오이지처럼 생긴 기둥과 스크류바처럼 생긴 기둥이고, 마당 회랑의 아치들을 지지하는 기둥돌도 생긴새가 가지각색이다. 기둥 돌 표면에서 물기가 돈다. 정원에서 퍼지는 물소리와 기둥

의 반들반들함이 겨울의 단단함을 녹이고, 마음의 각질을 벗긴다.

천창에서 쏟아지는 빛 입자는 꽃잎에 맺힌 물방울과 돌기둥에 맺힌 물방울에서 반짝인다. 이를 바라보는 이의 건조한 눈도 더불어 촉촉해진다. 그것은 사랑하는 아들과 아버지와 남편을 잃은 이사벨라의 눈물이 시공을 초월해 맞이하는 치유의 촉촉함이다. 그래서 이곳은 물리적인 겨울과 심리적인 겨울이 멈추는 봄의 장소가 되었다.

건축적으로 가드너 박물관은 도심 속에서 숲이 건축이 될 수 있고, 건축이 숲이 될 수 있는 가능성을 보인다. 또한 보스턴에서 베네치아를 만나게 하고, 현대의 시간 속에서 근대에 지은 중세의 시간을 목도하게 한다. 그리고 무엇보다 겨울에 봄을 만나게 한다. 우리 도시에 수많은 가드너 박물관이 필요한 이유일 것이다.

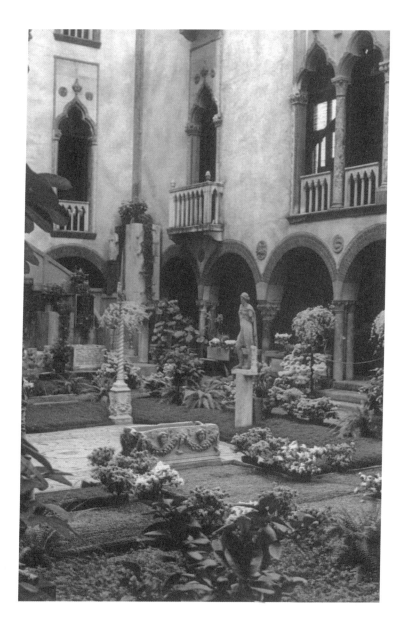

가드너 박물관 내정. 꽃 장식은 주기적으로 바뀐다.

후기

동아일보와의 인연은 전화 한 통화로 시작되었다. 내가 쓴 『건축으로 본 뉴욕 이야기』를 보았는데 '내가 만난 명문장'이라는 코너에 글을 하나 써줄 수 있겠냐고 물었다. 나는 흔쾌히 수락했고 이렇게 2018년 7월 동아일보와의 인연이 시작되었다. 나는 아모레퍼시픽 본사에 관한 글을 썼다. 몇 주 후 다시 연락이 왔다. 10월에 동아일보 외부 필진들이 일부 교체될 예정인데, 건축 칼럼 하나를 써줄 수 있겠냐는 부탁이었다. 글이 좋으면 연말까지 혹은 그 이후까지 더 연장될 수도 있다고 했다. 도쿄역과 서울역을 비교하는 글을 썼고, 반응이 나쁘지 않았다. 연말까지 쓰자고 했고, 칼럼 제목 〈건축 오디세이〉도 정해졌다. 손으로 그린 스케치 반응이 좋으니, 앞으로 쓸 모든 글에 사진 대신 스케치를 하나씩 꼭 그려달라는 부탁도 했다. 기쁜 마음으로 수락은 했는데, 전화를 끊고서는 덜컥 겁이 났다. 신문에는 무슨 글을 어떻게 써야 하는지 전혀 몰랐기에 신문에 자주 글을 쓰시는 유현준 교수님의 글을 꼼꼼히 찾아 읽어 보았다.

첫 칼럼을 탈고하고 내게 처음 전화를 걸어주신 동아일보 오피니

언 팀의 이유종 기자님과 시내에서 만나 식사를 함께 했다. 나는 질문을 쏟아냈다. 무슨 글을 써야 하고 신문에는 어떤 글을 올려야 하는지 물었다. 이 기자님은 교수님이 쓰고 싶은 글을 그냥 쓰면 된다고 했다. 다만, 사전 협의를 한두 번만 하면, 그 후부터는 협의 없이 써도 된다고 했다. 그 자리에서 나는 고민거리를 털어놨다. 어려서 외국에서 산 기간이 길어(유학까지 포함하면 16년이다) 문법과 맞춤법이 많이 약하다고. 이 기자님은 오피니언 팀에서 글을 1차적으로 검토하여 일부 수정할 것이고, 다음에는 교열 팀에서 글자 한자 맞춤법 하나까지 체크하니 걱정하지 말라고 했다. 그렇게 2018년 연말까지 글을 썼다.

2019년 외부 필진으로 정식 포함되었다. 2019년 1월 17일, 오피니언 팀의 민병선 팀장님이 동아일보 본사 앞에서 저녁식사 자리를 마련해 주셔서 세 분의 외부 필진들을 만날 수 있었다. 그 후, 나민애 선생님과 이은화 선생님의 글을 꾸준히 읽게 되었다. 나 선생님은 시를 쓰듯 글을 쓰시고, 이 선생님은 그림을 그리듯 글을 쓰신다. 두 분의 글을 읽으면서 나는 건축을 하듯 글을 쓰나 하는 질문이 들었다.

내게 전화를 주시고 동아일보와의 인연을 맺어준 분은 이유종 기자님이셨지만, 이 기자님은 2019년 연초 인사이동으로 부서를 옮기셨다. 이유종 기자님을 대신해서 새로 오피니언 팀에 합류하신 분은 이은택 기자님이셨다. 이은택 기자님은 2019년 9월 17일 내가 근무하는 성균관대 수원캠퍼스 연구실까지 직접 방문해 주셨다. 둘이 반나절 동안 캠퍼스에서 밥을 먹고 커피를 마시면서 대화를 나눴다. 그덕에 칼럼을 쓰면서 질문이나 어려움이 있을 때마다 편하게 전화를 드릴 수 있는 사이가 되었다. 이유종 기자님과 이은택 기자님이 수정

해 주신 내 글을 다시 읽는 것은 배움의 시간이 되었다.

　정기적인 동아일보 칼럼 게재는 색다른 인연으로 연결되기도 했다. 2019년 초, 현대제철 3S 포럼 건축자문위원으로 초대를 받았다. 철을 만드는 회사라 설계하는 사람보다 시공하는 사람, 혹은 구조 설계를 하는 분들을 주로 초대했었는데 이번에는 예술가와 언론인도 포함시켰다고 했다. 동아일보에 쓴 경복궁 광장 칼럼이 인상적이었다고 했다. 그곳에서 동아일보 정세진 차장님을 만났다. 내가 동아일보에 글을 쓴다는 이유로 정 차장님과 옆에 앉을 수 있게 배려해 주셨다. 정 차장님은 그 해 12월까지 8회에 걸쳐 뵈었다. 2019년 12월 16일 저녁 자리에 신무경 기자님도 오셔서 대화를 나눌 수 있었다. 조만간 인사이동이 있을 것이라고 알려주셨다.

　2020년 7월 새로이 이서현 기자님이 오셨다. 새로 오신 이서현 기자님은 치밀하고 꼼꼼하셨다. 필자의 문장 배열을 논리적으로 수정해 주시거나 좁은 지면을 고려해 필자가 3개의 단어로 설명하는 것을 한 단어로 축약해 주셨는데 그 실력이 탁월하셨다. 이메일로는 꼭 한 번 뵙고 싶다고 썼었는데, 코로나가 기승을 부려 결국 뵙지 못하고, 2021년 2월 24일자 글을 마지막으로 외부 필진 활동이 끝났다.

　내가 쓴 네 번째 책『건축으로 본 시카고 이야기』가 2020년 11월에 출간되었다. 5년 만에 나오는 책이었다. 2017년 시애틀에서 연구년을 보냈기 때문에 출간 예정인 『건축으로 본 시애틀 이야기』를 쓰면서『건축으로 본 시카고 이야기』원고까지 쓰고 있었다. 2018년 하반기에 동아일보 칼럼을 3주 간격으로 쓰기 시작하면서 시애틀 책이 크게 진전되지 않았다. 당시 내 머릿속은 시카고와 시애틀 건축 이야

기로 가득했기 때문에, 건축 오디세이에도 이 두 도시의 건축 사례가 많이 소개될 수밖에 없었다. 앞으로도 건축으로 본 도시 이야기 시리즈를 이어갈 텐데, 동아일보의 가르침은 잊지 못할 것 같다.

2017년 부친께서 파킨슨병으로 소천하셨고 2020년 장인어른께서 알츠하이머병으로 소천하셨다. 졸지에 나는 두 가정의 가장이 되었고, 두 분을 보내며 건축관에도 적지 않은 변화가 생겼다. '자기주장'의 건축보다, '자연 주장'의 건축이 좋아졌다.

인간의 출생과 죽음 사이에 건축이 있다. 생멸의 전이 과정으로서의 건축은 과거를 기록하고, 미래를 그리며, 그 사이에서 현재를 정의한다. 이를 이 책 『건축 오디세이』에 담고자 노력했다.

건축 오디세이

1판 1쇄 발행 2022년 3월 25일
1판 2쇄 발행 2022년 6월 21일

지은이 이종원

펴낸이 신동렬
책임편집 구남희
편집 현상철 · 신철호
외주디자인 심심거리프레스
마케팅 박정수 · 김지현

펴낸곳 성균관대학교 출판부
등록 1975년 5월 21일 제1975-9호
주소 03063 서울특별시 종로구 성균관로 25-2
전화 02)760-1253~4
팩스 02)760-7452
홈페이지 http://press.skku.edu/

ISBN 979-11-5550-519-9 03600

잘못된 책은 구입한 곳에서 교환해 드립니다.